學術大師的漏網鏡頭

潘光哲

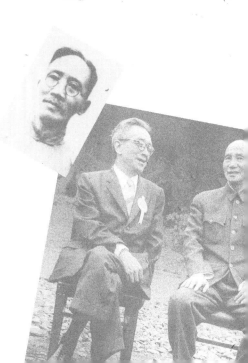

Contents

學術大師的漏網鏡頭

改訂版序

SCENE 1

你不知道的中研院

創立於一九二八年的中央研究院（以下或簡稱中研院），至今屹立九十餘年，仍是華人學術社群裡領袖同倫的巍峨殿堂。在廿世紀的華人世界裡，戰亂不絕，紛擾不已，中研院的創設、維繫、成長和茁壯，實是歷史的異數。中研院一路行來風風雨雨，積蘊了無數的逸事篇章，足可啟迪後世。這部小書，就是個人在專業學術領域耕耘之外，略施副力，研治書寫中研院歷史典故和前輩風範的成果。

當然，史學工作者回首舊軌陳跡，與個人當下的現實關懷密不可分。這部小書的觀照視野，難免反映自身生活世界的感觸所及。例如，筆者述說傅斯年怎麼評鑑吳晗的學術業績，釋論青年周一良如何在學術的世界裡自由翱翔，講述第二次中日戰爭期間中研院曾意欲「進軍西北」的故事，這些其實都是對當前學術生產體制的現實進行歷史的反思，藉以指陳此際學術生產體制的「合理性」並不見得是「理所當然」。

至於中研院的學術領袖和政治事務的千絲萬縷，本書也有所勾描。希望我們不為一時之間的政治激情左右，而是跳脫黨派偏見，去體會品味個人政治抉擇的多重意義。理未易察，善未易明。計較是非對錯，做出打圈或打叉的唯一選擇，往往只會讓複雜多樣的歷史

圖像變得單調失真。

對廿世紀的華人來說，開創建立現代意義的學術社群，舉步惟艱，長路迢迢。中央研究院的歷史，正是最好的一頁見證；這頁歷史涉及的重層樣態和豐厚意涵，多樣且難盡。

相較於正式的學術研究成果[1]，或是比較全面的歷史紀實之作[2]，這部小書不過是中研院璀璨歷史的吉光片羽，絕對不是對這九十年歷史全面性的體系研究。惟則，筆者問學研史致知窮理，總自期能盡可能逼近歷史原來本相，還原歷史本來場景。像是胡適怎樣在公開場合反駁蔣介石對中研院的「期望」，筆者的敘述固然參照當時親歷其境的學界耆老回憶，卻總希望能夠逼近歷史本來樣態，遂乃比較各自回憶的出入所在，並與既存的文字紀錄相對照，庶幾或可求存真。

因此，凡是本書涉及的課題，筆者個人總是「上窮碧落下黃泉」，多方查找史源，進行研究，述說所本，自需立足於先賢研究業績，或以個人既有之研究成果為基礎[3]。為免繁瑣，本書諸文之史源與立論基礎，概列入書末的「徵引書目」，以便有心的讀者覆覈查找。

本書舊版問世於二〇〇八年。當時許多史料猶未公開，筆者的書寫自是難求全。例如〈中央研究院的任務：胡適和蔣介石的「拍檔」〉一篇，筆者初始的描摹自是輕描淡寫。現下諸如中研院胡適紀念館的檔案已經全面電子化，檢索入手甚易，而呂芳上教授領銜主

編的《蔣中正先生年譜長編》復且已然問世。凡此新出史料，為濃描細說胡適和蔣介石「抬槓」之後的故事，大有助力。筆者遂乃再擬新稿，以顯新境。至於個人學術研究的成果，多少有所進展，也略予改寫，期可較臻完整美善的樣貌，奉獻給讀者[4]。

至於附錄諸篇，述說劉廣京與張忠棟、張玉法幾位教授的學術與生命歷程，一來是因為他們都是恩惠於筆者的業師，廣京與忠棟先生邊歸道山以後，筆者感懷師恩，自有彰顯師道行誼的責任與義務；再者，也因為廣京先生和玉法先生都是中研院院士，忠棟老師則是中研院美國文化研究所（現歐美研究所）的研究員，他們的學術業績都和中研院密切相關，也是中研院院史多重采風的一頁，故自有成篇為述之必要。

細心的讀者或許會發現，本書的許多故實陳跡，皆與中央研究院歷史語言研究所（以下或簡稱史語所）密切相關。因緣所在，實反映個人學術生命的歷練和成長。一九九五年，承杜正勝與王汎森教授的厚愛，筆者有幸進入史語所工作，主要承擔協助該所珍藏《傅斯年檔案》的整理工作業務。俟《傅斯年檔案》的整理工作初步告一段落，承黃寬重教授之命，筆者又負責整理王韜手稿《蘅華館雜錄》，迄二○○一年夏竣事。同年八月，筆者即幸運地轉任近代史研究所的專職工作。筆者的問學求道之路，得以接觸《傅斯年檔案》與《蘅華館雜錄》這兩份珍貴的史料，參與整理工作，實為罕有之機緣。在史語所工作六年，承乏這兩項工作業務，更是厚植治學基礎的紮實訓練過程，較諸少林寺幼稚沙彌

之習蹲馬步以立昂揚武林之基，不遑多讓。經此一役，個人治學之所得，永植長存；對史語所先賢前輩的風誼，亦稍有知稔。

細數中研院的整體歷史，史語所正與院同壽長青，多少舊事深富意趣，足可發人深思。筆者既有幸多識史語所相涉的青史故蹟，偶有思慮，即引徵舊檔故書，敷衍成文，自對史語所前輩行誼與互動往來的歷史勾勒較多，著墨較深。二〇〇八年秋，筆者方始結束美國哈佛燕京學社訪問學者的工作，返臺任職，意外承蒙時任近史所所長陳永發院士提名任命為胡適紀念館主任，近水樓台，親近掌握胡適的相關史料，更為便利；對適之先生的風範掌故瞭解愈多，撰稿更形易易。凡此因緣所締，對於杜正勝、黃寬重、王汎森與陳永發幾位教授的厚愛提攜，謹此特表謝意。

本書諸多篇章的促生園地，是中央研究院研究人員聯合會出版的《山豬窟論壇》。對於共同參與這項事業的林美容、張茂桂、胡台麗、高明達教授等前輩同仁，以及主編《山豬窟論壇》的陳儀深、楊晉龍兩位兄長，亦特此深致謝悃。「儒以文亂法」，本書的若干文章刊諸《山豬窟論壇》之後，或引起不同看法，必須感謝中研院李遠哲前院長與個人前任直屬長官陳永發所長的寬容涵蓄。南京的邵建先生多番推薦本書若干篇章轉發於中國的報刊雜誌，其誠可感；臺北的蔡登山先生首先積極鼓勵筆者集結這些文字；初版的簡體本，亦承青島的薛原和北京的曹凌志二兄付出大量心力。此次本書新版得以出版問世，有

賴林桶法教授等人的支持，尤需銘謝他們的厚情深誼。

這部小書的問世，如果能夠引起讀者對中研院歷史的興味，讓公眾對這方清醇的學術天地是在怎樣的世變大局裡得以維存長續，能略有認識和理解，那就是筆者最大的榮幸了。

潘光哲　謹誌

初稿於二〇〇八年三月二十五日，
時正旅居北美麻州劍橋
再稿於二〇一九年二月二十四日，
時逢胡適先生逝世六十七年

附註

1　例如：陳時偉，〈中央研究院與中國近代學術體制的職業化，一九二七～一九三七年〉，劉東（主編），《中國學術》，輯十五（北京：商務印書館，二〇〇三年秋），頁一七三至二一三；另可參考陳時偉的博士論文：Shiwei Chen, "Government and Academy in Republican China: History of Academia Sinica, 1927-1949," Ph. D. Thesis, Committee on History and East Asian Languages, Harvard University, 1998。

2　例如：劉振宇、維微，《中國李莊：抗戰流亡學者的人文檔案》（成都：四川人民出版社，二〇〇五）、岳南，《李莊往事：抗戰時期中國文化中心紀實》（杭州：浙江人民出版社，二〇〇五）；餘者不一一詳舉。

3　例如：〈開創學術的自主空間：從蔡元培說起〉與〈田野工作、甘苦共之：從董作賓的一則故事說起〉二文，都是以筆者過去的研究成果為基礎；潘光哲，〈蔡元培與史語所〉與〈丁文江與史語所〉，均收入：杜正勝、王汎森（主編），《新學術之路——中央研究院歷史語言研究所七十周年紀念文集》（臺北：中央研究院，歷史語言研究所，一九九八），是以撰述之史源依據不一一註出。

4　例如，〈知識場域的桂冠：從第一屆中研院院士的選舉談起〉一篇發表之際（二〇〇四年九月），《夏鼐日記》（上海：華東師範大學出版社，二〇一一）尚未問世；仰賴中國社會科學院考古研究所研究員王世民教授惠賜，並及中研院史語所陳昭容教授之助力，筆者得以入手全帙，情誼之厚，感念何似。

SCENE 1

你不知道的中研院

1 學以濟時艱：中研院人文學術的「經世」傳統

一九三二年三月二十日，中央研究院歷史語言研究所所長傅斯年，寫了一封信給在民國外交界赫赫有名的顧維鈞。那時，顧維鈞正協助參與由國際聯盟組成、以調查「九一八事變」後中日交涉事宜為目標的李頓調查團。傅斯年告訴顧維鈞，史語所編輯《東北史綱》一巨冊，大概下個月就可以出版，現在先「趕印成就」了這部書的「英文節略一小冊」，特別寄奉了二十冊，以供顧維鈞及國聯諸君「參閱」。傅斯年向顧維鈞指陳，這部書的意義是：

在于證明三千年中滿州幾永為中國領土，日人所謂「滿州在歷史上非支那領土」實妄說也。若專就近代史言之，自洪武中遼東歸附後，永樂十一年曾都司于奴兒干（韃靼海峽上黑龍江入海處），並于北滿及今俄國境內置衛所數百。「前見報載 先生為合眾社之談話，謂滿洲三百年來為中國土，蓋少言之矣。」此等史事亦可為吾等立場之助，想 先生必不忽之也。

確如傅斯年自言，撰述《東北史綱》，正是要證明「『滿州在歷史上非支那領土』，實妄說也」；因此，他在這部書裡申論，就「二三千年之歷史看，東北之為中國，與江蘇或福建之為中國，又無二致也」的道理。日後，傅斯年更聲言：「中國要和東北共存亡」，以為「東北竟失掉了，或者名存實亡，中國的國民經濟永不得解決，中國必永為貧民窟，永為困乏、疾病、愚昧之國」（〈中國與東北共存亡〉，一九四六）。凡此諸端，既展現了傅斯年的民族／國族主義情懷，也與他對國族疆域所至的「地理想像」密不可分；另外，也是彰顯訴諸「歷史」，製造「疆域民族／國族主義」（territorial nationalism）在廿世紀中國的一個具體例證。

撰述《東北史綱》的同時，傅斯年也在北大史學系兼課任教。他指導學生研究「史學的步次」曾曰：親切的研習史籍、精勤的聚比史料與嚴整的辨析史實，藉此而「取得史實者，乃是史學中的學人，不曾者是不相干的人」（《國立北京大學史學系課程指導書》〔民國二十年至二十一年度〕）。遺憾的是，身為民族／國族主義者的傅斯年，帶著「書生何以報國」的熱情而完成的《東北史綱》，是否經得起自己樹立的史學實踐之「步次」的考驗，不無疑問。確實，是著問世後廣受史學界批判；南京中央大學教授、也是史學家的繆鳳林，就發表了〈評傅斯年君東北史綱卷首〉（《大公報》〔天津：一九三三年六月十二日～九月二十五日〕），開篇直接批評：「傅君所著，雖僅僅寥寥數十頁，其缺漏紕謬，殆

突破任何出版史籍之紀錄也」。如此強大的「火力」，傅斯年幾是招架不住；即便他將應付批判聲浪的文章列入自己的寫作計畫（《傅斯年文物資料選輯》，頁九一），但正式的回應文字，始終未嘗問世。

傅斯年的民族／國族主義情懷如此濃烈，對政治社會之關懷，同樣不能自己。自「九一八事變」以來，傅斯年固然基本站在支持既存的國民黨政府的立場上，聲稱「此時中國政治若離了國民黨便沒有了政府」（〈中國現在要有政府〉，一九三二）；但他的支持，卻是有所抉擇的。因此，他大力抨擊國民黨的權貴，「義無反顧」，寫出〈這個樣子的宋子文非走開不可〉、〈論豪門資本之必須剷除〉等聲討權貴的讜論，望重士林。傅斯年撰寫這類政論文章，本是自覺之舉，譬如他告訴史語所的年輕同仁考古學家夏鼐，他寫抨擊宋子文的文章，雖然得熬夜幹活，「晚間寫起，一直寫到夜半」，卻認為乃是「做了一件痛快的事」（夏鼐，「一九四七年二月十三日日記」）。可以說，傅斯年的學術和思想與現實關係密切，在在顯現了傳統中國士人懷持「入世」態度、關懷現實、假著作或時論以踐履「經世」之志的風貌。

中央研究院做為國家最高學術體制，進行「人文及科學研究」工作，本是其成員的基本職責之一。然而傅斯年的這等學術著作和政論文字，即使「發光發熱」，能不能算是他做為中研院成員的工作業績？難有定論。不過，身為一介書生，中研院人文學術工作者

就算不像傅斯年那樣，俗世聲名廣為家喻戶曉，但他們成就的「學術」業績，體現的「經世」志向，較諸傅斯年絕對毫無遜色，同樣值得大書特書。

人文學術，當然沒有實際效用。傅斯年自己早就說過：

歷史學和語言學之發達，自然於教育上也有相當的關係，但這都不見得即是什麼經國之大業不朽之盛事，只要有十幾個書院的學究肯把他們的一生消耗到這些不生利的事物上，也就足以點綴國家之崇尚學術了……（〈歷史語言研究所工作之旨趣〉，一九二八）。

只是，「不生利的事物」，猶如「無用之用」。中研院的前輩要角，如擔任過總幹事的地質學家丁文江即闡釋，若想打造現代的中國，人文學術的工作「任重道遠」：

中國的不容易統一，最大的原因是我們沒有公共的信仰，這種信仰的基礎，是要建築在我們對於自己的認識上，歷史與考古是研究我們民族的過去，語言人種及其他的社會科學是研究我們民族的現在，把我們民族的過去與現在都研究明白了，我們方能夠認識自己。

因此，他的結論乃是：「用科學方法研究我們的歷史，才可造成新信仰的基礎」（丁文江，〈中央研究院的使命〉，一九三五）。可以說，在丁文江看來，人文學術的可能貢獻不容小覷。

沒有觀念的革新，又欠缺體制的支持，想要「用科學方法研究我們的歷史」，本非易事。傅斯年感慨地說，如果還照著司馬遷《史記》的舊公式，「去寫紀表書傳，是化石的史學」；相對地，倘若能利用各地各時的直接材料，大如地方誌書，小如私人日記，遠如石器時代的發掘，近如某個洋行的貿易冊，「去把史事無論巨者或細者，單者或綜合者，條理出來」，那才是「科學的本事」。因此，傅斯年主張要「直接研究材料」，「擴張它研究的材料」，「擴充它作研究時應用的工具」。即使難關重重，但傅斯年領導下的史語所據為典則，史語所同仁的業績，確實開拓了簇新的歷史視野（王汎森，〈歷史研究的新視野：重讀「歷史語言研究所工作之旨趣」〉）。

而在具體的學術業績之外，史語所同仁擴張的歷史視野，顯現的歷史認識，更往往和傅斯年一樣，總與現實的脈搏同拍，寄寓著豐厚的「經世」志趣，體現了一代學風。

北京大學史學系畢業的全漢昇，進入史語所後始終以經濟史為耕耘的園地，成就可觀。他的研究之一，即是從身歷戰爭時期飽受通貨膨脹、物價奔騰之苦的經驗出發，埋首故紙，回首大宋帝國的場景，撰述〈宋末的通貨膨脹及其對於物價的影響〉

（一九四二）。是篇徵引材料之豐富，令同樣在宋史領域用功不輟的前輩學者中央大學教授金毓黻誇讚「治學之勤劬，近所罕見」（何漢威，〈全漢昇先生事略〉，頁四六九至四七〇）；「以已昔視今」，全漢昇述說相類場景的故事，尤可發人深思。全漢昇在史語所出版的專刊《唐宋帝國與運河》（一九四四），闡釋中國運河做為唐宋帝國的動脈的歷史，申論曰「這一條動脈的暢通與停滯，足以決定唐宋國運的盛衰隆替，其關係的密切簡直有如真正的動脈之於身體那樣」。他的研究心得，現在已然是中國歷史教科書裡必有的知識。

史語所第一組（史學組）主任陳寅恪，治學氣魄寬闊，「不甘隨隊逐人，而為牛後」（陳寅恪，〈朱延豐《突厥通考》序〉（一九四三）），他寫成於戰爭時期的兩部名著：《隋唐制度淵源略論稿》和《唐代政治史述論稿》，確實證明了他的史學實踐領銜諸家。然而，這兩部書的關懷，不是要訴諸隋唐帝國之榮光，藉以鼓動民族／國族主義的情緒。

《隋唐制度淵源略論稿》論稱，隋唐制度淵源根源之一的北朝時期，所謂「胡漢之問題」，根本不以民族／種族之別為判準，「實一胡化漢化之問題」，「文化之關係較重而種族之關係較輕」。用今天的話來說，當時的胡漢之「爭」，「爭」的其實是「文化認同」的抉擇問題。言外之意，不正提醒我們，千萬別被民族／國族主義情緒衝昏了腦袋。

至於《唐代政治史述論稿》，則提出了「外族盛衰之連環性」在中國歷史上的意義，「中

國與其所接觸諸外族之盛衰興廢，常為多數外族間之連環性，而非中國與某甲外族間之單獨性也」，一定要通覽全局，才能掌握歷史的脈動。陳寅恪對大唐帝國政治史的詮釋，充分啟發了我們該如何從寰宇一家的格局回顧過去；那麼，我們思考現實的視野，絕對不該以國族為限，自是無限寬廣。

史語所的考古事業領導人李濟，有「中國考古學之父」美譽，他的考古視野更是從來不侷限於「中國」。值得注意的是，李濟以自己的慧見與成果，既批判人類學的「歐洲中心主義」，駁斥西方學者的偏見，同時也批評中國學者的狹隘。他指出，「在研究世界人類史中，常常見到有些人因地域偏見、國家觀念而對所談的問題故作畸重畸輕之論」，因此學者絕對應該放棄國家地域的偏見，「把目光看向更遠大更長久處」（查曉英，〈正當的歷史觀〉：論李濟的考古學研究與民族主義〉）。李濟力圖擺脫民族／國族主義情懷的考古事業獨樹一幟，為消融國家與民族之間的偏見與歧視，其開拓的思想空間饒有義蘊。

史語所是中研院人文學術體制的「龍

陳寅恪先生像。

頭」，示範昭昭。創院之先本已存在，歷經多重曲折，而始於一九三四年改組重建的社會科學研究所，由陶孟和擔任所長，從此風貌一新，貢獻獨特。在陶孟和掌舵之下，社科所集中於八個課題展開研究：近代經濟史、工業經濟、農業經濟、國際貿易、銀行金融、財政、人口和統計；其研究重點，與現實之間的關係密切相契。到了一九四○年，這個現實社會的傾向更加明確：社科所的研究方針被調整為「就中國社會經濟各方面進行歷史及現狀研究，繼續淪陷區經濟調查，對戰時、戰後經濟政策及經濟機構有所貢獻」（《追求卓越：中央研究院八十年》，冊一，頁三一至三二）。凡此諸題，無不立足於現實，也正是人文社會學者「英雄有用武之地」，大可施展拳腳。

即便社科所同仁的研究，或有表面上與現實無關的課題，但他們的成績，實復具經歷史脈絡來理解現實的意義。例如與胡適關係深厚的羅爾綱，工作於斯，在社科所主辦的刊物《中國社會經濟史集刊》上發表的〈清季兵為將有的起源〉（一九三七），述說的主題，即是清季督撫專政、民初軍閥主政等等新近方始成為歷史的場景；爾後，他又寫成《湘軍新志》（一九三九）、《綠營兵志》（一九四五），對這方場景的歷史根源展現的更形深入（潘光哲，〈胡適與羅爾綱〉）。羅爾綱的論斷，當然遇到了後來者的挑戰；只是，成長於軍閥掌權時代的羅爾綱，研究的課題與其說是歷史，其實更像是追問和一己生命息息相關的處境，究竟所由何來。

來到臺灣，中央研究院裡的人文學術工作者，一度身處國民黨黨國威權體制之下，舉步維艱。在有限的學術空間裡，有心之士還是可以「步步為營」，以紮實的研究成果，滋育了後來者可以跳出黨國編織的「政治神話」囚籠的思想養分。譬如任教美國加州柏克萊大學的史學名家魏斐德（Frederic Evans Wakeman, Jr.），在研究生時代就來到近代史研究所撰寫博士論文（一九六三至六五年間），身處其間，與近史所同仁（特別是當時的青年世代）交流密切。他就認為，這群史學工作者藉著著作，挑戰了國民黨正統史學的流行教條，尤其是國民黨政權對於一九一一年革命的自我定義的詮釋。他回憶說：

今日我們已難以鮮活而清晰地憶及，在當時仍生活在蔣氏獨裁政治桎梏之下的現代史家，是如何地挑戰了把辛亥革命歸因於同盟會的官方信條。張朋園教授歸因於立憲派，李恩涵教授則指向各地保路運動的領袖，他們都把辛亥革命，視為其實是一連串與日俱增的各省分治活動的整體呈現，而不認為是孫中山在一九一一至一九一二年間領導下的統一的政治革命。他們都摧破了國民黨政權合法性的神話學（魏斐德，〈遨游史海：向導師郭廷以致敬〉，頁五八○至五八一）。

然而，要摧倒黨國編織的「政治神話」，談何容易，往往更得付出「代價」。張朋園

在這方面的努力業績之一，是他對梁啟超的研究。他完成的第一部作品是《梁啟超與清季革命》（一九六四），將被視為政治上與革命派／國民黨對立的梁啟超對晚清時期革命風潮之貢獻所在，剖析入微。書稿完成，主持近史所所務的郭廷以一度「有所遲疑，想要改動原定的書名」，最後還是決定保持原名，由近史所出版。張朋園鼓其心力，完成討論梁啟超和民國政治之關係的專著《梁啟超與民國政治》（一九七八）一樣也是「敏感」課題，繼任近史所所長職務的王聿均，竟將「稿本擱置了三年之久」，最後自認「擔當不起」，承受不了可能面對的政治壓力，不予出版。這部書也就「成了孤兒流浪在外」，最後才由曾擔任過國民黨中常委、也是史學家的陶希聖主持的出版社頂住了可能的政治壓力，付梓問世。隨著臺灣政治的民主化，已經不見於市面的《梁啟超與民國政治》，一直要到二〇〇六年，經過學術審查程序，才由近史所出版（張朋園，〈回歸序〉，《梁啟超與民國政治》）。以學術為根基，質疑既存意識形態的知識工作者，現在當然不致遭遇這樣的「命運」；「雨過天晴」的此際，人文學術的工作者，不該忘記了前輩品嚐過的艱辛滋味。

一九一七年六月一日，即將結束美國的留學生涯返國工作的胡適，回想起自己在異鄉他邦的學習歲月裡，和一班友人彼此切磋琢磨「文學的興趣」，心有所感，詠詩一首，既酬答他們的厚意，也抒發自己返國之後想要做出一番事業的壯志，遂爾高唱「故國方新造，

史語所同仁與吳稚暉在北海合影。
前排右起李濟、吳稚暉、蔡元培、徐中舒、裴文中，後排右起趙元任、傅斯年、董作賓、不詳、丁山。

中研院初期各所領導人。
前排左起：汪敬熙、不詳、蔡元培、丁燮林、周仁、王家楫；中排左起：趙元任、不詳、吳定良、傅斯年；後排左起：陳寅恪、竺可楨、王毅侯、不詳、李濟、陶孟和、不詳。李光謨供圖。

紛爭久未定。學以濟時艱，要與時相應。」回到中國以後的胡適，頭角崢嶸，確實引領無數思想觀念變化的風潮。胡適畢生的事業，未必都實現了這樣的自我期許，尤其其他晚年埋頭於《水經注》的考據，樂而不疲，大大辜負各方的期望。只是，在臺灣擔任中研院院長的胡適，為爭取與擴大學術生根的可能空間，依復相機量力，創設了國家長期發展科學委員會（現在的科技部），誠可謂「老驥伏櫪，志在千里」。

顯然，中研院的人文學術，絕對不是與世事無涉的「象牙塔」事業。人文學術領域工作者的學術實踐與業績，對我們所追求理想的生活世界，應當可以供應一些足以揭示當下生活體制絕非「理所當然」的思想資源。倘若以學術自由為屏障，畫地自限，自我隔絕，甘心懷持「只要我喜歡，有什麼不可以」的研究態度，總是關注人類動物性本能與感官的風花雪月，「自得其樂」，毋寧是為「學術虛無主義」的魔障束縛。凡是所為，非但不能跳脫先入之見的支配制約，更不免為現實諸多的霸權暴政供應「凡存在必合理」的歷史動力，以為這等商品化的物質生活好似「天經地義」。人文學術工作者的學術實踐，固然不可能提供解決現實問題的標準答案，更不可能設定突破存在困境的金科玉律，然而回顧陳跡故紙，豈容青史成灰。反思中研院人文學術的「經世」傳統，充分顯示，如何超越既有知識／思想的主流架構，又能為認識理解此刻存在處境的智慧，確實「典範在夙昔」，後來者怎能不再三致意，珍重保守呢。

2 胡適和蔣介石的「抬槓」：中研院的任務為何？

一九五八年四月十日早上九點，胡適在臺北南港就任中央研究院院長，就職典禮結束後，旋即召開中研院第三次院士會議。突然之間，冠蓋雲集，蔣介石總統與陳誠副總統都來到了院士會議現場。於是，胡適以院長身分宣布院士會議召開，之後邀請蔣介石講話，接下來則是清華大學校長梅貽琦的來賓致詞。等到他們都講完話，又輪回胡適致詞。沒想到在這樣的場合裡，胡適居然會和蔣介石「抬槓」，把蔣對中研院的「期望」結結實實地反駁了一通。胡適的這番話「火力十足」，讓人印象深刻，當時身在現場的人類學家李亦園教授，仍是民族學研究所的青年同仁，時隔將近半世紀，對這件事還是津津樂道：

對我來說，胡院長任內，從民國四十七年四月十日他就任開始，一直到民國五十一年二月廿四日他在蔡元培館開會時倒下去過世，在三年幾個月間，有兩件重大的事情。

第一件重大的事情，對中央研究院，對我個人來說，都是很難忘的，那就是民國四十七年四月十日，胡院長就職典禮上發生的一件事……。這一次典禮邀請蔣老總統費了一番精神邀請來擔任院長來主持，開會地點在蔡元培紀念館。胡院長是蔣老總統費了一番精神邀請來擔任院長

的，因此胡院長就職時蔣老總統特別親自來了，來了之後還講話，在他的講話中不知為什麼忽然說到共產黨在大陸坐大可以說與五四運動的提倡自由主義不無關係，這樣的說話對胡先生來說當然是非常尷尬的，因為五四運動跟他有密切的關係，他是重要的推動者。結果老總統講完之後，胡先生站起來繼續答話，他的答話讓大家臉色都凝住了，他一開始就說「總統你錯了」，在當時那麼威權的時代，他這樣講使全場的人臉色都變白了，氣氛非常緊張，老總統卻很有風度地主持完會議，只是在胡院長任內就未再來過南港了。這一件事，胡院長的表現可以說確實為中央研究院在追求學術自由與獨立上樹立了一個里程碑（李亦園，〈本院耆老話當年〉）。

歷史學家呂實強教授，那時是近代史研究所的青年同仁，當天也「恭逢盛會」，只是他的回憶卻不太一樣：

【胡適院長的】就職典禮在新落成的史語所考古館舉行，若干政要與學術界的領導人物都來參加，蔣中正總統與陳誠副總統亦均親臨。在蔣總統的致詞中有一段說：「我對胡先生，不但佩服他的學問，他的道德品格我尤其佩服。不過只有一件事，我在這裡願意向胡先生一提，那就是關於提倡打倒孔家店。當我年輕之時，也曾十分相信，

不過隨著年紀增多，閱歷增多，才知道孔家店確有不少很有價值的東西。」胡先生致答詞的時候則表示：「承總統對我如此的稱讚，我實在不敢當，在這裡仍必須謝謝總統。不過對於打倒孔家店一事，恐怕總統是誤會了我的意思。我所謂的打倒，是打倒孔家店的權威性、神祕性，世界任何的思想學說，凡是不允許人家懷疑的、批評的，我都要打倒。」總統聽到胡院長這一段話，立即怫然變色，站起身來便要走，坐在他旁邊的陳誠，趕快拉他坐下，這樣總統方在典禮結束時告辭離開（呂實強，《如歌的行板──回顧平生八十年》，頁二一三）。

李亦園與呂實強兩位教授，都從一九五五年起就入院服務；套用臺灣軍隊的術語，兩人算是「同梯的」，都是中央研究院在臺北南港五十年風雨的見證者。可惜的是，兩位前輩教授的回憶，和本來的歷史場景多少有些出入。例如，依據文字紀錄，胡適就任研究院院長與第三次中研院院士會議的地點，正如呂教授的回憶，是在中研院史語所的考古館樓上；不過，蔣介石總統出席的是院士會議，而非胡適的院長就職典禮，是以呂教授的回憶也非盡為正確（《胡適之先生年譜長編初稿》，冊七，頁二六五九、頁二六六一）。至於蔣介石和胡適「抬槓」的重點，與「五四運動」或是「打倒孔家店」也沒有太大的關係。蔣介石當天的談話，官方紀錄並不完整（蔣介石，〈對中央研究院院士會議致詞〉，《先總

統蔣公思想言論總集》（卷二十七），推測言之，他應該沒有事先準備講稿。而胡適的回應，基本內容可以見諸《胡適之先生年譜長編初稿》。還好，當時《聯合報》、《中央日報》等報紙紀錄猶在，綜合歸納起來，猶可知其雙方交鋒的大概。

就蔣介石一方言，他認為中央研究院是全國學術之最高研究機構，所以應該擔負起「復興民族文化」的任務；而且，在他看來：

目前大家共同努力的惟一工作目標，為早日完成反共抗俄使命，如果此一工作不能完成，則吾人一切努力均將落空，因此希望今後學術研究，亦能配合此一工作來求其發展。

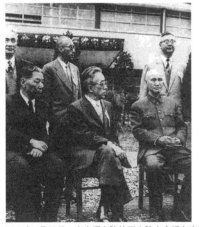

1958年4月10日，中央研究院第三次院士會議在南港舉行，會前胡適與蔣介石合影。

蔣介石又推崇胡適，「最令人敬佩者即為其個人之高尚品德」，因為：

今日大陸上共匪以仇恨與暴力，為其一切倒行逆施之出發點，其目的在消滅我國家之傳統歷史與文化，而其重點則為毀滅我民族固有之倫理與道德，因此胡適先生之思想及其個人之德性，均不容於共匪，而必須予以「清算」，即為共匪摧毀我國倫常道德之一例。

因此，蔣介石期望「教育界、文化界與學術界人士，一致負起恢復并發揚我國固有文化與道德之責任」。他還說：

倫理道德實為吾人重建國家，復興民族，治標治本之基礎，必須此基礎鞏固，然後科學才能發揮其最好效能，民主才能真正成功，而獨立自由之現代國家亦才能確實建立起來（《聯合報》，一九五八年四月十一日；參考同日《中央日報》）。

中央研究院是國家的最高學術建制，胡適身為院長，自然對研究院究竟應該朝什麼方向發展，承擔什麼樣的任務，做出許多思考。然而，這樣的方向和任務，應該以學術自身的邏

輯與需要為依據。但蔣介石的講話卻要求以「復興民族文化」做為研究院的任務，還指定學術研究必須得配合「反共抗俄」的使命。「斯可忍，孰不可忍？」胡適當然非駁不可。

不過，胡適的回應固然針鋒相對，卻又曲折委婉。蔣介石希望「恢復并發揚我國固有文化與道德」，胡適則說：

我們的任務，還不衹是講公德私德，所謂忠信孝悌禮義廉恥，這不是中國文化所獨有的，所有一切高等文化，一切宗教，一切倫理學說，都是人類共同有的。【蔣介石】

總統對我個人有偏私，對於自己的文化也有偏心，所以在他領導反共復國的任務立場上，他說話的分量不免過重了一點。我們要體諒他，這是他的熱情所使然。我個人認為，我們學術界和中央研究院挑起反共復國的任務，我們做的工作還是在學術上，我們要提倡學術。

蔣介石認為，中共「清算」胡適，是「摧毀」中國「倫常道德之一例」；胡適的認識，卻完全兩樣：

我被共產黨清算，並不是清算個人的所謂道德：他們的清算我，是我在大陸上，在中國青年的思想上，腦袋裡，留下了許多「毒素」。……

共產黨為什麼反對我？因為我這幾十年來對學生講：我考證《紅樓夢》、《水滸傳》是要藉這種人人知道的小說材料提倡一種方法，教年青【輕】人有一種方法，等於孫行者身上有三根救命毫毛，可以保護你們不受任何人欺騙，什麼東西都要拿證據來，大膽的假設，小心的求證。這種方法可以打倒一切教條主義、盲從主義，可以不受人欺騙，不受人牽著鼻子走。我說：被孔夫子牽著鼻子走固然不是好漢，被朱夫子牽著鼻子走也不是好漢，被馬克斯、列寧、史達林牽著鼻子走，更不算是好漢。共產黨現在清算胡適，常常提到這幾句話，認為胡適一生做的學問，都是為了反對馬克斯主義的。……

來到臺灣之後的蔣介石，念茲在茲的是「反攻大陸」，消滅「朱毛匪幫」。為了證成他要打倒的對象中共是如何「倒行逆施」，所謂摧毀中國傳統的「倫常道德」，毀滅中國的「傳統歷史與文化」，就是他慣用的論證措辭。相形之下，胡適卻是廿世紀中國「反傳統」的急先鋒之一；在他看來，如果中國傳統裡蘊含著值得珍視的成分，那也是全世界人類文化所可共享同潤的，非中國所獨有。

因此，當蔣介石強調「倫理道德實為吾人重建國家，復興民族，治標治本之基礎」的時候，照胡適「大膽的假設，小心的求證」的思路，就得追問：所謂的「倫理道德」，究竟指的是什麼？套用胡適的話，如果不能拿出證據來，反而被蔣介石強調的「倫理道德」牽著鼻子走，還要用以做為「重建國家，復興民族，治標治本之基礎」，實在不是「好漢」。中央研究院當然沒有肩起「復興」那不可證成的「民族文化」之任務的必要。

可以說，對於「什麼是中國傳統」這個問題，蔣介石與胡適當天的交鋒，正具體顯現了兩種極端不同思路的爭戰。

當然，對於學術和國家之間的關係，蔣介石與胡適的認知，即使表面上不能說是南轅北轍，實質上還是道分兩途。蔣介石希望中研院的「學術研究」能夠配合「反共抗俄使命」，胡適回應強調的卻是真正的學術「在反共救國復國上」的的確確可以有幫助」。

胡適舉了法國的巴士德為例子，說「研究微生物」有成的巴士德，得以促成了蠶種、釀酒的改良，以及牲畜瘟疫的防治；而在研究蔗種上有很大貢獻的中央研究院院士李先聞，則是他舉的第二個例子。所以，胡適認為：

我們的任務，還是應該走學術的路，從學術上反共、救國、復國……。

言下之意，要怎樣走「學術的路」，要想如何「從學術上反共、救國、復國」，其實是學術界自己的事，與政治領域的最高領導者無關；在學術的世界裡，蔣介石不會也是學術界自己的事，與政治領域的最高領導者無關；在學術的世界裡，蔣介石不會也是「一言九鼎」的領袖。

從大脈絡來說，一九四九年中共軍隊渡過長江時，胡適公開表示對蔣介石予以「道義力量來支持」；到了臺灣之後，胡適也盡可能對蔣介石提出各式各樣的意見。遺憾的是，蔣介石對胡適往往「表裡不一」。像是胡適於一九五二年九月十五日致函蔣介石，主張「國民黨應廢止總裁制」、「國民黨可以自由分化，成為獨立的幾個黨」等意見，並舉土耳其為例，請蔣參考。蔣介石接得此函，卻在九月廿三日的日記裡說，這是胡適的「書生之見，不知彼此環境與現狀完全不同也。中國學者往往如此，所以建國無成也」。同年底胡適來臺，十二月十三日早上十點與蔣介石在日月潭涵碧樓見面，兩人又有一番「抬槓」，依據蔣介石日記記載：

……胡適之來談，先談臺灣政治與議會感想，彼對民主自由高調，又言我國必須與民主國家制度一致，方能並肩作戰，感情融洽，以國家生命全在於自由陣線之中。余特斥之，彼不想第二次大戰民主陣線勝利，而我在民主陣線中，犧牲最大，但最後仍要

被賣亡國也。

所以，蔣介石如此批評：

此等書生之思想言行，安得不為共匪所侮辱殘殺，彼之今日猶得在臺高唱無意識之自由，不自知其最難得之運，而竟忘其所以然也（《總統蔣公大事長編初稿》，卷十一）。

蔣介石「歡迎」胡適提出意見和建議，卻將之視為「書生之見」，批評胡適「書生之思想言行，安得不為共匪所侮辱殘殺」，極盡輕侮蔑視。然而，在胡適七十歲生日時，他卻又受到總統蔣介石、副總統陳誠，乃至於已位居權力核心的北大門生的崇隆歡慶。蔣介石玩弄胡適的「兩面手法」，可見一斑。因此，順著蔣介石對胡適的「兩面手法」脈絡來看，蔣介石對胡適這回的公開「抬槓」，明裡不置一辭，心裡應該不會好受。所以，李亦園教授說，蔣介石在胡適擔任「院長任內就未再來過南港了」。這是否顯示他對胡適當場反駁自己「耿耿於懷」，固然沒有資料可以證明，卻也不是無跡可察。

胡適與蔣介石私下會面「抬槓」的時候，必然繁多難數。不過，胡適與蔣介石私下的「抬槓」，沒有多少人得以親睹其實況。在公開場合裡，胡適和蔣介石彼此之間應該是客

客氣氣，「揖讓也君子」。因此，在研究院的這場「抬槓」，必然讓人「大開眼界」，得以親逢其盛的李亦園和呂實強教授，對此長存記憶，理有應然。所以，即使他們的述說稍有小疵，也未必都能得到文字佐證（例如，身為副總統的陳誠是否有「膽量」拉了蔣介石總統一把要他坐下，實在難能驗證），但胡適不向政治強人低頭，不對最高領導唯唯諾諾的風骨，絕對是鐵錚錚的歷史事實。

大江東流，時過境遷，應該不會再出現指定中央研究院任務究竟何在的政治領袖了。

然而，中研院做為一方自由與獨立的學術殿堂，絕非理所當然，一路平坦；胡適對蔣介石談話的這番公開「抬槓」，就是具體例證。因此，回顧這樁陳年往事，正如李亦園教授的評價，胡適「為中央研究院在追求學術自由與獨立上樹立了一個里程碑」，後世必將追懷永遠，法式無懈。

原題〈中央研究院的任務：胡適和蔣介石的「抬槓」〉，收錄於潘光哲，
《「天方夜譚」中研院：現代學術社群史話》
（臺北：秀威資訊，二〇〇八），頁一至一一。

3 玻璃心碎滿地：胡適和蔣介石「抬槓」之後

一九五八年回臺灣擔任中央研究院院長的胡適，和《自由中國》的實際負責人雷震，兩人固然關係密切，但彼此之間卻不是什麼事都「膩」在一起的朋友。舉例來說，中央研究院在一九五八年四月十日舉行院士會議，非學界中人的雷震，當然不會是受邀的對象，無緣「恭逢其盛」。然而，長久以來出入宦場的雷震，自有提供消息情報的「眼線」。因此，胡適和蔣介石在這個場合裡公開「抬槓」的事情，雷震當天就知道了：

今日聞總統致辭，除稱讚胡先生的道德，並謂提倡固有文化和道德，以為反共復國之用，而胡先生的致詞，說明中央研究院工作，是為學術而研究，與道德毫不相干，雙方意見是大有出入，一說是針鋒相對，惟胡先生措辭甚為得體耳（雷震，「一九五八年四月十日日記」）。

雷震認為，胡適在這個場合裡對蔣介石的回應，「措辭甚為得體」；然按諸胡適的講話紀錄，未必如此。胡適當場就說蔣介石的講話「有錯誤」：

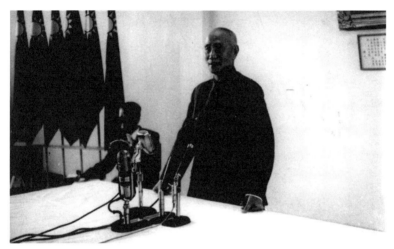

蔣介石致詞。
國史館藏照片，檔號：002-050102-00005-025

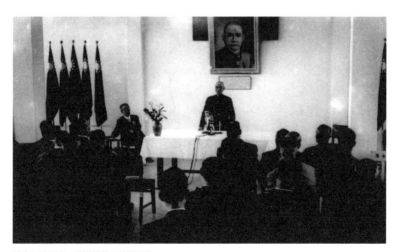

蔣介石致詞時，胡適翹著二郎腿聆聽。
國史館藏照片，檔號：002-050101-00099-130

胡適致詞紀錄。
胡適紀念館藏檔案，檔號：NK01-213011001.JPG

剛才總統對個人的看法有錯誤，至少
誇獎我的話是錯誤的。

爾後胡適將自己的講話紀錄，修改得比較
溫和一些：

剛才總統對個人的看法不免有點錯
誤，至少總統誇獎我的話是錯誤的。

顯然，李亦園回憶，胡適一開始就說「總
統你錯了」，應該就是這段話稍帶點誇張
意味的「口語版」。

這一席話聽在蔣介石的耳裡，當場應
該不致於如呂實強的回憶那樣，「立即怫
然變色，站起身來便要走」；證諸胡適與
蔣介石等人步出會場的照片，彼此間好似

還是言笑晏如。

但聽到胡適一席話的蔣介石，即便沒有當場「發飆」，心裡也實在「耿耿於懷」。勤寫日記的蔣介石，當天以氣憤之情躍然紙上的筆墨，回應了胡適：

雪恥：今天實為我平生所遭遇的第二最大的橫逆之來，第一次乃是民國十五年冬——十六年初在武漢受鮑爾廷宴會中之侮辱，而今天在中央研究院聽胡適就職典禮中之答辭的侮辱，亦可說是求全之毀。我不知其人之狂妄荒謬至此，真是一個妄人。今後又增我一次交友不易之經驗，而我之輕交過譽、待人過厚，反為人所輕侮，應切戒之。

朝課後，手擬講稿要旨，十時到南港中央研究院參加院長就職典禮致詞約半小時，聞胡答辭為憾，但對其仍以禮遇，不予計較。惟參加安陽文物之出品，甚為欣慰。午課後閱報，晡約請各國使節春季遊會二小時完，心神疲倦，入浴晚課，膳後車遊回寢，因胡事終日抑鬱，服藥後方安眠。

惟余仍恐其心理病態已深，不久於人世為慮也。

因著胡適的回應而「終日抑鬱」、必須得「服藥後方安眠」的蔣介石，第二天的腦海裡還是纏繞著這件事，揮之不去……

雪恥：昨日的沉痛成為今日的（安樂）自得認為平生無上的愉快，此乃犯而不校與愛人如己的實踐之效也。惟夜間仍須服藥而後睡著，可知此一刺激太深，仍不能激底消除，甚恐驅入潛意識之中，故應以忠恕克己的仁愛之心，加以化冶，方是進步的勝利之道。今日讀《荒漠甘泉》「一個信徒能不動聲色地忍受苦痛，不僅是恩典，亦是榮耀」之語，更有所感。

胡適儼然成了蔣介石心底的一根刺，怎麼樣都讓他感到不舒服。兩人再見，胡適的一切言行舉止，蔣介石都可以挑出「毛病」：

……晚宴中央研究院院士及梅貽琦等。

胡適與蔣介石等步出會場；最右為史語所所長李濟；蔣介石後著黑色西裝者為總統府祕書長張群。
國史館藏照片，檔號：002-050102-00005-027

被胡適公開「抬槓」這件事了：

每個禮拜都會在《日記》裡留下反省紀錄的蔣介石，那一週最重要的省思，就是自己

胡適首座，余起立敬酒，先歡迎胡、梅同回國服務之語一出，胡顏色目光突變，測其意或以為不能將梅與彼並提也，可知其人之狹小妒嫉一至於此。今日甚覺其疑忌之態可慮，此或為余最近觀人之心理作用乎，但余對彼甚覺自然，而且與前無異也。

胡適就職典禮中，余在無意中提起其民國八、九年間彼所參加領導之新文化運動，特別提及其打倒孔家店一點，又將民國卅八、九年以後，共匪清算胡適之相比較，余實有尊重之意，而乃反促觸其怒（殊為可嘆），甚至在典禮中特提餘為錯誤者二次，余並不介意，但事後回憶，甚覺奇怪。又在星期六召宴席中，以胡與梅貽琦此次由美同機返國，余乃提起卅八年初將下野之前，特以專派飛機往北平接學者，惟有梅、胡二人同機來京，脫離北平危困，今日他二人又同機來臺，皆主持學術要務，引為欣幸之意。梅即答謝當時餘救他脫險盛情，否則亦如其他學者陷在北平，被匪奴役而無復有今日，其人之辭，殊出至誠。胡則毫不在乎，並無表情。惟彼亦聞梅之所言耳，其心中是否醒悟一點，則不得而知矣。余總希其能領悟，而能為國效忠，合力反共也。

因胡適的言行，更使我想念蔡孑民先生道德學問，特別是他安祥雅逸、不與人爭的品性之可敬可慕也（《蔣中正先生年譜長編》，冊十一，頁三六至三八）。

面對胡適的這番公開「抬槓」，蔣介石承受的心理創傷無以復加，自承是他自一九二七年在武漢與蘇聯派遣來的顧問鮑羅廷（Mikhail M. Borodin）發生正面衝突而「受辱」之後，「平生所遭遇的第二最大的橫逆之來」。回顧往昔，一九二七年初北伐軍事行動大有進展，攻佔武漢與南昌後，為了國民政府與國民黨中央究竟應該遷往南昌或武漢一事，蔣介石與鮑羅廷雙方激烈爭辯不已。一月十二日蔣赴武漢，當晚在武昌舉行的宴席上，鮑羅廷指責中國國民黨革命有摧毀農工之行為，「詆毀」國民黨領袖中央常務委員會代理主席張靜江，「指責」蔣介石「祖護黨中老朽，喪失革命精神」，「警告」蔣介石不得有反對共黨之舉動。鮑羅廷的批評「聲色俱厲」，使蔣介石難堪之至，當天日記裡，他這樣指陳自己的感受：

席間受辱被譏，生平之恥，無踰於此。為被壓迫而欲革命，不自由何不死，伸中華民族之正氣以救黨國，俾外人知華人非儘是賤辱而不可侮蔑也。

翌日一早，蔣介石仍感覺餘恥猶在，心恨未解，當天的日記紀錄曰：

昨晚憂患，終夜不能安眠。今晨八時起床，幾欲自殺，為何革命而欲受辱至此。

他自稱：要到稍後會客之後，心緒始覺「稍平」。接著，十時蔣介石前往湖北省黨部演講〈加強黨的組訓與改善黨政關係〉，演講完畢，再前往漢口華商賽馬場出席歡迎群眾大會，「到會者約十餘萬人，擁護之聲不絕於耳，踴躍之狀，未曾見也」，會中演講〈革命應依正路進行〉。他參加了這場群眾運動，即使感受很好，也不能減少他的心靈痛苦：

以民眾熱烈之狀，使憂患為之漸息，不能不再鼓勇氣，然而痛苦極矣。

即便欲鼓餘勇的蔣介石，對來自鮑羅廷的侮辱恥感，仍始終深銘在心。一九二七年一月二十日，蔣介石再度回想，又興起自殺的念頭，「一死以謝同胞」，更對國民黨接受蘇聯支持援助的決策悔悟不已，以為蘇聯的作為，與其他帝國主義帶來的壓迫侮辱沒有什麼兩樣：

余既不能為國雪恥，何忍為國辱國。今日情況，余惟有一死，以殉國難，為中華民族爭人格，為三民主義留精神，使全國同胞起而自救其危亡。蘇俄解放被壓迫民族之主義，深信其不誤，然而來華如鮑羅廷等最近之行動，徒使國人喪失人格，倍增壓迫，與其主義完全相反，國人有知，應驅而逐之。……蘇俄同志乎？爾如誠為解放弱小民族，不使第三國際之信用破產，應急自悟，改正方法，不恢復至帝國資本主義之道路，則世界革命必有成功之一日。否則，余雖一死，不足救國，且無以見已死同志於地下！故余惟願我全國同胞速起，以圖獨立自主，不負總理三十年革命之苦心。余精力已盡，策略已竭，惟有一死，以謝同胞（《總統蔣公大事長編初稿》，卷一，頁

一三七、《蔣中正先生年譜長編》，冊二，頁七至九）。

時空場域大有不同，蔣介石自己感受到的創傷，好似沒有什麼兩樣。他都有厚望於對方，反而在公開的場合裡，被當場「教訓」了一番，想要當場「翻臉」，勢有不能，只好藉著紙墨，發洩一肚子的怒氣。沒有來自蘇聯的支持援助，國民黨無法改組，蔣介石建軍黃埔，發動北伐，更是「不可能的任務」。鮑羅廷呢，正像是這股助力的化身；還不是國民黨最高領袖的蔣介石，勢難抗衡。而想要「反攻大陸」，一定得仰仗知識人群體的合力，胡適則是這個群體眾所矚望的最高代表；已經是至尊政治權威的蔣介石，面對「學統」領

袖的挑戰，終究有所忌憚，不能頤指氣使。一句話，蔣介石非得公開忍辱負重不可。

個體的心靈創傷，會對一己的生命歷程帶來什麼樣漫無邊際的影響，而且反覆再生，

揮之不去，沒有人知道。例如，蔣介石對於胡適的負面觀感，持之如此，此後難免不能再私下壓

抑，往往宣洩而出。司法院副院長傅秉常聞人言，蔣介石在一九六〇年十月五日國

民黨中常會上公開批評胡適，說他到中研院後，對於「院士及博士之授予，均係以私人關

係為主，所予者多屬不當」，還譴責陳誠「用胡之不當」。陳誠回敬說，任用胡適乃蔣

「自己批准」。聞此言，蔣即「嚴詞」稱說：「研究院院長易人及推薦胡適之，既係行政

院簽呈到總統府，『我如批不准，汝面子如何下去，我又不欲發生府院之爭』云云」。這

番話，讓陳誠「幾不能下台」。蔣「罵興」既起，欲罷不能，復再「責胡等之利用美國人

力量為不當」（《傅秉常日記：民國四十七—五十年》，頁四一三）。觀乎蔣介石當日日記的紀

錄是：

上午主持值會，對所謂長期發展科學得經費其自私職勢之陰謀，久為學者所痛憤，而辭

修推我的意思殊為駭異，當時行政院通過此案後報請我核奪，余即發還不批，只示其凡

院會通過之案不應再請示批核，否則余乃該社行政違法之意，而其今日會中竟當面說

謊，故不能不直說此案經過實情也，辭修虛偽不成蓋如此乎，可歎（蔣介石日記，抄件）。

證諸蔣介石當日主持中國國民黨第八屆中央常務委員會第二四六次會議指示，其中之一為「長期科學發展計畫及此次由中央研究院辦理參加中美學術合作會議事宜有未盡妥善之處，已交行政院檢討改進」（《蔣中正先生年譜長編》，冊十一，頁三七九）。兩相比對，蔣介石批評的主題，應當是關於胡適主導下的國家長期科學發展委員會；但無論是傅秉常聽到的話，抑或是蔣介石自己的紀錄，胡適都是蔣實難容忍，必須「開罵」的對象。

至於面對「雷震案」，胡、蔣立場根本「南轅北轍」。立意非讓雷震坐獄繫枷不可的蔣介石，自然聽不進胡適的意見。他批評胡適「實為最無品格之文化買辦，無以名之，只可名之曰『狐仙』」，其乃危害國家、為害民族文化之蟊賊，彼尚不知其已為他人所鄙棄，而仍以民主自由來號召反對革命，破壞反共基地也」。胡適去世時，蔣介石親撰輓聯：「新文化中舊道德的楷模，舊倫理中新思想的師表」，自認對胡適「並未過獎，更無深貶之意也」。還洋洋得意地紀錄，認為這幅輓聯「自認為公平無私也」。當他公開出面弔唁胡適時，狀極哀慟，但當天的日記裡，對胡適卻是貶過於褒：

蓋棺論定胡適，實不失為自由民主者，其個人生活亦無缺點，有時亦有正義心與愛國心，惟其太褊狹自私，且崇拜西風而自卑其固有文化，故仍不能脫出中國書生與政客之舊習也。

乃至於蔣介石在三月三日留下的反省紀錄裡聲稱：「胡適之死，在革命事業與民族復興的建國思想言，乃除了障礙也」（《蔣中正先生年譜長編》，冊十一，頁三八四、頁五三九至五四○、頁五四二）。一九六八年一月十一日，蔡元培百歲冥誕，中央研究院舉辦紀念活動，蔣介石親臨，認為中研院「環境污穢、設備零亂，毫無現代管理知識，殊為心痛」，他又將這筆帳算到已經去世了好幾年的胡適身上：

此乃自胡適以至今日院長王世杰所謂新文化之成績也，所謂最高學府如此現狀，何以立國與與學耶？……

（《蔣中正先生年譜長編》，冊十二，頁四八五）

蔣介石弔唁胡適；右一為胡適長子胡祖望，右三為總統府祕書長張群。

總言之，蔣介石日記裡對於和胡適的一切相關事務，統統沒有好話。

前去位於臺北南港的胡適墓園悼懷的朋友，一定都會看到蔣介石「智德兼隆」的題字；而蔣介石致贈的輓聯：「新文化中舊道德的楷模，舊倫理中新思想的師表」，往往被人津津樂道。然而，蔣介石這幅輓聯，既深陷於將新、舊必可截然二分，不可調和的對立思維，也完全展現了他和胡適的思想世界距離多麼遙遠。胡適畢生不以三綱、五倫這種「舊道德」、「舊倫理」為然，焉可願為「楷模」或「師表」？胡適的地位，怎麼會需要政治權威做出這樣的「蓋棺論定」呢。

知識人和政治權威之間的相衝突矛盾從來不曾停止，也不會停止。雙方之間相存共生的張力，緊繃難弛，卻往往以前者遭遇諸如「身世浮沉雨打萍」的悲劇為收場。胡適和蔣介石的公開「抬槓」，固然是知識人對政治權威懷持異議的展現；相對地，想鎮抑打壓而勢所不能的政治權威，最後只好訴諸筆墨，發怒洩恨。

約略同一時段，「君臨」中國的毛澤東號召知識人對共產黨提意見，結果竟是「引蛇出洞」的「陽謀」。一夕之間，以知識人為打擊對象的「反右運動」堂皇出世；影響所及，究竟多少知識人被戴上了「右派」的「帽子」，至今還無定論。胡適當年如果決定留在中國，他的命運會是如何？沒有人知道。這般知識人與政治權威之間的對決場景，卻值得我們再三沉吟。

4 獨立之精神：從選舉中研院院長的一次故事談起

一九四〇年，中央研究院院長蔡元培去世，學林同悼之餘，隨之而來的便是下一任院長的人選問題。還好，當時已經定下由中央研究院評議會先選舉院長候選人三位，再送請政府當局圈選其中一人任職的規則，只要依據規矩來，繼任蔡元培的人選必然會順利產生。中研院是全國最高學術機關，它的院長自然是學林領袖，具有高度的象徵意義，但誰來承繼斯職，並不是單純的學術人事，更不會只是一場「選舉」而已。果然，讓人好似無所逃於天地之間的政治魔手，早就開始磨拳擦掌了。特別是當時黨國體制的首腦蔣介石，總是舞動著他的指揮棒，「一個口令，一個動作」，誰來當中研院院長，他當然意有所屬。幸好，評議會的組成分子都是學者讀書人，沒有誰願意隨著蔣介石的指揮棒踏步起舞，反倒是本乎自由意識，選出蔡元培的繼任者。政治力量「看不見的手」從來不放棄伸入學術界；而學界中人負隅強抗，即便不能一刀砍斷它，卻正是「獨立之精神」的充分展現。這段故事，就先從喜歡下手令給部屬、要求「奉旨照辦」的政治領袖。現存可見的蔣介石手令固然以軍事領域為大宗，在其他方面卻也不少，涵蓋範圍極廣，具體顯示了他個人的關

懷所在。舉例而言，一九四五年七月，蔣介石讀了《中央日報》，就下手令痛責《中央日報》的編輯社論與「小評」的水準「幼稚拙劣，雖中學生猶不如也」，要求迅速調換編輯和評論者；一九四二時，蔣介石又以手令要求研究公務員的制服及制帽，甚至連女學生的標準髮型，他也派下手令要求研究。蔣介石的手令一發，往往讓各級軍政首長「疲於奔命」，只知道忙著應付他的手令，無暇處理一般正常業務。當然，「上有政策，下有對策」，有些軍政首長對蔣介石的手令硬是不理不睬或陽奉陰違；對他們的「抗旨」，蔣介石也未必能夠奈何（參見：張瑞德，〈遙制——蔣介石手令研究〉）。

既然蔣介石總是以手令「下條子」來發號施令，對於誰來繼任中央研究院院長，他的作風也一成不變。沒想到，蔣介石這回竟踢到鐵板了：評議會的評議員，沒有一個人理會他的手令，奉行無違。傅斯年在一九四〇年八月十四日寫給胡適的一封長信裡，清楚地透露了箇中曲折。

傅斯年向胡適述說道，蔡元培去世之後，學界中人對於誰來繼任斯職，諸方各有議論，各家自有主張。例如，有人說地質學家出身、後來從政的翁文灝是合適的人選，卻同時也有反對者。不過，眾人矚望所及「不謀而合」，都以當時正擔任駐美大使的胡適為最佳人選。如身為評議員的名史學家陳寅恪，便擬參加即將在重慶舉行的評議會；他是平常「素不管事之人，卻也熱心」，居然還「矢言重慶之行」，就是為了投胡適一票。當評議

員陸續抵達重慶後，大家「平空談到此事」，都說既然可以選出院長候選人三位，那麼其中一票一定要投給胡適。傅斯年與北京大學老同學、也是一九一九年「五四運動」健將之一的段錫朋，以及擔任過北大法學院院長的法學家周炳琳，都談到選舉胡適的事；他們都說，「他選出來一定高興」，周炳琳還說，「有此 honor 在國外也好」，傅斯年更向胡適報告他和周炳琳談及此事的詳細情況：

我說：「你想，把適之先生選出一票來，如何？」他說：「適之先生最適宜，但能回來麼？」我說：「他此時決不回來，此票成廢票。」他說：「這個 demonstration 是不可少的。」我又說：「那麼，選舉出他一個來，有無妨害其在美之事？」他說：「政府決不至此，且有翁、朱、王等在內，自然輪不到他。」

也就是說，這些讀書人當然知道正在美國肩負爭取援助之職的胡適，其實承擔的是更為重要的責任。但是，對於必須以自由意志選擇領導人物的認知，學術界普有共識。因此，將胡適選出為候選人之一，和翁文灝、朱家驊或是王世杰並列，就算胡適不可能返國任職，然正如周炳琳的話：「這個 demonstration 是不可少的」。

後來，王世杰「突發奇想」，提出了顧孟餘這位人選，便約集幾人商量。傅斯年表

示，他個人「覺得孟餘不錯，但除非北大出身或任教者，教界多不識他，恐怕舉不出來。」

傅向心理學家汪敬熙（緝齋）「表態」說：「我可以舉他一票，你呢？」沒想到汪的回答居然是：「我決不投他票，他只是個politician」，持負面態度。而既然提出了顧孟餘為人選，就和任何選舉一樣，相關者也會事先算算選票的流向，如傅斯年與段錫朋及朱家驊對於顧孟餘的可能得票「詳細一算，只可有八票，連緝齋在內呢」，希望不大。因此，以顧孟餘為人選這件事，王世杰與段錫朋「曾很熱心一下，只是覺得此事無法運動」……

這一般學者，實在沒法運動，如取運動法，必為所笑，於事無補。

麼，對於王世杰的提議只能順其自然。沒有想到，蔣介石的手竟然伸出來了。傅斯年說：

既然可能會投票給顧孟餘的人不多，想要幫他「運動」一下也是「不可能的任務」，那

忽在開會之前兩天，介公下條子，舉顧孟餘出來。此一轉自有不良影響。平情而論，孟餘清風亮節，有可佩之處，其辦教育，有歐洲大陸之理想，不能說比朱、王差，然而如何選出來呢？大難題在此。及介公一下條子，明知將其舉出，則三人等於一個人，於是我輩友人更不肯，頗為激昂。

雖然如地質學家李四光對於此議「甚favorable，且不以下條子為氣，與其平日理想不同」，但是，蔣介石的這等舉動已引起一班讀書人的憤慨了，甚至連表示支持顧孟餘的王世杰與段錫朋都說，「要把孟餘選出，適之也必須選出，給他們看看」。稍後，當翁文灝與時任中研院總幹事的任鴻雋出名請客，席間談及此事，陳寅恪即席發言，「大發揮其academic freedom 說，及院長必須在外國學界有聲望，如學院之外國委員等」，其意在胡適，「至為了然」；陳寅恪甚至於「私下並謂，我們總不能單舉幾個蔣先生的祕書」，即認為翁文灝、朱家驊或王世杰這些「棄學從政」的人物，都不夠資格。

從歷史的大脈絡來說，中央研究院的創院先賢，如蔡元培、傅斯年、顧頡剛與陳寅恪等人都致力於建立一個「學術社會」，陳寅恪更是在共產中國政權的彌天之網下生活了二十年，卻依舊堅持這般信念，至死不已（參見：王汎森，〈「主義崇拜」與近代中國學術社會的命運——以陳寅恪為中心的考察〉）。陳寅恪會如此「表態」，理有所然。席間任鴻雋也發言，「大意謂在國外者，任要職者，皆不能來，可以不選」；傅斯年就說，如果採取這種排除法「恐挑到後來，不存三四人，且若與政府太無關係，亦圈不上，辦不下去」。於是，曾對胡適「文學革命」的主張唱過反調的植物學家胡先驌就提議「假投票」，結果翁文灝二十三票，胡適二十一票，朱家驊十九票……令人意外的是，王世杰只得了一票，讓他「總不釋然」。

到了正式開會投票的時候，到場者三十人，王世杰擔任主席，放棄投票，所以只有二十九人投票。結果揭曉，翁文灝與朱家驊皆二十三票，胡適二十一票（不過，傅斯年說，正確票數他已「記不清楚」了，或許票數「差一二票」，然而「次序皆無誤也」）；另外，王世杰與任鴻雋則各得四票。至於蔣介石「下條子」指定的顧孟餘，一票都沒拿到。

其實，曾留學德國萊比錫大學與柏林大學、爾後從政的顧孟餘，如傅斯年的評論，他的為人處世確實「清風亮節，有可佩之處」，並不是那麼「差勁」的人選。在學術上，當蔡元培擔任北大校長時，顧孟餘曾任教務長，也擔任過廣東大學校長等職；在政治上，顧孟餘歷任鐵道部部長、交通部部長等職，與汪精衛一系甚為接近，但當汪發表「豔電」將與侵略中國的日本合作時，顧孟餘則與之「分道揚鑣」，沒有一同「下海」。

此外，顧孟餘早即主持過廣東大學校務，在第二次中日戰爭期間擔任中央大學校長，主持校政，也自有其特立獨行之風。當時正在中央大學任教、也兼任過訓導長的名史學家郭廷以，就很推崇顧孟餘的風範，說他「風度之佳，不可及」，即使顧孟餘「在黨、政、學界是老資格了」，所以「連教育部也不敷衍」，但是，他主長中大「不多管事，不多講話，講起來幾句話簡單明瞭」。當美國派遣威爾基（Wendell Lewis Willkie, 1892-1944）訪問中國，特別到中大參觀，學生到大門口歡迎他，但身為校長的顧孟餘，卻要等威爾基到了校長室門口「才看到顧先生搖搖擺擺出來，夠有風度，有派頭」。當印度訪問團來訪中

大時有些批評，消息一直傳到蔣介石那裏，顧孟餘「不高興，就上辭呈，學生去他家裏挽留他，連吃飯也耽誤了」，可見他確實是深受學生愛戴，而不是高高在上、不與學生親近的校長。後來，中大的兩位院長為了學生吃飯的事吵架，顧孟餘調解其事，沒想到兩人說不到幾句話，又吵起來，顧孟餘竟「不講話，站起來走了，從此不到學校，不再復職」

（《郭廷以先生訪問紀錄》，頁二○八至二○九）。

至於另一位名史學家顧頡剛，對顧孟餘也有很好的評價：

顧孟餘先生人甚淡泊，不慣爭競。戰前鐵道部長卸任，即隱居北平西山者多年，及中大校長為二陳【指陳果夫、陳立夫兄弟——引者按】排擠，又赴美國者五載。此次翁文灝招為行政院副院長，至今不赴。乃今日在同濟中見「學生報」，詆其向主親日，自太平洋事變後，態度始轉。按太平洋事變時，渠早在重慶作中大校長矣。其反對汪精衛組織親日政府，則在汪氏發豔電時也。悠悠之口，造謠侮蔑如此，天下事何能為！不讓一好人存在，不論換何政府，當局者必皆壞坯子矣（《顧頡剛日記》，

一九四八年六月八日）。

雖然顧孟餘沉浮宦海多年，故被汪敬熙稱為「politician」，良有以也；但總體而觀，顧孟

餘的名聲威望在學術界裡或許難與胡適等人相提並論。惟若傅斯年所說，他確實「清風亮節，有可佩之處」；只是，一旦他成了蔣介石以手令「下條子」的指定人選，就被迫扛起十字架，不幸被「污名化」了，最終竟爾蒙遭研究院全體評議員的反彈。

傅斯年向胡適分析為什麼大家都願意將票投給胡適的原因，並將顧孟餘的「落選」視為一群讀書人「自由意志」的展現與學術民主的結果：

此番經過，無組織，無運動，在翁、任請客外，亦未聚商，三五人閒談則有之耳。舉先生者之心理，蓋大多數以為只是投一廢票，作一個 demonstration，從未料到政府要圈您也。我輩友人，以為蔡先生之繼承者，當然是我公，又以為從學院之身分上說，舉先生最適宜，無非表示表示學界之正氣、理想、不屈等義，從未想到政府會捨翁、朱而選您。我初到渝時，曾經與雪艇【王世杰——引者按】、書詒【段錫朋——引者按】談過舉你一票事，他們都說，「要把孟餘選出，適之也必須選出，給他們看看」，當時可以說是沒有人料到照顧到你。此會全憑各人之自由意志，而選出之結果如此，可見自有公道，學界尚可行 democracy！

傅斯年也指出，這一群讀書人的考慮純粹是學術的，與政治無涉。因此即便「忤旨」，和

蔣介石的指示「南轅北轍」，亦在所不顧：

所以我們的意思，只是「正經事，正經辦」，且不惜忤旨（不舉顧），以為此事至少決不至於忤及中國之大 *academician* 兼自由民主主義之代表者也！

傅斯年並討論了朱家驊得票多而王世杰毫無所得的原因，這裡就不詳說了。

選舉次日，王世杰向蔣介石報告了結果，蔣的反應也很有趣：

……雪艇遇到介公，以顧未選及三人結果陳明，介公笑了一下。次日語孔【孔祥熙——引者按】云，「他們既然要適之，就打電話給他回來罷。」此真出人意外。大約朱、翁二人，亦皆以此忤旨，派他們設法舉顧出來，而未辦到，偏舉上自己。……

孔祥熙當時深受蔣介石信任，「權傾一時」，早思染指對美外交事務，一聽到蔣介石說同意胡適卸任駐美大使回國擔任中研院院長，立即有所動作；諸方則深知胡適擔職關係重大，不能輕易放棄，否則必任憑孔祥熙為所欲為，於是也就極力折衝，希望可以「兩全其美」……

介公此說一出，於是孔乃立即推荐四人，其人皆不堪。此後我即加入運動先生留在美任之友人中，曾為此事數訪岳軍【張群——引者按】，並請萬不得已時，先設法發表一代理人，最好是翁，以便大使改任一事停頓著（此節雪艇知之詳）。然我們如此想著，亦是為國家，在先生則似不應當生到選舉人的氣。其後一想，「學院的自由」，「民主的主義」，在中國只是夢話！但是把先生拉入先生的主義中，卻生如許枝節，亦是一大 irony！

當然，幾經活動，胡適依舊留任駐美大使，未讓孔祥熙遂其所願；可是，對選舉結果表面上「笑了一下」的蔣介石，其實耿耿於懷，於是中研院院長人選竟然在一時之間「難產」，橫遭困難。

若是軍政大員無視於蔣介石的手令，蔣未必可以奈其何；但一群手無寸鐵的讀書人忤逆其旨，竟將蔣介石心目中的人選顧孟餘棄諸度外，「龍心大怒」的他，得以採取的「報復」手段可就多了，遂先將三位院長候選人的名單放在一邊，置而不決，始終不做圈選，這不過是小小技倆。幾經爭取，一直到了一九四〇年九月十八日，朱家驊方始特派受命為中研院的代理院長，於九月二十日就職。中研院院長的人選虛懸半年之久，至此才告塵埃落定。可是呢，朱家驊這一代理，就代理了十七年；一直到他於一九五七年十月辭職為

止，從來沒有真除扶正過。蔣介石用這樣的手段「回報」一群讀書人維護「學術獨立」的選擇。

做為最高政治威權，蔣介石總想在一切領域插手管事，遂其所欲；關於中央研究院院長繼任者這件事，他依例「下條子」指定人選。在過往的時代氣候裡，蔣介石的手令簡直就像是「御旨」，沒有多少人敢逆龍鱗，捋虎鬚，「抗旨」以對。可是，中央研究院評議會的評議員既不是只曉得「等因奉此」的公務員，也不是蔣介石的直屬部下，非得奉命唯謹不可。在學術的世界裡，那裡有蔣介石的手令「頤指氣使」的空間呢？顯然，就像陳寅恪「大發揮其 academic freedom 說」一般，他詠唱的學術自由的高昂音調，也是其他評議員共遵同守的信念。在這群讀書人看來，蔣介石的手令無足道焉，根本不是不能忤逆的「聖旨」，更帶來了反效果，大家就是偏偏就是不投票給顧孟餘。他們的作為確實像傅斯年所言，澈底「表示學界之正氣、理想、不屈等義」。

隨著時代變遷，現在當然不可能再出現發手令、下條子指定誰來擔任中央研究院院長的政治領袖了。不過，當年這些學林前輩實踐學術自由的用心，他們展現學術獨立的風骨，彰明昭著。做為我們承繼的精神遺產，必將是此後學術界生生不息的永恆動力。

5 中研院院長和政治：從蔡元培說起

從傳統的「士大夫」蛻變為現代的「知識分子」，向來被視為近／現代中國歷史變遷的重大面向之一。原來「學成文武藝，貨與帝王家」的「士大夫」，已然在現代的歷史舞台上消失，由現代「知識分子」做為自由流動的社會群體，取而代之。然而不論從「士大夫」到「知識分子」的角色如何轉換，不變的是，我們的社會裡總是存在著一個擁有「文化資本」的群體。藉由他們掌握的文化知識生產技能，既換取個人的生存資源，也為牟求人類群體能夠朝著理想進步的方向前進，奮鬥不懈。

然而，對「士大夫」或「知識分子」而言，面對理想與現實之間的鴻溝，總是無可奈何的。特別是面對著掌控國家暴力／鎮壓機器的政治權威的「敗政失德」，「士大夫」或「知識分子」的「理」，往往和現實裡的「勢」激烈衝撞；它的結果，也往往必然是手無寸鐵的「書生」必須飽嘗對現實處境的無力感（乃至蕭蕭淒寥與驚恐寒顫夾雜並存

蔡元培先生像。

的苦澀）。自認直道而行卻形影踽踽的「士大夫」或「知識分子」，史不絕書。中央研究

院是中國第一個現代意義的學術建制（academic establishment），也是現代「知識分子」

的大本營，它的組成分子裡也總是有人遭遇這樣的命運。身為中研院創院院長的蔡元培，

便是箇中著例。

蔡元培的生命道路，首先便是從傳統的「士大夫」蛻變為現代「知識分子」的縮影。

他是大清帝國的翰林，譽享士林；但在革命風潮席捲中國大地的時分，蔡元培卻加入了革

命「造反」的行列。他脫下了翰林長衫，捲起袖子，親自「下海」進行製作炸彈的實驗；

那枚炸彈要瞄準的對象，正是大清帝國的權貴。「革命不忘讀書」，蔡元培也是中國留學

生隊伍的成員之一，遠揚他鄉，羈旅異域，以追求新知為職志。柏林大學、萊比錫大學等

等德意志帝國的高等學府，都留下他的身影，他更是德國著名的史學流派——「蘭克學

派」的大將之一蘭普西特（Karl Nathanael Lamprecht, 1856-1915）的《德意志文明史》課

程的生徒之一。待得革命功成之後的歲月，蔡元培戮力於教育學術領域，先後擔任中華民

國臨時政府的教育總長（即教育部長）、北京大學校長、中研院院長等職，表率士林；然

而，他的「政治熱情」不曾稍減，傳統「士大夫」向來關懷國是的行止，屢屢明白可見。

當然，在政治立場紛亂不已的現代中國，對於他的政治抉擇的批判，也從來不曾停止過。

例如，一九二三年，曾任財政總長的羅文榦捲入政治鬥爭的風波，無端被控納賄而遭

逮捕入獄。蔡元培正在北京大學校長的任上，對於軍閥支配下的北京政府不經法律程序，逕行逮捕未經證明有罪的人，氣憤不已，即以辭去北大校長一職表示抗議，他在各報刊登啟事說：

元培為保持人格起見，不能與主張干涉司法獨立蹂躪人權之教育當局再生關係，業已呈請總統辭去國立北京大學校長之職，自本日起，不再到校辦事，特此聲明。

蔡元培這樣激烈的反應，讓時人深感訝異與不解，更引起批評。像是經蔡元培任命為北大文科學長（即文學院院長）的陳獨秀，當時已離開學界進入革命鬥爭的領域，擔任中共總書記，他就批判蔡元培企圖以辭職打倒惡濁政治的作法是消極的，「只看見學者官吏而看不見民眾」，「是民族思想改造上根本的障礙」，只會引導羣眾離開奮鬥的傾向，而走向退避的路上去。陳獨秀的「革命勁頭」，讓他對曾經「提拔」自己的「老長官」如此不假辭色。

在一九二〇年代風起雲湧的「國民革命」浪濤裡，中共的勢力迅速擴張，引起了國民黨內部不少成員的疑懼，終至雙方相互仇讎，以兵戎相見的局面。一九二七年四月十二日在蔣介石領導下的「清黨」，則是這段血腥歷史裡的一頁。身為「革命元老」之一的蔡元

培，和同輩的吳敬恆等人，基於多重因素，都站在蔣介石的這一邊。蔡元培的選擇頗引時

議。胡適便為之辯解曰，既然「蔣介石將軍清黨反共的舉動能得到一班元老的支持」，那

麼，他領導下的「新政府能得到這一班元老的支持，是站得住的」，又曰：「他們的道義

力量支持的政府，是可以得著我的同情的」。

可是，究其實際，這個「新政府」絕對不是現代的民主政府；它的作為，和人們的理

想期望，有很大的差距。好比說，它以一紙內容模糊的〈保障人權命令〉，便要遮掩自身

迫害人權的罪惡，就讓胡適看不下去了，遂發表〈人權與約法〉一文直斥其非。這時候已

出任中研院院長的蔡元培，讀了這篇文章之後，深覺實有「振聾發聵」的作用，不勝佩

服。兩人既對人權問題都有共鳴，一起參與保障人權的事業，理有必然。一九三二年十二

月十七日，中國民權保障同盟在上海成立，孫中山遺孀宋慶齡與蔡元培擔任正、副主席，

時任中研院總幹事的楊杏佛（銓）則兼任了同盟的總幹事；翌年一月三十日，中國民權保

障同盟北平分會成立，胡適出任執委會主席，共為推動人權事業而努力（後來胡適以他故而

辭職乃至退出，不贅）。

中國民權保障同盟的成立，無疑象徵了對國民黨政府的一種控訴。特別是主席宋慶齡

與中共接近的「左派色彩」，更引人側目，聯想多矣。中研院的兩大要角：院長與總幹事

非僅名列其間，實際上還是活動的核心分子。因此，當一九三三年六月十八日，楊杏佛橫

死於上海中研院的院門之外；兇手是誰，固然是永遠無解的歷史謎題，卻具有高度的象徵意義：國家機器在「理」的層域裡既然不能服人，便只能用最赤裸裸的暴力手段來「對付」和它唱「反調」，讓它「丟臉出醜」的書生。

蔡元培並沒有被楊銓遇害的下場給震懾住。情義所至，他還是堅持自己的立場。當與蔡元培有密切關係的一代文豪魯迅於一九三六年十月十九日逝世後，他不但名列治喪委員會，還親身送葬，更是第一位在葬儀上致詞悼念的人。魯迅早被視為左翼知識分子的精神領袖，他告別人間後的種種紀念儀式，也被轉化為有利於左翼文化陣線／中共的宣傳活動，蔡元培的行為，當然不會被視「共」為「匪」的既成威權（及其支持者）的「歡喜」。即如胡適的學生蘇雪林（時為武漢大學教授）即大不以為然，以公開信向蔡元培表示異議，認為他的行動可能造成「左派利用魯迅為偶像，將為黨國大患也」的結果；她甚至致函胡適，對此事大發議論，並要他思索如何從「左派掌握中奪回新文化的問題」。送死悼亡的人情之常，竟是為政治／文化鬥爭服務的！

身為國家學術建制的最高領導者，中研院院長一職，當然和政治脫離不了關係。然而，蔡元培的一生歷經了從「帝國」到「黨國」的變遷，走完了從「士大夫」蛻變為「知識分子」的過程；他的轉變，是目睹與認知時代局勢之所向的抉擇結果。在自己的生命道路上，為了追求自己所設定的理想情境，蔡元培無所畏懼，有所為，亦有所不為。帝國翰

林或是北大校長的清高地位，他皆可棄如敝屣；身為學界士林領袖的中研院長，他則無懼於政治威權可能的壓制，無畏於他人的批判。蔡元培絕對不是僅僅以這個或那個學術領導者的地位在歷史上留下光彩，而是以現代「知識分子」的典範人物之一為人們追懷不已。因此，蔡元培的風範，必然可為無數世代的「知識分子」提供無限的啟發意義。

原刊：《山豬窟論壇》，第八期（二〇〇四年二月）；又刊於：夏中義、丁東（主編），《大學人文》，第二輯（桂林：廣西師範大學出版社，二〇〇五年四月）。

6

再論中研院院長和政治：胡適、雷震和蔣介石

一九六〇年十一月廿三日夜裡，《徵信新聞報》（現在的《中國時報》）與《聯合報》的兩位記者彭麟與于衡來到南港中央研究院（以下簡稱中研院）胡適院長的宿舍（即現在胡適紀念館的故居），想打探一下胡適對於《自由中國》這份刊物的實際負責人雷震被控以「叛亂」等罪名的覆判「維持原判，仍處以十年徒刑」的結果，有什麼樣的反應。他們到達的時候，胡適正在玩骨牌「過五關」。胡適告訴他們，他是在吃晚飯的時候聽到這個消息的，「心情很不好，什麼事情都不想做，所以玩『過五關』解悶」。胡適又告訴兩位記者：

現在教我還有什麼話說。我原來想，覆判過程中有著較長的時間，也許覆判的判決會有改變。現在我只能說大失望，大失望。

胡適的「大失望」，其來有自。當兩個多月前的九月四日，胡適遠在美國開會，突然接到副總統陳誠發來的電報，電文裡說：「《自由中國雜誌》最近言論公然否認政府，煽

動叛亂，經警備總司令部依懲治叛亂條例將雷震等予以傳訊，自當遵循法律途徑，妥慎處理」。胡適大吃一驚，當日即復電謂：

雷儆寰【即雷震——引者按】愛國反共，適所深知，一旦加以叛亂罪名，恐將騰笑世界。今日唯一挽救方式，似只有尊電所謂「遵循法律途徑」一語，即將此案交司法審判，一切偵審及審判皆予公開。

胡適屢屢公開表達這樣的態度，卻無濟於事：雷震還是未經「司法審判」，而是交付軍法，並被判了十年徒刑。胡適返臺後，一直要到十一月十八日才有機會同蔣介石總統會面，話題自然少不了雷震的事。胡適很清楚，雷震被控以叛亂，《自由中國》的言論固然是原因，但雷震積極推動「反對黨」的組織，更是賈禍之源。所以，他向蔣介石總統提出了這樣的盼望：

十年前總統【即蔣介石——引者按】曾對我【胡適——引者按】說，如果我組織一個政黨，他不反對，並且可以支持我。總統大概知道我不會組黨的。但他的雅量，我至今不忘記。我今天盼望的是，總統和國民黨的其他領袖，能不能把十年前對我的雅

量，分一點來對待今日要組織一個新黨的人？

然而，即使如是當面進言，蔣介石總統還是沒有這樣的「雅量」：雷震的「叛亂」罪名依舊，仍被處以十年徒刑。聽到消息會「悶到不行」只好「玩『過五關』解悶」的胡適，既是對自己究竟為什麼要支持蔣介石總統的無可奈何的排解，同時也大概想起了十年前蔣介石總統「希望」他出來組黨的往事罷？

這段往事的背景，正是一九四九年蔣介石總統領導的國民黨政府在中國大陸兵敗如山倒的時分。一九四九年一月蔣介石總統「下野」，以國民黨總裁的身分，拜託胡適前往美國爭取援助。接受了這項使命的胡適，在那年的四月廿二日抵達舊金山，美國記者蜂擁而至，要聽聽他對「紅軍過江【長江——引者按】了」這條大新聞的反應。胡適當時的立場是：「我願意用我道義力量來支持蔣介石先生的政府」。他說：「我的道義的支持也許不值得什麼，但我說的話是誠心的。因為，我們若不支持這個政府，還有甚麼政府可以支持？如果這個政府垮了，我們到那兒去！」在共產黨與國民黨之間，胡適的態度很堅決，他選擇了站在蔣介石與國民黨這一邊。

但是，胡適的選擇是有條件的。即如他在一九五一年五月卅一日給已然「復職」重登總統寶座的蔣介石的信裡毫不客氣地指陳，「一黨專政」實為國民黨的「大錯」。因此，

他提出了一份「實行多黨的民主憲政」的方案，高唱「今日要改革國民黨，必須從蔣公辭去總裁一事入手，今日要提倡多黨的民主政治，也必須從蔣公辭去國民黨總裁一事入手」的聲調。在這封信裡，胡適對蔣介石總統一直希望自己「出來組織一個新政黨」的事，更明白拒絕：「我沒有精力與勇氣，出來自己組黨」。胡適的拒絕，則和當時甚囂塵上的「第三勢力」運動有密切的關係。當「第三勢力」的領袖之一張君勱在一九五二年五月七日為這件事來拜訪胡適時，他一樣以拒絕二字回應之，並聲言道：「此時只有共產國際的勢力與反共的勢力，絕無第三勢力的可能」；稍後，胡適更公開表示：

由於世界局勢的逐漸明朗，共產極權與民主自由兩大陣營的界限已經更分明了。在這種情形下，絕不會有任何所謂第三勢力的出現或存在。……現在的世界上只有兩種勢力，一種是共產黨的惡勢力，另一種是反共的民主自由力量，沒有『第三勢力』。

如果有的話，也只是尼赫魯之流的癡人說夢。

不過，在張君勱等「第三勢力」人物看來，要在共產黨與國民黨之間做選擇，其實是「在兩個惡魔之間選擇比較不壞的一個」。因是，胡適會選擇站在打出了「自由中國」的蔣介石與國民黨這一邊，他們都是非常地不以為然。歷史也證明了，在臺灣的國民黨，絕對不

是「比較不壞」的「惡魔」：雷震等人終於被捕入獄，《自由中國》也被查禁。因此，號稱「自由中國」的土地，其實是名實不符、沒有自由的。

身為《自由中國》的精神領袖，胡適當然是它的支持者。不過，他也不是完全站在《自由中國》這一邊。他當然肯定《自由中國》爭取臺灣的言論自由的努力，還曾說要表彰雷震在這方面的執著，主張替雷震塑一座銅像。可是，對《自由中國》的某些言論和行動，他並不以為然。像《自由中國》曾明白表示能否「反攻大陸」的問題，「祇好保持一個也許比較為遙遠的希望」，就被認為是提倡「反攻無望論」；胡適則說「反攻大陸」是一個「無數人希望的象徵」的招牌，所以不應該被質疑，「我們不必去碰它」。至於《自由中國》與雷震熱心之至的籌組「反對黨」的行動，胡適更明白表示拒絕：或者總拿自己「不會到了七十歲才來參加政治」這樣的說辭，或者屢屢以「盼望胡適之出來組織政黨，其癡心可比後唐明宗每夜焚香告天，願天早生聖人以安中國」這般的論調，做為他不會參與組黨行動的「自我防衛」的盾牌。

胡適的種種表態，既阻止不了雷震為新的「反對黨」催生而努力的行動，也抗拒不了以蔣介石總統為首的黨國威權體制扼殺這個「反對黨」的「逆流」。在雷震和蔣介石之間，胡適的角色與選擇微妙之至。當雷震為「反對黨」——中國民主黨的組織而換來入枷繫獄的結局時，胡適固然公開表態說不能將「叛亂」的帽子加在雷震的頭上，也更與公眾

一起連署「請求總統特赦雷震」，在幕後私下的場合更直接向蔣介石總統為雷震「請命」，但他的行動卻類似於傳統中國的臣子向君主「進諫」的方式，要求統治者「施恩開仁」。身為自由主義者的胡適，這時候的行動，其實是一點都不那麼「自由主義」的，連向政治權威「嗆聲」一下的動作都不復見了。遙想一九二○年代末期的胡適，曾公開指責蔣介石「生平不曾夢見共和體制是什麼樣子」，也激烈批評國民黨政府「訓政體制」之不當，倡言「上帝尚可批評，何況孫中山」。一九五○年代末期的胡適，卻似乎顯得疲憊與無奈。

所以，詩人周棄子寫了這樣一首諷刺意味十足的詩，直批胡適曰：

無憑北海知劉備，不死中書惜褚淵，銅像當年姑漫語，鐵窗今日是週年。
途窮未必官能棄，棋敗何曾卒向前，我論人才忘美事，直將本事入詩篇。

胡適要替雷震塑銅像的主張，被詩人看成是「漫語」一番；成了中研院院長這般「大官」的胡適，也被詩人看成是「未必」能「棄官」以爭的「途窮」政客了。雷震並不同意詩人的諷刺，他更對胡適的作為有「同情的諒解」；但是，胡適與雷震共同希望的「自由中國」，俱成幻影矣。

身為國家學術建制的最高領導者，中研院院長一職，總是和政治有著千絲萬縷微妙而複雜的關係。擔任中研院院長的人固然是學院領袖，更基本的角色，還是個知識分子，還是國家的公民之一。可是，當中研院院長在政治領域裡得做出與其他公民一樣的抉擇時，好像往往得面對著更為困難的局勢：他的「有所為」，亦或「有所不為」，眾目睽睽，儼然都具有相當的「示範」意義。在共產黨與國民黨之間，在雷震和蔣介石之間，胡適面對時代潮流與現實環境的選擇結果，有掌聲，也有批判與異議。那麼，中研院院長的任何政治選擇，就必然引發無可避免的爭議。是非善惡，皆在一時之間，實在未必絕對可以截然區分。胡適做出抉擇後的複雜心情及其歷史結果，應該值得人們細細品味。

原刊：《山豬窟論壇》，第九期（二〇〇四年五月）：又以〈胡適的尷尬〉為篇名，

刊於：劉瑞琳（主編），《溫故》之七（桂林：廣西師範大學出版社，二〇〇六年三月）。

7 蔡元培的人才推薦書：開創學術的自主空間

就中國的脈絡而言，創建與發展像中研院這樣一個現代意義的學術建制，史無前例，對她的成員來說，如何讓中研院正常而健康的成長與茁壯，其實都是「摸著石頭過河」。在大家的理想裡，當然願意從制度規章層面，為她建立可大可久的基礎；惟就學術的實踐層次來說，制度規章屢有不足之處。這時，恐怕就需要以日常互動往還的情誼所凝聚的共識／共信而濟之，方能彼此相得。

因此，這個學術建制的最高領導人如果是位雍容坦誠、豁達大度的純儒君子，能以無形的個人人格感召來統領群英眾士，其所能鼓動的士氣，實無可估量。蔡元培身為中央研究院的創院院長，在中國現代教育學術史的地位與貢獻，有目共睹；而蔡元培對院內各研究所的成長與發展，更有著一定的影響力；他的一切作為，正樹立了這樣的典範。以他之尊重歷史語言研究所開創的自主空間為例證，正可凸顯蔡元培的風範。

蔡元培先生像。

創始一個學術建制，召募人才
是最基礎的工程。但是，那還是一
個徵募學術人才的方式還未上軌道
的時代；因此，人際關係網絡便居
於相當的決定性地位。史語所於
一九二八年創所之始，集濟濟多士
於一堂，這些學界英豪本來各有專
職，他們之入所，便是蔡元培以院
長身分而出名聘任的。史語所在
一九二九年北遷，並將「原以事業
為單位之組取消，更為較大之
組」，陳寅恪、趙元任分任第一
組、第二組組主任，蔡元即致函
二人，深致個人之謝忱。蔡元培甚
至還親自出面聘請研究員，如劉復
（半農）到史語所專任，便是他親

歷史語言研究所民國十七年油印研究人員名錄。
當時全所共分八組：史料學組、漢語組、文籍校訂組、民間文藝組、漢字組、考古學組、人類學民物
組、敦煌材料研究組。

自出馬與之商談，勸其擺脫各機關的關係，而只擔任「專任研究員」的結果。

史語所能持續成長，更賴於新血源源不絕的注入。所裡的資深研究人員，屢屢引薦學界後起之秀；亦同時在清華大學任教的陳寅恪，推薦燕京大學歷史系畢業的周一良入所，便是例證。史語所第一任所長傅斯年，亦曾在北京大學兼課，取「拔尖主義」，凡北大的優秀畢業生，往往成必為他網羅以去，如張政烺、勞榦等便是由他拔擢進入史語所的。顯然，史語所甄選未來的學術新秀時，自有管道和法度，毋假外求，擁有相當的自主空間。

然而，史語所甄補新秀的自主空間，基本上是她的領導者與中研院的最高當局相互尊重、逐漸發展出來的。蔡元培的社會政治人際關係網絡相當多樣，向他要求援助的學界中人，不知凡幾；至於史語所，更是諸方想要「鯉躍龍門」的殿堂。身為中研院院長，蔡元培便屢屢應各界要求，向史語所推薦人事。例如，他認為鍾鳳年治《戰國策》甚勤，覺得他的研究計畫「甚周密」，便薦之於史語所。又如著有《中國詞學史》的薛礪若、「於蠻源史籍致力頗勤」，「蒙文程度亦似可應用」的毛汶、「專治東北掌故」的金毓黻等等一長串的名單，也都在他的推薦之列。至如透過重重關係和蔡元培搭上線的其他人物，他也竟往往「不辨龍蛇」，好似「有求必應」。像是商務印書館的主人張元濟是蔡元培的老朋友，經其推介，他便介紹龐薰琹給傅斯年；吳廷燮透過政界的汪兆銘（曾任行政院長）、羅文榦（曾任外交部長），想要謀史語所一席之地，蔡元培也動手致函傅斯年而引介之。

蔡元培交遊廣闊，泥於人情之累，不免給史語所（和傅斯年）平添若干煩擾。如蔡元培曾一遊廣州，在那兒受到蔡哲夫的「照拂」，他居然便將這一位與他僅是「初交，並不知其底蘊」的人物推薦為史語所特約研究員，「以為工作之助力」。一言蔽之，蔡元培寫給史語所的推薦書，堆積盈尺。

蔡元培的這些向史語所推薦人事的八行書，都被傅斯年客氣地回絕了，統統白費筆墨功夫。蔡元培的院長之尊，對於決定史語所的人事，毫無作用。但遭到回絕、吃了「閉門羹」的蔡元培，總是完全尊重史語所人事的自主空間，不予干涉。因此，能夠在人事上保持獨立，引進理想的研究人員新血，自然有

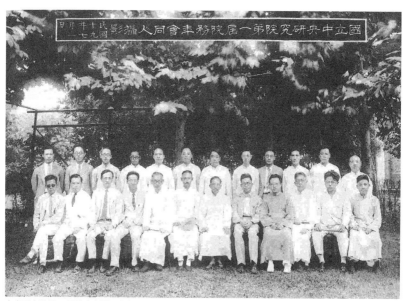

中央研究院第一屆院務會議同仁攝影（1930年）。

助於史語所的茁壯成長。

在中研院的人文社會科學研究領域裡，史語所的歷史最為悠久，學術果實豐碩之至。從整體的角度來看，蔡元培儘可能地提供史語所一切的助力；它得以茁壯成長，蔡元培並不是直接提供奶汁滋潤的奶母，卻無疑扮演著扶植獎掖者的角色。雖然他對於史語所的學風的認知並不確切，所以總受制於人情，介紹一些並不適合於史語所之需求的學人，往往白費功夫；但是，在史語所向更美好的前景邁開大步的歷程上，蔡元培完全尊重它的自主空間，為營構理想的學術建制打下了基礎。

時過境遷，在制度規章已然整齊完備的今日，中研院的院長絕對不可能、也不必要直接向各所引薦人才了。只是，做為創始中研院這個學術建制的最高領導者，蔡元培的風範足可發人深思，對廿一世紀的學術領導者而言，應該還有深刻的啟發意義。

原題〈開創學術的自主空間：從蔡元培說起〉，

原刊：《山豬窟論壇》，第五期（二〇〇三年六月）。

8 進軍西北：創立一個研究所的故事

一九四三年六月，李約瑟（Joseph, Needham, 1900-1995）來到了四川南溪縣李莊。在戰火連天的時代，這裡是讓一群讀書人——以中央研究院的歷史語言研究所和社會科學研究所（以下簡稱社科所；一九四五年易名為社會研究所）為主可以潛心於學術世界的「桃花源」。李約瑟很興奮地和這群書生分享學術心得，他並贊譽道，萬里迢迢來到中國之後，「那裡的學者是我迄今會面的人中最傑出的」。李約瑟身為中研院動植物研究所（一九四四年後分為動物與植物兩研究所）的通信研究員，發表了公開演講，濟濟多士雲集一處，如史語所所長傅斯年、社科所所長陶孟和、考古學家李濟等等，儼然是一場學術盛會。

極富戲劇性的一幕，在演講將始前一刻上演：出席者之一梁思成，突然把正處於好似「冷戰」狀態下的陶孟和、傅斯年拉到一起，要他們友好地握握手。在場的學界菁英，眼見兩人終於

陶孟和先生像。

伸出友誼之手，都紛紛在心裡喝采，李濟更特地走上前去和梁思成握了手，還私下說道應該要把諾貝爾和平獎頒給梁思成。本來，陶孟和與傅斯年都是北京大學出身的。不過，當陶孟和已經是北大的教授時，傅斯年還只是活躍的學生領袖，嚴格來說，傅算是學生輩的後進。只是，兩人之間既有如梁思成、林徽音等共同的朋友，又同在中研院任職，公務私交均密，情誼實在師友之間。可惜，就在一九四三年上半年的時候，陶、傅之間的關係卻是緊張之至；梁思成的舉動，顯然讓這兩位學術領導人可從此重修舊好。

具體來說，陶、傅失和，是外在政治大環境逼壓的結果；但是，這和中研院本身的發展前景也脫離不了關係。這個故事，得從蔣介石委員長開始講起。

一九四二年八月，蔣介石委員長為了處理新疆事變，赴西北各省視察，並且提出「西南是抗戰根據地，西北是建國根據地」的主張。自此，議論中國西北地區的開發問題，又是甚囂塵上。一九四三年二月，羅家倫奉命擔任西北建設考察團團長，即是蔣委員長個人意志的反映。當時的中研院代理院長朱家驊，本來就是關心重視中國「邊疆」問題的人；在此之前，他便曾鼓動科學工作者「到西北去開闢一個科學的新天地」（〈西北建設問題與科學化運動〉，一九四一年十月十二日）；同時身兼國民黨組織部部長的他，亦在國民黨組織部成立了邊疆語文編譯委員會，自兼主任委員，請史學名家顧頡剛任副主任委員（後來顧頡剛轉請韓儒林任之，細節不詳述）。凡此，均可想見朱家驊對於「邊疆」事務的熱心。此

刻，出於自己本身的關懷，又有蔣介石的一席言，加上時任行政院政務處長蔣廷黻的鼓吹，朱家驊顯然不願讓中研院在這波逐「西北」之浪的隊伍裡缺席。於是，社科所便成為這波意欲讓學術和現實結合在一起的先鋒部隊。用陶孟和自己的話來說，「當此之時，有可服務國家之處，當決然擔任」。

然而，在戰爭期間要讓社科所扮演好這個「服務國家」的角色，又得與「最高當局」的個人意志相配合，其實並沒有那麼簡單，涉及的相關事務實在繁雜困難之至。首先，既然蔣介石委員長喊出了「西北是建國的根據地」，陶孟和就擬了計畫，打算把社科所搬到蘭州去，專就經濟及文化接觸兩項進行研究，並請蔣廷黻轉給蔣委員長，提供他們所需要的一切。蔣介石同意了，卻批示要社科所遷到蘭州「以西」的地方去。「上有政策，下有對策」。蔣廷黻告訴陶孟和，「無以介公批了遷蘭州以西而失望。若干工作仍可在蘭州作，止是牌子推于蘭州以西云云」。實際上，在李莊的社科所根本不打算搬，「名義上是遷，實際上是添」，此後，社科所應當又多蘭州一個據點了。不料「天威難測」，「最高當局」最後指示：所謂蘭州「以西」的地方，居然是酒泉。這下子麻煩就來了，據傳斯年提供給朱家驊的意見：

……此事大可發愁，酒泉嚴格說僅一油棧，如何設社會所？其中既無經濟可以研

究，亦無文化接觸可以研究（研究文化接觸最好在西寧），社會所如在西寧設分所，必以蘭州為宜，酒泉切切不可，此點若不改，後患無窮。若名稱上在酒泉掛社會所之牌，必為空洞。以介公之熱心西北，夏、秋未必不去，一看其為空洞，非真遷也，恐本院整個蒙不良之影響。……本院似不當把社會所實際上放在李莊，分店在蘭【蘭

州——引者按】，牌子卻掛在酒泉，而謂不在蘭州也。……

最初傅斯年不以社科所此舉為然，且因此事並「不關史語所，亦未注意也」，所以還對陶孟和直接「引當時報上一名詞云『陽奉陰違，貽誤要公』，以為笑謔」。不料，等到社科所因之而要廣聘人才之際，傅斯年才頓覺苗頭不對，開始憂心社科所和史語所的工作範圍恐將有重覆之病矣。原來，他早與陶孟和有「君子之約」，主要內容是「近一百年史，即鴉片戰爭起，由社會所辦，其設備亦由社會所」，因此，史語所的全漢昇「昔有志治近代一問題」，就被他阻止了。現在，陶孟和想聘用的李安宅、費孝通與韓儒林等人的工作主題或範圍，正是史語所原來成員各有專精者。如此一來，傅斯年以為「恐有大規模之重複在後，未便再顧頇下去」，便與陶孟和開始交涉。遺憾的是雙方溝通不良，終至以函件相征伐，在紙上「兵戎相見」。

陶孟和生氣的是，自己「受命進行西北工作」，計畫進行並不順遂，沒想到傅斯年居

然還來干涉社科所想要聘的人，難不成是說自己沒資格主持這件事嗎？他在信裡對傅斯年這麼說：

……今又遭一再鞭扑，且警告以所請之人不得任為研究員（實際上現僅有一人），弟行能無似，如足下承認弟無資格進行西北工作，或須完全退出中研院，尚祈坦白告我，我為幸。

他在另一封信裡的一句「足下伎倆高超，素所深悉」，則更可能讓傅斯年的血壓升高不少，傅因而回信痛責：

伎倆一詞，其 Connotations 在中國雖無標準字典，然試看《聊齋》、《西遊》、《兒女英雄傳》、《封神榜》等書，完全是一句罵人很重的話，意為「小小陰謀」之類或英語之 treacherous，……此等罵人話，最好盼望我公收回，即是說，下次來信，聲明收回「足下伎倆高超，素所深悉」十個大字，除非我公認為不必再作朋友的話。

【著重號為原文所加——引者按】

雙方言語裡的火氣既已至此，友誼決裂自是意料中事。最後，只好「公事公辦」，訴諸中

研院的最高領導當局朱家驊。陶孟和致函朱家驊，言明道：

請其設西北研究所，集合院中各所力量，內包括貴所之歷史、考古、語言、民族四門，此所另請高明主持，至於社會所則僅擔任經濟、行政兩門。……

傅斯年一樣寫信給朱家驊，主張社科所和史語所「兩所工作之分界，提交院務會議」，並倡議「另由全院辦一中央研究院西北工作站，其計畫另呈」（按，傅斯年此一「西北工作站計畫」，未見）。

面對著「西北研究所」與「中央研究院西北工作站」兩項提案，朱家驊當時究竟做出什麼抉擇，他又如何化解陶、傅之間的衝突，目前尚不得而詳（不過，就目前可以接觸到的資料判斷，「西北研究所」或是「西北工作站」未曾成為中研院的建制。傅斯年之爭，顯然確有其實效）。然而，如果沒有梁思成那個可以得到諾貝爾和平獎的動作，陶、傅友誼的裂痕，恐怕難以彌合罷。

在「國難」當頭的時代背景下，人文社會科學的研究者不願在象牙塔裡孜孜不倦，理有必然。特別是來自政府和院方的「最高當局」的鼓動，人文社會科學居然「有可服務國家之處」的「實用」價值，研究者之雄心勃勃，意欲另闢天地，也不讓人意外。可惜的

是，陶孟和領導社科所「進軍西北」的行動，「掛空牌于酒泉」，用傅斯年的話來說，卻是「近于矇蔽政府之事」。況且，這是「院務之大事」，應該「聞之院務會議，一商其各種可能之利害」，並不是院長和某位所長說好了就可以算數、就應該執行的事。中研院的發展前景該如何擘擬，實在不容許「黑箱作業」。

相對地，傅斯年最後之大義凜然地主張將此事「聞之院務會議」，並另起爐灶，提出「由全院辦一中央研究院西北工作站」，卻又是他憂心社科所和史語所的工作範圍將有重覆的「本位主義」的展現。用陶孟和的話，社科所和史語所的工作有所重覆之處，實並無可憂⋯

退一步講，中國學術工作，以至近於學術之工作如此幼稚，研究之處女領土如此之大，「重複」⋯⋯又有何妨。

惟在傅斯年看來，他不能同意各所的研究範圍有重覆之處，故與陶孟和早有「君子之約」。偏偏，陶孟和擬聘用的新進研究人員，正違背了前此的約定，如費孝通就與凌純聲的科目重複，韓儒林之治學範圍則恰如向達。傅斯年之「爭」，顯然是要對自己所裡的成員有所交代。傅斯年之「爭」，也並不是絕對「大公無私」的行動。不過，經此一「爭」，朱、陶推動中研院「進軍西北」的雄圖，應該就此煙消雲散矣。

必須承認，在中研院這個學術社群的發展道路上，往那個方向走，朝什麼樣的學術領域邁進，有時並不完全仰仗學術自身的邏輯而運作。即如彼時中研院想要「進軍西北」的動力，日後「三民主義」也得成為一個學術課題／領域，並可在中研院（與各大學）安寨紮營、成立研究所，這些顯然都不是學術社群自身蘊釀出來的；政府和院方的「最高當局」，才是帶領「開拓」學術道路的火車頭。

那麼，遠離戰爭歲月之後，學術社群還必須扮演同現實需要相呼應的角色嗎？當代「產／官／學」三位一體的結合景象，對這個問題已然做出了解答。因此，從歷史的宏觀視野來看，傅斯年與陶孟和的爭執，終究只是場「茶杯風暴」而已。在中研院裡，各式學術建制的「存在理由」，各有講不完的故事。面對中研院未來學術建制的興廢工程，述說這些故事，應該可以帶給我們一些思考的靈感罷。

原刊：《山豬窟論壇》，第四期（二○○三年四月）。

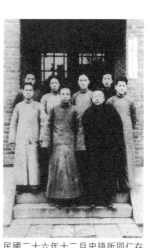

民國二十六年十二月史語所同仁在長沙聖經學校的合照。
民國二十六年抗戰軍興，秋天，傅斯年將史語所從南京遷至長沙。由於當時中央研究院總幹事朱家驊無暇顧及院事，所以全院西邊之事，也都由傅先生一手辦理。前排右起吳相湘、傅斯年、岑仲勉、全漢昇，後排右起姚家積、勞榦、陳述、王崇武。

9 「公」、「私」之間：從總幹事丁文江說起

丁文江在廿世紀的中國知識分子社群（intellectual community）裡的角色與地位，值得多方面的深入探索，更往往發人深思。他從一九三四年起擔任中央研究院總幹事之後的作為，就是個例子。

在朋友圈裡，丁文江被敬稱為「丁大哥」，如此稱謂，便可想見他的風範。他和研究院的早期先賢，如傅斯年、李濟、趙元任等，早都有密切篤厚的交誼。因此，即便他個人原先與中研院並沒有密切的關係，但同這些都在史語所工作的成員早有互動，理有應然。像李濟便回憶道，一九二九年史語所自廣州北遷北平之後，當時在北大地質系任教的丁文江，就對史語所的學術事業提供過意見；一九三一年二月十日，他更被聘為史語所的特約研究員。所以，待得丁文江出任中研院總幹事後，在公事方面便開始同史語所成員有所交還，彼此間的互動就不僅限於私人領域的交往了。

早在一九三三年六月十八日，中研院總幹事楊銓遇

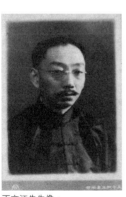
丁文江先生像。

刺逝世，蔡元培即有意請丁文江繼任其職。當消息傳出，史語所所長傅斯年就展開了勸說行動，聯合中研院的部分所長致函丁文江，請他膺任斯職，並動之以情：

見義不赴，非所謂「丁大哥」也。

幾經勸說，丁文江終於答允走馬上任了。

身居研究院總幹事一職，位處「中央」的丁文江，雖說和史語所成員本即熟稔，往來互動頻繁。然而，友朋之倫外，一旦處理與史語所相關的事務，便是公務問題了；彼此的意見、觀念或有差異，磨擦、衝突即在所難免。

例如，在丁文江就任總幹事未久的一九三四年夏天，他致函史語所，禁止史語所成員外出調查工作時攜眷。此令一下，立刻引發趙元任、李方桂的反彈，揚言若「不收回成命」，必欲求去。在丁文江看來，他發出這道命令的原因是：

……田野工作原係苦事，甘苦須大家共之，挈眷與攜女友皆足使同事有苦樂不均之感……。

理由顯然正當之至。可是，趙元任、李方桂卻不能接受這樣的命令，以辭職為要挾。夾在中間的傅斯年只好充當調人，希望風波就此平息。丁文江的這道命令遭受如此激烈的反彈，或為事前料想不及。然而，他不為己甚，並不堅持執行自己的命令，還與當事人之一的趙元任「當面細談兩次」，誠意溝通，終於得到比較滿意的解決結果。

不過，「禁止攜卷」的風波，偏又與另一當事者李方桂的學術活動及其個人的生涯出處夾雜在一起，以致情況更形複雜。先是，李方桂有計畫往雲南調查，即可能因此（及其他不詳原因）暫而裹足。對此，丁文江本來向傅斯年明白表達他的態度，是絕對贊成李方桂的調查活動的，偏巧就在同一時分，胡適邀請李方桂到北大任教，繼承劉復逝世後遺下的「語音學講座」職位。這等倡議，顯然讓丁文江相當不悅，竟「以去就爭之」，蔡元培亦出面阻止胡適的行動，最後改請羅常培出任，事情才大體告終。

整體而言，這些事本不應引起如此的風暴，讓當事人動了氣，甚至萌生辭職以去的念頭。顯然，對進行田野工作這等公務之際，應該有些什麼樣的禁制，彼此觀念大有差異，是風波的導火線。

李濟與丁文江之間，也有類似的事例。由於李濟要先挪動經費，但前此的帳目不清，丁就提出清理舊帳的要求，加上一句玩笑話，竟引發李濟的脾氣，造成雙方間的磨擦。兼及傅斯年一直滯留北平，未南下處理所務，李濟代理其職，事繁責重，更不免略有怨言，

丁文江便寫了一封長信給傅斯年，希望他能好好處理這些纏結不清的情況。丁文江強調，在研究院經費困窘的情況下，他當然願意支持「史語所挪下年款事」，可是，「本院現無絲毫餘款可以挪動」，當時所能夠挪動的只有研究院基金。然而，依據〈研究院基金暫行條例〉，基金動支須按目送審計部，所以院裡的會計人員便要求史語所來函，聲明挪款只是暫借，且于下年度扣還。丁文江聲明說：

此原辦事一定之手續，即無基金關係，亦應如此……

他也表示，史語所至少應該對已經花用的考古研究經費「列一表來」：

究竟安陽過用多少，雲岡【岡】過用多少，其他過用多少，然後可以解決。至今日止，濟之尚不能以數目告我，以生氣之結果，至今尚未細查帳目也。……

這筆糊塗帳最後是怎麼解決的，目前還不清楚。不過，丁、李之間對於核銷公務經費的態度，明白不同，確實清楚可見。然而，即便是關係最為重大、處理起來也最令人頭疼的帳目經費問題，身為史語所「上級長官」的丁文江，多少還是顧念私誼，儘量給予方

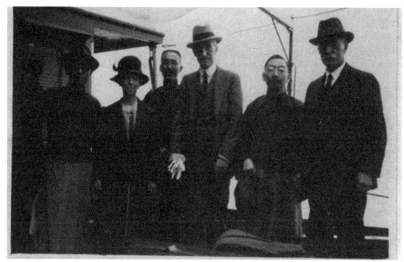

胡適（左一）與丁文江（右二）陪同中英庚款諮詢委員會委員安德森夫人（左二）、威林頓勛爵（右三）到中國各地教育、學術機構訪問調查。

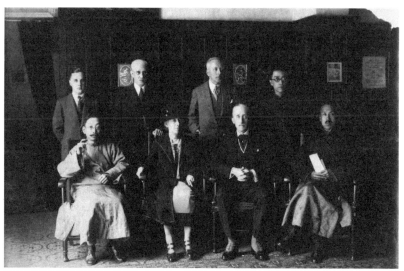

中英庚款諮詢委員會雙方委員合影。前排左一是丁文江，左二是安德森夫人，左三是威林頓勛爵，後排右一是胡適。

便，不會擺出非得公事公辦不可的架子。

在華人社會裡，朋友之倫與公務交涉，往往纏結不清。對這一群絕對是第一流的知識人而言，彼此同處共事，公務私誼之間如何拿捏分寸，亦復如是。丁文江與史語所成員的友誼，是他們互動往還的基礎。然而，當他出任中研院總幹事後，彼此相處之正道，非僅友朋之倫所能涵攝。一旦交還涉及於公眾事務者，觀念不盡一致，想法也有差異，磨擦、衝突自所難免，丁文江與史語所及其成員的互動，往往因此橫生波折。我們可以推想，對廿世紀的中國知識分子而言，「公」、「私」之交涉及其分界，如何拿捏得當，相處相得，或未能臻其美善。這段故事，值得已然步入下一個百年的知識分子，深體玩味。

原題〈「公」與「私」之間：從丁文江的故事說起〉，

原刊：《山豬窟論壇》，第二期（二〇〇二年十一月）。

10 知識場域的桂冠：第一屆中研院院士選舉

一九四八年二月二十日，一代甲骨文大師董作賓寫了一封信給胡適。信裡談了很多，特別是言及關於這一年即將舉行的第一屆中央研究院院士的事，尤其發人興味。董作賓殷切地表明，他自己願意放棄膺選為考古學領域院士的機會，反而勸說胡適投梁思永和郭沫若一票，因為前者在病中，應該藉此「給他一點安慰」，至於後者呢，「沫若是院外人，以昭大公」。其實，不要等董作賓的建議，在胡適的心目中，郭沫若早就具備院士桂冠的資格了，反倒是梁思永「名落孫山」。試看胡適一九四七年五月二十二日的日記，他於當天發出了「中央研究院第一次院士選舉『人文組』的『人文』部分擬提名單」，洋洋灑灑，充分展現了他對於誰可以享有這份學術榮譽的認知：

哲學：吳敬恒、湯用彤、金岳霖。

中國文學：沈兼士、楊樹達、傅增湘。

史學：張元濟、陳垣、陳寅恪、傅斯年。

語言學：趙元任、李方桂、羅常培。

考古學及藝術史：董作賓、郭沫若、李濟、梁思成。

至於在「人文地理」與「民族學」這兩個領域裡，胡適則「想不出人名」，無法肯定有那位學人可以進入院士的行列。

依據第一屆院士當選人、後來更擔任中研院院長的吳大猷回憶，這一次「破天荒」的院士選舉過程，從一九四六年開始籌劃，先由各大學院校、專門學會、研究機構及學術界有資望人士分科提名候選人，約四百餘人，至一九四七年由中研院評議會審定候選人一百五十人，翌年再由評議會選出院士八十一人。當時的胡適是北京大學校長，也是中研院的評議員，自然可以北大校長的身分提名院士候選人，同時還可以在選舉之際投票。董作賓的「請求」，其來有自。

然而，究竟誰才得以享有院士的榮光，絕對不是胡適一個人說了就算。當時中央研究院歷史語言研究所同樣也可以「研究機構」的身分提名院士候選人，因此所務會議上也通過了一份史語所的「推荐院士候選人」名單：

哲學：吳敬恆、湯用彤、馮友蘭、金岳霖。

史學：陳寅恪、陳垣、傅斯年、顧頡剛、蔣廷黻、余嘉錫、柳詒徵、徐中舒、陳受頤。

中國文學：胡適、張元濟、楊樹達、沈兼士。

考古及美術史：李濟、董作賓、郭沫若、梁思永（以上考古）。徐鴻寶、梁思成（以上美術史）。

語言：趙元任、李方桂、羅常培、王力。

民族：凌純聲。

（《傅斯年檔案》，檔號：IV：39；原件將柳詒徵誤書為柳貽徵，逕改之）。

和胡適的提名名單兩相對比，出入之處頗堪玩味。像是哲學大家馮友蘭居然不在胡適的名單之列，專研馮友蘭學思歷程的翟志成教授便認為，這很可象徵著胡適對馮友蘭的敵對態度，信然。至於胡適初任教於北大的得意弟子顧頡剛，以《古史辨》顯揚中外史學界，在胡適筆下一樣「名落孫山」。不過，胡適究竟未可一手包攬，馮友蘭與顧頡剛都名列史語所「推荐院士候選人」的榜單之上，他們終於還是得享院士桂冠之榮光。不過，有意思的是，向來和胡適唱反調的郭沫若，非但名列候選人，而且最後還可以戴上這頂學術桂冠，其象徵意義更是眾所側目。

異軍突起於「五四」時代的郭沫若，本來是詩人，政治興趣亦濃厚之至。特別是他向來和中共站在同一戰線，早在一九二七年便公開發表了〈請看今日之蔣介石〉這一篇討蔣

檄文，把蔣視為「是流氓地痞、土豪劣紳、貪官污吏、賣國軍閥，所有一切反動派——反革命勢力的中心力量」，政治立場鮮明之至。郭沫若流亡日本之後，身為遠航的遊子，無法直接加入「武器的批判」的陣營裡，他於是轉而拿起筆來當成「批判的武器」，在文化戰場上開火。

然而，做為詩人而崛起文壇的他，並沒有繼續深入向文藝領域進軍，反倒開始向研究中國古代社會歷史和文獻方面發展。這樣的轉折頗為費人疑猜，也引起史家探究的興趣。

史界前輩余英時先生與逯耀東先生都曾論證指出，郭沫若之轉治古史最重要的動機之一是他要打倒胡適，觀乎他發表《中國古代社會研究》意有所指地嘲諷胡適，可謂確得其解。

郭沫若的這部書，極力論證中國歷史的發展階段符合馬思主義的基本原理，實可視為另外一種表達政治意見的方式，儼然即是一篇暗示中國必然走向社會主義／主產主義社會的政論文字。但是，這部書的史料基礎卻也頗稱紮實，是他「頗用心於甲骨文字與古金文字之學」的結果，同樣亦治甲骨之學的董作賓便評價述說道：

……唯物史觀派是郭沫若的《中國古代社會研究》領導起來的。這本書民國十八年十一月初版到二十一年十月五版時，三年之間已印了九千冊。他把《詩》、《書》、《易》裡面的紙上史料，把甲骨卜辭、周金文裡面的地下材料，熔冶於一爐，製造出

來一個唯物史觀的中國古代文化體系（董作賓，《中國古代文化的認識》，頁八）。

郭沫若與董作賓之間，對雙方研治甲骨之學的成果，本即早已有所交流。郭沫若的《卜辭通纂》於一九三三年出版後，他即致函是書之出版者日本東京文求堂書店主人田中慶太郎，要求寄贈給董作賓三部（亦包括贈史語所者），董作賓亦嘗函告郭沫若曰彼友亦欲購之（《郭沫若致文求堂書簡》，頁二七五至二七七；郭沫若的其他相關著作亦擬寄贈給董作賓，不詳述）。董作賓曾寫信給胡適推薦郭沫若為院士，其實是雙方長久學術往來的結果。

當然，史語所同仁對郭沫若的成果，未必都持正面意見。像是首任所長傅斯年便批判說，郭沫若《中國古代社會研究》「以舊史不足徵，惟新史料不妄，用是新舊史料之相衝突者，則推翻舊史料而抹殺之，顧不論其本不必合與無須抹殺也」（傅斯年，〈中國上古史與考古學〉；原件將是書誤稱為《古代社會研究》）；而以《甲骨學商史論叢》揚名的胡厚宣，也在致傅斯年報告己身打算撰述是書的信函裡，批評郭沫若「以研究甲骨文字之人，而抹殺甲骨文中證據，此大不該也」（〈胡福林致傅斯年〉，一九四二年五月十八日），評價不高。

待得郭沫若名列院士候選人的名單裡，一九四七年十月在中研院評議會裡討論時，意見就更多了。當時傅斯年遠在美國治病，所務由他向來欣賞的夏鼐代理，夏很清楚詳盡地

向傅斯年匯報當時的場景。夏鼐在信裡說，當時評議會裡討論在各方推薦名單裡誰有資格列名為院士候選人，各有所見。像胡適於哲學領域又多推薦了一位陳康，因為「陳氏希臘哲學造詣頗深」；周鯁生則認為李劍農「對於中國經濟史及近代政治史皆有成績」，故予以推薦；會中還「有人提出何以不列入熊十力、朱起鳳、向達三先生。經胡適之先生解釋後，亦無異議」。至於不是評議員的王叔岷則揚言謂「劉文典先生之《淮南子》及《莊子》，校勘考據皆甚糟糕，並云傅先生如出席，必不推薦為候選人」（但是，劉文典最後還是居於院士候選人之列）。然而，最引起爭議的便是郭沫若了。在本來的推薦名單上有化學科之趙承嘏與薩本鐵二人，惟「因其曾任偽大學行政職務，故加刪除」，又有人以為郭沫若先生同情共黨，其罪更浮於趙、薩二先生，主張刪除。

不是評議員但是代理所務的夏鼐，代理傅斯年出席盛會，見此局面，「以為此事關係頗為重大，故起立發言」，聲言曰：

……Member of Academia Sinica 以學術之貢獻為標準，此外只有自絕於國人之漢奸，應取消資格。至於政黨關係，不應以反政府而加以刪除。會中意見分歧，最後以無記名投票表決。……投票結果以十三票對八票，仍決定將郭氏列入……（〈夏鼐致傅斯年〉，一九四七年十月二十日）。

一九四七年十月十七日當天親歷其會的夏鼐，在日記裡留下的紀錄，與他寫給傅斯年的信的報告，略有出入，：

上午評議會繼續審查名單。關於郭沫若之提名事，胡適之氏詢問主席以離開主席立場，對此有何意見。朱家驊氏謂其參加內亂，與漢奸罪等，似不宜列入；薩總幹事謂恐刺激政府，對於將來經費有影響；吳正之先生謂恐其將來以院士地位，在外面亂發言論。巫實三起立反對，不應以政黨關係，影響及其學術之貢獻；陶孟和先生謂若以政府意志為標準，不如請政府指派；胡適之先生亦謂應以學術立場為主。兩方各表示意見，最後無記名投票，余以列席者不能參加投票，無表決權，乃起立謂會中有人以異黨與漢奸等齊而論，但中央研究院為 Academia Sinica〔中國的科學院〕，除學術貢獻外，惟一條件為中國人，若漢奸則根本不能算中國人，若反對政府則與漢奸有異，不能相提並論。在未有國民政府以前即有中國（國民政府傾覆以後，亦仍有中國），此句想到而不須說出口，中途截止。故對漢奸不妨從嚴，對政黨不同者不妨從寬。表決結果，以十四票對七票通過仍列入名單中（夏鼐，「一九四七年十月十七日日記」）。

顯然，郭沫若之終可當選中研院院士，有賴於夏鼐的一席話和開明的其他與會者。否則，

他可是連院士候選人的資格都沒有呢。

夏鼐本人對於這一次的院士選舉還有好些想法，在給傅斯年的私信與發表在《觀察》周刊上的〈中央研究院院第一屆院士的分析〉，都有長篇大論的抒發，這裡就不多談了。

法國思想家布迪厄（Pierre Bourdieu）對「知識場域」（intellectual field）的構成，有精彩的論述。在他那裡，某個特定時間與空間的知識場域，是由占據著不同知識位置（intellectual positions）的眾多行動者（agents）所構成的。在這個「場域」裡的每一個分子（elements）不但以某種明確的方式相互關聯在一起，它們亦各有其明確獨特的「重量」或是權威性。所以，這個「場域」其實也就是一種權力的分配（distribution of power）的「場域」。這個「場域」裡的行動者，彼此相互競爭，競爭什麼呢？那些可以界定什麼是知識／思想既成體制（intellectually established）及文化正當性（culturally legitimate）的權利（right）。只是，在一個「場域」裡，其實還可以看到許多的「次場域」（sub-field），它們在這個「大場域」裡各有一片天地，而它的內部也有和在「大場域」一樣的情境。布迪厄強調了各式各樣的理念的位置或關係的屬性：在一個「場域」裡，正統／異

夏鼐先生像。

端其實是相互界定的。

　　這樣看來，第一屆中研院院士的選舉，本為學林盛事；然而，它絕對不會只是「學術」而已。學者之間，對於誰可以榮膺這頂知識場域的桂冠，各有想法，各有所見；更令人驚異的是，「政治立場」居然也可以成為「封殺」某人如郭沫若列居院士候選人的理由，「知識場域」裡的權力關係，於此思過半矣。還好有夏鼐的「臨門一腳」，外加那十三位中研院評議員的學術理性，政治／學術的「異端」也可以找到他們的生存空間，乃至於揚名立萬（當然，郭沫若大概對

中央研究院第一屆院士會議合照，最後一排右三為傅斯年。

此榮銜「不屑一顧」罷？他並未出席第一屆中研院院士會議）。

「獨立之精神，自由之思想」，是一代史學大師（也是第一屆中研院院士）陳寅恪的理想。從第一屆中研院院士的選舉來看，中央研究院做為當時的學術界裡的一方學術淨土，還是自有其學術獨立自主運作的空間。待得一九四九年之後，以郭沫若為院長的中國科學院，卻顯然不是這樣學術傳統的繼承者。誰可以榮享中華人民共和國的知識場域的桂冠（及隨之而來的高級生活待遇），只有以政治為標準；其中轉折，那則是另外一段故事了。

原題〈知識場域的桂冠：從第一屆中研院院士的選舉談起〉，

原刊：《山豬窟論壇》，期十（二○○四年九月）；

又刊於：《書屋》，二○○五年期二（長沙：湖南教育出版社，二○○五年二月）。

SCENE 2

你不知道的學術大師

1 所長所長：從傅斯年說起

在書寫中央研究院的歷史時，傅斯年絕對是不會被遺忘的人物之一。好比說，在一九三八年七月這個時間點上，他既是中研院歷史語言研究所所長，又是中研院的（代理）總幹事，在承擔院務、所務之外，他還身兼國民參政會參政員。傅斯年嘗夫子自道曰，自己的職業「非官非學」，他在此刻的多重身分，即是清楚的印證。

即便與傅斯年生命旅途相關的領域如是廣泛，他未曾顧此失彼，還是兼籌並蓄，「做此官，行此禮」，扮演好每一個角色，拿捏好應該有的分寸。例如第二次中日戰爭期間，軍公教的待遇極差，領導美國的「中國研究」領域的大師費正清（John King Fairbank, 1907-1991），自一九四二年起從華盛頓的工作崗位上被調到重慶，先後擔任過美國駐華大使特別助理及美國新聞處處長，即親眼目睹戰爭期間知識分子瀕臨經濟絕境的困頓；他在家信裡說，送給中國教授一枝自來水筆（fountain pen）的價值，即遠遠超過他一年的薪水。

傅斯年先生像。

在如是的大環境下，身兼史語所所長和國民參政會參政員的傅斯年，一樣也得為了「開門七件事」而苦惱，在寫給夫人俞大綵的家信裡，便仔細討論「米貸金」的事該如何解決。

只是，即使面臨這般窘局，傅斯年依舊梜腹從公，儉樸自持，絕不以兼職身分拿兩份薪水，毅然退還了向參政會領得的薪水及生活補助費。傅斯年的清廉自持，本來只是公務員應有的最低道德標準，但對比於當時權貴高官之貪婪橫行，他的進退出處，卻是空谷足音，深具自由主義知識分子道德風格的典範意義。

不過，傅斯年這般的自我規約，卻不會「推己及人」，要求同儕同樣遵守。相對地，他反而以個人豐富的政治／人際網絡為同仁爭取緊急救助和福利。例如，他將梁思成、思永兄弟「危苦之情，上聞介公【即蔣介石──引者按】」，表明他們「需即時之救急」的困窘。這等俠義作風，讓梁思成之妻林徽音「感與慚并」，不得不致函盛譽傅斯年「存天下之義，而無有循私」。另一位研究「少數民族」語言學的年輕同仁馬學良，也有類似的感受。一九四三年，他去雲南彝族地區學習和調查彝文經典，當時史語所所經費支絀，以致有一段時間沒有將調查經費寄給他，「在陳絕糧」，不得不靠自己的薪資完成工作。馬學良回憶，回所之後，剛與傅斯年一見：

　他首先主動說，「調查費眼下沒錢還你，如果經費再不撥下來，」他邊說邊指著他室

內的書架，「我就是賣書，也一定還你。」他的認真而坦誠的話使我深受感動（馬學良，〈歷史的足音〉）。

一代史學大師、史語所專任研究員兼一組（後來的歷史學組）組主任陳寅恪，也是傅斯年幫助的對象。只要陳對自己的出處做出決定，傅斯年即一肩扛下，「有所見命，當效力耳」。然而，當陳寅恪於一九四二年從香港脫難、轉赴桂林之後，即擬領「專任研究員薪留桂」，暫不欲往史語所的長川駐地四川李莊一行，這次傅斯年便不以為然，主張陳寅恪如果要支領「專任研究員全薪，須以在李莊為前提」。傅斯年的理由也很充分，因為當時的研究所組織通則明白規定：「專任研究員須常川在研究所從事研究工作」，陳寅恪不能為例外。傅斯年向陳寅恪愷切言之，自己的辦事原則是：

凡事關人情者，當對同事盡其最大之幫助；然事關規例者，則未可通融。

面對傅斯年的要求，陳寅恪委婉以對，只說自己可能「遲早必須入蜀，惟恐在半年以後」；話雖如此，然而他始終未曾踏入李莊一步。

堅持以「非得安眠飽食，不能作文；非是既富且樂，不能作詩」為信念的陳寅恪，在

戰爭困局下「得過且過，在生活能勉強維持不至極苦之時，乃利用之，以為構思寫稿之機會」，終於奮力寫定《唐代政治史述論稿》和《隋唐制度淵源略論稿》這兩部鉅著，學術成就可觀。然而，學術是一回事，規矩是另一回事，對比於傅斯年的行止，陳寅恪大概難能視為公務人員的模範。

傅斯年領導下的史語所，成就業績空前未有。只是，那些學術成績的基礎，並不只侷限在學術範疇之中而已。身為學術社群的領導人，在「私」領域，傅斯年以身作則，無可挑剔；在「公」的範疇裡，傅斯年於「人情」與「規例」之間，謹守分界大防，也無可詬病。顯然，所長之所長，應該就是對「公」、「私」之交涉及其分界，拿捏得當，與同仁相處相得。在傅斯年波瀾壯闊的生命歷程裡，史語所所長任內的一切，總會有訴說不完的故事；他的所長風範，也必在中研院的院史上，留下光彩的一頁。

原刊：《山豬窟論壇》，期三（二〇〇二年十二月）；有修改。

2 傅斯年的稿費

細數一九四五年以後的臺大校長，傅斯年永遠是最被懷念的（沒有「之一」）。清亮迴響的「傅鐘」之聲，永遠與臺大學子的校園生活，晨昏共鳴，更是他們共同的生命記憶。逝於校長任上，將生命奉獻給臺大的傅斯年，更該被記得的，不知凡幾；他的清廉自持，就是應該大書特書的一頁。

故事得從《中央日報》記者張力耕對臺大醫院的批評說起。身為「無冕王」，張力耕對臺大醫院的不良風氣，筆下不假辭色。身為臺大校長，傅斯年對臺大醫院的情況，知之甚明，他自己就說，就任之後，耗去三分之二的時間處理臺大醫院的事，「視為天字第一號的頭痛」（劉廣定，《傅鐘55響：傅斯年先生遺珍》，頁一八九）。對於張力耕的批評，傅斯年則不以為忤，兩人因此結下了交情；彼此交誼之深，甚至到了傅斯年開口要他趕緊送稿費來的地步。因為就在傅斯年撒手人寰之前，他在《中央日報》發表了〈一個問題——中國的學校制度〉（一九五〇年十一月廿九日），文章登出來了，稿費一百元始終沒寄到，傅斯年只好向張力耕「討債」（《傅故校長哀輓錄》，頁五五）。

這不是傅斯年撰文都為「稻粱謀」之舉的第一次。一九三五年九月卅日，當年他為了

與奉「命」成婚的丁夫人離婚時，就為了付贍養費，在「愁悶」與「心神不安」之際，致函好友丁文江籌謀討論如何「出售」文稿以增加收入，希望隔年一月起能每月付出一百五十元贍養費。傅斯年為付出贍養費而苦心焦慮，卻是他為爭取自己的幸福，必須付出的代價。來到臺灣，傅斯年向姪子傅樂成說，在這裡「要準備過苦工甚至奴隸生活」（《傅故校長哀輓錄》，頁一四），既反應他的決心，也是他生活的真實寫照。

傅斯年擔任臺大校長，每月薪水四百元，還得扣掉臺大教職員人人必繳的一成房租費，實領三百六十元（《懷念傅斯年》，頁四三），偏偏當時在臺大校長宿舍裡卻是「人丁興旺」，有一大堆人與傅斯年、俞大綵夫婦住在一起：姪子傅樂成、俞大綵的哥哥俞

民國二十三年，傅斯年與俞大綵攝於北平寓所及書房。
同年，傅斯年與元配丁夫人離異，八月五日，與俞大綵在北平結婚。

大維、胡適夫人江冬秀、臺大教務長錢思亮夫婦與其三子錢復、法學院教授林霖，外加校長祕書那廉君、跟在身邊十餘年的老媽子龍老太太，還有位幫忙看門的小青年徐商祥（俞大綵，〈憶孟真〉，頁二四一、那廉君，《臺大話當年》，頁一一、《傅故校長哀輓錄》，頁一○、一四）。確實，傅斯年「臺北居，大不易也」。

本來，傅斯年可以具領的費用不只臺大校長的薪俸。有人嘗建議傅斯年，可以申請列支校長一職的特支費，但被他一口回絕（《臺大話當年》，頁七七）；而傅斯年還是總統府資政，自然有特任薪俸可領；外加可以支領兩位祕書與兩個副官的薪津，他卻從來不曾領過；連跟隨傅斯年十年以上的祕書，都是後來聽人說起，才知道他居然有此一銜（《傅故校長哀輓錄》，頁七九）。

廉潔如此，傅斯年一家的日子當然不好過。有天，傅斯年向妻子俞大綵開口要十塊錢，太太的回應卻是：「我只剩幾塊錢了，還得買菜」，無以應之。身為「老煙槍」的傅斯年，沒錢抽好煙，只好要工友拿一塊錢去買包舊樂園牌香煙回來，一支一支撕開，裝進煙斗，「吞雲吐霧」（《傅故校長哀輓錄》，頁一一、一四）。俞大綵回憶，傅斯年去世那天早上，她買了四包七毛錢一包的芙蓉牌煙絲送給丈夫，他高興得不得了，因為「比樂園便宜多了」（《懷念傅斯年》，頁四八）。傅斯年又從來不講究穿著，總認為一個人有五套衣服就足夠了（《傅故校長哀輓錄》，頁一四），所以他的褲子上常被煙灰燒出破洞，補了再

穿；上衣胸前有墨水汙漬，染成深色再穿。當時臺灣保安副總司令彭孟緝常愛說，要檢舉臺大校長傅斯年「服裝不整」，因為來接他參加正式宴會時，居然發現傅斯年穿的鞋一隻黃、一隻黑（〈憶孟真〉，頁二四二）。

那麼，傅斯年撰文寫稿以謀稿費，也就理所當然。妻子俞大綵回憶，人們都知道傅斯年窮，可是沒有想到他會窮得那麼厲害。冬天天氣冷的時候，家裡生了一盆炭火，可是，他每夜寫文章總是寫到很晚，老覺得冷，直嚷著腿凍得受不了。有天晚上，他很高興地告訴太太，說《大陸雜誌》來邀稿，主編董作賓答應提前給稿費。傅斯年向妻子提議：「等錢拿到了，一半留給妳，其餘的一半妳給我作條棉褲好不？要厚厚的紫褲腳的」。俞大綵卻開玩笑說：「你穿了會更難看，像個鄉巴佬。把以前在美國時穿的一條羊毛褲穿上算了，錢無利息存在我這裡」。被太太頂了回去的傅斯年，只好說：「好，那就算了吧」（《懷念傅斯年》，頁四八）。可以說，傅斯年身為臺大校長，開口向記者「討債」，不是沒有原因的。

傅斯年的稿費，不是拿來只為了改善一己的家計而已。俞大綵回憶，某日傅斯年回家，非常興奮的說，看到學生的一篇好文章，極為激賞他的文才。約來面談才知道這位學生家境貧寒，又患深度近視。問他何以不戴眼鏡，該生默然不答。傅斯年去世後幾天，衛生署長劉瑞恆來見俞大綵，交來眼鏡一副，說是傅斯年託他在香港為學生配的。俞大綵接

過眼鏡，不免淚濕衣裳。問劉瑞恆需款若干，他卻連連搖著雙手說，不用了，傅斯年早已經付過了（〈憶孟真〉，頁二四四至二四五）。又有一回，傅斯年為臺大招生出了幾道題，拿到了一百八十元的出題費，於是邀請了近二十位記者，另請北大老同學羅家倫和臺大文學院長沈剛伯當陪客，到家裡吃大餅、牛肉湯，夫人俞大綵親自下廚。為免遭受說他拉攏新聞界的批評，特別聲明，吃飯時不准談臺大的事，只能天南地北，隨便聊天（《傅故校長哀輓錄》，頁五六）。凡此諸端，在在顯示傅斯年絕非「猶太」之流。身為臺大校長，傅斯年處理自己的經濟問題，有所為，有所不為，盤算的絕對不只是自己而已。

身為臺大校長，傅斯年「爬格子」的故事，好似與他對臺大的卓絕貢獻關係不大。然而，臺大校長，不僅僅是臺灣那麼多的大學校長之一而已。臺大校長儼如臺灣學術界的龍頭，人們對膺任斯職者的期待和重視，其言行舉止可能展現的示範意義，遠遠超過其他一切校長。傅斯年形式位居廟堂之高，實為身處貧賤之境，他的抉擇和作為，自是典型永在。重述傅斯年稿費故事，正是意蘊深遠。

3 「胖貓」與「小耗子」

錢穆在廿世紀中國學術界裡廣受推崇（當然，也頗受批判），著作等身，也擁有廣大的讀者群。在錢穆的眾多著述裡，《八十憶雙親·師友雜憶合刊》（一九八三）回顧記錄了不少現代的學人風采與學林往事，深富興味。可是，即如錢穆的得意弟子余英時的述說，這部書的文字「太潔淨、太含蓄了」，因此「讀者如果不具備相當的背景知識，恐怕很難體會到他的言外之意，更不用說言外之事了」（余英時，〈猶記風吹水上鱗〉，頁一三）。例如，錢穆對於中央研究院歷史語言研究所所長傅斯年（孟真）的一些回憶，就很有意思，頗有值得探索玩味的空間。錢穆的回憶裡，有這麼一段話：

凡北大歷史系畢業成績較優者，彼【指傅斯年——引者按】必網羅以去，然監督甚嚴。有某生專治明史，極有成績，彼曾告余【錢穆——引者按】，孟真不許其上窺元代，下涉清世。然真於明史有所得，果欲上溯淵源，下探究竟，不能不於元清兩代有所窺涉，則須私下為之。故於孟真每致不滿（錢穆，《八十憶雙親·師友雜憶合刊》，頁一四七）。

錢穆先生像。

傅斯年所保留的《國文史學系三、四年級學生姓名履歷及歷年成績》冊。後來傅斯年即據此對北大畢業生選取「拔尖主義」。

所謂「凡北大歷史系畢業成績較優者」，傅斯年「必網羅以去」，確是歷史實情。正如史語所創所元老之一、後來也接任所長的考古學大師李濟的指陳，傅斯年專門鑄造了「拔尖主義」一辭，意指網羅各大學歷史系的高材生，加入史語所的研究隊伍，「往往使各大學主持歷史系的先生們頭痛」（李濟，〈值得青年們效法的傅孟真先生〉，頁六九）。正如身受傅斯年教化栽培之恩的鄧廣銘的回憶，傅斯年自身與史語所同仁於一九三〇年代初期都在北大史學系兼課，既是培英育才，「要把金針度與人」，也兼有直接為史語所考評選拔新血的用意（鄧廣銘，〈懷念我的恩師傅斯年先生〉，頁八）。

至於錢穆說傅斯年對進入史語所的這批新秀「監督甚嚴」，基本上也非憑空虛構之論。蓋若傅斯年對史語所的新進青年立下的第一條「規矩」，就是「三年內不許發表文章」。甲骨學大師董作賓就比喻說，這乃是傅斯年對青年學者的「下馬威」。董作賓也指陳說，平素相處，傅斯年對這群小青年確實「管理又是很嚴的」。例如有一次，一位助理員某君在院中散步較久。次日，傅請別位同仁一起到外面晒晒太陽，偏偏就是不讓某君出門，還向他說：「你昨天已經晒夠了」。因此，董作賓說，史語所的這幫青年學人對傅斯年固然「愛之敬之而且畏之」，但只要受過傅斯年的「訓」的人，「敬」同「畏」卻又壓住了他們的「愛」。

史語所避徙四川李莊的時候，扮演多重角色的傅斯年往來於重慶、李莊之間，一旦回

到李莊，這幫青年學人的行止動作便大有不同，特別對他，好似「敬而遠之」。傅斯年不在李莊時，由董作賓代理主持所務，這群青年和這兩位「領導」相處，態度舉止大大不同，讓傅斯年「大惑不解」，他就問過董作賓箇中原由究竟何在：

他們立在院內或大門口，一群人有說有笑，你去了，加入擺一套龍門陣，我去了，他們便一個一個，悄悄溜了，這是為什麼？

董的回答是：

這正是我無威可畏，不如老兄之處。

傅斯年聽罷，只得「長吁了一口氣」。也難怪同樣在李莊的研究院社會所所長陶孟和，會對董作賓說：

胖貓回來了，山上淘氣的小耗子，這幾天斂迹了（董作賓，〈歷史語言研究所在學術上的貢獻——為紀念創辦人終身所長傅斯年先生而作〉，頁三至四）。

陶孟和將身材肥胖堪稱「重量級學者」的傅斯年比喻為「胖貓」，相當傳神；他把史語所這群青年學人視為避「胖貓」惟恐不及的「小耗子」，日後確為當事者「津津樂道」。如研究「少數民族」語言學有成的馬學良，從北大文科研究所畢業，留在史語所擔任助理研究員，同在李莊工作生活。他回憶還只是小青年的自己，「初入所時，聞傅先生性情急躁，大家都生敬畏之心」；所以「當時我們小輩，晚飯後在田邊散步，遠遠看到傅先生迎面走來，都轉身急急奔逃，如果逃脫不了，就會被抓去下棋」（馬學良，〈歷史的足音〉）。「胖貓」與「小耗子」之間的捉迷藏，「眾口鑠金」，在學界傳頌不已。像是臺大歷史系畢業的中韓關係史專家張存武就回憶曰，系裡以研究中西交通史而揚名的資深教授方豪，總是「笑嘻嘻地說」，出身史語所的秦漢史大師勞榦看到傅斯年「就像老鼠見了貓一樣」（張存武，〈浮光掠影憶校長〉，頁一八）。

這樣看來，傅斯年對史語所的新秀，確實「監督甚嚴」，他的作風，往往也讓這批青年俊彥心生懼畏，「就像老鼠見了貓一樣」。可是，傅斯年對青年學人的「監督」，會嚴屬到連他們的讀書範圍都要插手一管的程度嗎？

返觀歷史本來場景，錢穆所說的這位既是「北大歷史系畢業」而且「專治明史」，又被「拔尖」進入史語所的「某生」，應該就是王崇武。王崇武在一九三二年進入北大，與日後史壇名家鄧廣銘、張政烺、傅樂煥以及王毓銓等人是同班同學，他與鄧、張及傅三位

更被稱為北大的「四大傲人」（張德信，〈王崇武的明史研究〉，頁六），正可揣想其青春風采。王、鄧、張、傅四位會被冠以這樣的「雅號」，其來有自；蓋風華正茂的他們，還沒戴上學士方帽之前，都已經各在學術上繳出可觀的成績單。

以王崇武來說，就讀北大期間，他就已經在顧頡剛創辦的《禹貢》等刊物上發表了不少明代史事的專業論文。像是王崇武對於明代屯田制度的研究，成果豐碩；近四十年之後，臺灣的明史專家徐泓教授檢討評述這一課題的研究，就特別介紹了他的多篇論著（徐泓，〈六十年來明史之研究〉，頁三九六至三九七）。可以想見，還只是大學生的王崇武，苦心完成的研究成果，確實經得起時間的考驗。不過，王崇武在一九三六年畢業之後，卻先擔任了北大的文科研究所助理員，至翌年方始加入史語所的隊伍。

王崇武進入史語所之後未幾，就遇上了「蘆溝橋事變」，從此隨之轉徙飄泊西南天地之間。面對戰亂變局，王崇武「胸懷抑鬱，無可發洩，只有靠讀書來排遣」（張德信，〈王崇武的明史研究〉，頁六），埋首史籍，耕耘不輟。因此，顧頡剛在一九四〇年代末期點評中國史學研究的業績，指稱在明史研究領域裡，王崇武和吳晗的「貢獻為最大」（顧頡剛，《當代中國史學》，頁九三），正展現他的學術業績，已然深受學界肯定。

仔細檢討王崇武這一時期的論著，對於明清易代之際史事的求索，亦是他的研究重點之一。眾所周知，研治明清易代之史甚為困難，「欲纂修南明清初歷史，非博求野史，加

以選擇，互相印證不可」（謝國楨，〈明清史料研究〉，頁一八○）。那麼，王崇武向這個領域「進軍」，如未廣涉清代史書文獻，恐怕難能有所成就。如王崇武考證《敬修堂釣業》一書的作者是明代遺民查繼佐，蒐索史料，羅掘俱窮，考證細膩，令人嘆為觀止。像是為了證明查繼佐的父親名喚大宗，母親姓沈，他引證了黃石齋（黃道周）的〈沈爾翰傳〉等資料，還特別註明曰：這篇〈沈爾翰傳〉的來源「據沈氏《年譜》引，清道光福州刻本黃《集》無此傳」（王崇武，〈查繼佐與《敬修堂釣業》〉，頁五九六）。顯然，王崇武引徵黃道周〈沈爾翰傳〉的時候，必然查覈過清朝道光年間福州刻印的黃氏《文集》，卻毫無所得，只好從沈爾翰的《年譜》轉引。舉此一例即可揣想，王崇武非僅廣閱史籍，甚且讀書精細，校覈史料，絕無輕忽。

傅斯年嘗言：

整理史料是件很不容易的事，歷史學家本領之高低全在這一處上決定。後人想在前人工作上增高：第一，要能得到並且能利用前人不曾見或不曾用的材料；第二，要比前人有更細密更確切的分辨力（傅斯年，《史學方法導論》，頁五八）。

因此，即便不能排除王崇武是在「私下」場合窺涉元清兩代之史籍的可能，一旦他能

以「細密」、「確切」的態度來追索訪求史料，並進一步地開展考證工作，探索史事，業績確實牢靠，對他「整理史料」的高強本領，傅斯年應當只會額首稱譽才是。否則，傅斯年如果真要「令出必行」，看到王崇武的這篇文章居然引徵清代史籍，違反他的清規戒律，那麼它也不可能登諸《史語所集刊》了。

就別的例證來說，史語所裡的青年學者，要讀些什麼書，應該都是自己決定的。像是以魏晉南北朝史為專業領域的周一良，比王崇武稍早進入史語所，當他入所之後，固然以魏晉六朝諸「正史」做為研究的主要史料來源，亦復涉覽批覽在此範圍之外的《金石萃編》、《資治通鑑》等等相關史料或史著；至如清代學者錢大昕《廿二史考異》、趙翼《廿二史箚記》等等考證成果，也是他閱讀「正史」必同時檢閱參照的著述。一九四五年才進入史語所的嚴耕望，則以中國政治制度史和為人文地理兩大範疇為研究主題，唐朝歷史也是他主要投注心力的研究領域。但是，為了要對治唐史有所幫助，嚴耕望自稱還是「把《宋史》自頭至尾，自第一個字到最後一個字相當認真的看了一遍」（嚴耕望，《治史經驗談》，頁一五）。

這樣說來，即令傅斯年對史語所的這幫青年學者確實「監督甚嚴」，就平素往來應對的生活面向而言，這批青年或許、也確實是害怕懼畏傅斯年這頭「胖貓」的「小耗子」。只是，在知識探索的天地裡，如果傅斯年真想要發號施令，決定他們在史料的海洋裡尋尋

覓覓的工作方向和範圍，恐怕必有力不從心之嘆。對學術權威唯唯諾諾的人，不會在知識生產的天地裡創生出任何實質的成果。王崇武的學術業績，證明了他絕對不是容許「胖貓」頤指氣使的「小耗子」。

4 誰是史語所的「拒絕往來戶」？

不知道從什麼時候開始，王世襄老人突然成為中國文化界的「當紅炸子雞」。除了他自己筆耕口述不輟之外，關於他的各種報導訪問，也如「雨後春筍」，紛紛冒出。二○一九年二月此際，用「Google」檢索，竟多達七萬三千八百項，令人咋舌。

在這些相關網頁資料裡，當然免不了王世襄生命史的回首述說。固然，前輩耆宿回顧自身筆路藍縷的心路歷程，後生小子紹述先賢發凡起例的行旅腳步，確實意蘊無限。只是，以個人的生命際遇來認識歷史，固可見微知著，有時則難免「以管窺天」，恐怕「見樹不見林」。王世襄老人對一代史學領航人傅斯年的回憶述說，就是個例子。

王世襄回憶，一九四三年冬天的時候，他想進入傅斯年擔任所長的歷史語言研究所工作，經由與他有密切關係的一代建築學大師梁思成的介紹，得以拜見傅斯年。兩人見面，傅斯年首先問王世襄：「你是哪個學校畢業的？」王回答曰：是燕京大學國文系本科及研究院畢業的。沒想到，傅的回應居然是：「燕京大學畢業的不配到史語所來工作」，王世襄只得赧顏而退（王世襄，〈傅斯年先生的四句話〉）。

王世襄老人這番回憶的「可信度」，或許毋庸懷疑。不過，只要仔細盤點一下史語所

的研究人員隊伍，傅斯年那番「燕京大學畢業的不配到史語所來工作」的述說，應該只是搪塞王世襄的遁辭，絕對不是歷史事實。以研究魏晉南北朝史而揚名史壇的周一良，就是不折不扣的「燕大人」。經由陳寅恪的推薦，連燕京大學研究院都還沒畢業的周一良，在一九三六年進入史語所任職，學術事業起步於斯。周一良得與陳寅恪結緣，則有賴於同樣都是「燕大人」、一樣都曾任職史語所的俞大綱的牽線。至於另一位為史語所的重要學術業績——校勘《明實錄》而殉職的李晉華，也是燕京大學研究院的畢業生。這樣說來，「燕京大學畢業的」，絕對不會是史語所召募新血的「拒絕往來戶」。傅斯年拒絕王世襄的理由，其實不成理由。王世襄會在傅斯年那裡吃了「閉門羹」，原因大概出在他自己身上。

王世襄老人回顧自己的生命行程，嘗自嘲曰：

我自幼及壯，從小學到大學，始終是玩物喪志，業荒於嬉。秋斗蟋蟀，冬懷鳴蟲……挈狗捉獾，皆樂之不疲。而養鴿飛放，更是不受節令限制的常年癖好。

他還說自己在燕京大學文學院讀書的時候，甚至於做出臂上架著大鷹或懷裡揣著蟈蟈到學校上課的驚人之舉。在名教授鄧之誠的課堂上，老先生講中國歷史正興致勃勃，忽聽一陣

「嘟嘟」的蟈蟈聲，同學哄堂大笑，敢情王世襄揣著蟈蟈葫蘆進了教室，惹得鄧先生惱怒起來，把他「請」出教室（《濯心草堂札記・人物側寫：大玩家王世襄》）。青年王世襄的這幅「玩家」派頭，現在固然是逸事佳話，當年卻恐怕很難得到學界前輩的青睞；可以說，這等「玩主」姿態，根本不是傅斯年對史學新秀的期望。

就以一九三一年九月北京大學史學系公布的《國立北京大學史學系課程指導書（民國廿年至廿一年度）》為例，這份文獻的落款為「暫代史學系主任蔣夢麟」，惟從其間表達的思想來看，它實應為傅斯年「代筆」之作。在這篇文獻裡，傅斯年主張大學歷史系的專業教育，應該要能夠讓學生接受「嚴整的訓練」，掌握「充分的工具」，最後能夠「向史學的正軌『步步登天』」。傅斯年指出，「所謂嚴整的訓練者，指腳踏實地不取轉手的訓練而言」，因此，就「史學的研求」而言，史學系的學生應該「借教員的指導取得一種應付史料的嚴整方法」，應該要「向教員受戒律，而取得三寶的——史學中的典箸，接近史料的工具，整理史料的方法」。同時，學生應該要能掌握如目錄學和各種語言等等「充分

王世襄捕獵歸來，左手拎兔，右手舉鷹照片。
1936年，王世襄在燕京大學上學期間，住在學院近旁自家的東大院中。那時他玩得不亦樂乎，經常帶著狗、架著鷹，橫穿京城到現在朝陽公園一帶捕兔、抓獾。

的工具」，開展史學的研究。所以，接受史學專業教育的學生，就應該：

脫去享受現成的架子，離開心思手足都不轉動的穩椅，拋棄浮動淺陋的態度，而向史學的正軌「步步登天」。史學的步次是什麼呢？第一步是親切的研習史籍，第二步是精勤的聚比史料，第三步是嚴整的辨析史實。取得史實者，乃是史學中的學人，不曾者是不相干的人（尚小明，〈中研院史語所與北大史學系的學術關係〉，頁八四）。

顯然，在傅斯年的心目中，要能夠「親切的研習史籍」、「精勤的聚比史料」、「嚴整的辨析史實」，終而可以「取得史實」的，才有列為「史學中的學人」的資格。那麼，在傅斯年主持之下的史語所要招募後起之秀、灌注新血的時候，首先會考慮的對象，自然就是在這些方面已然繳出成績單的青年才俊。

就以周一良為例。還只是燕京大學本科生的周一良，修習鄧之誠的魏晉南北朝史課程之後，由於鄧之誠打成績時從不閉卷考試，只要求寫論文，他就以〈魏收之史學〉一文為應。這是周一良「頭一次寫歷史論文」，啼聲初試，卻是「一鳴驚人」。他的這篇文章不僅刊諸《燕京學報》（一九三五年），四十餘年後臺灣史學史研究領域的大師級前輩杜維運教授偕同弟子黃進興教授合作編輯《中國史學史論文選集》，精選匯集史學史研究的名

家論著為一編，不僅便利後學研究徵引，更可一覘近現代史學史研究的軌跡，周一良這篇論文便是入選斯編的佳作之一。可以想見，風華正茂的周一良，彼時學術研究的業績和貢獻，深具超越時空限制的價值。陳寅恪會對周一良青睞有加，推薦他成為史語所研究團隊的一員，其來有自。

進入史語所之後，周一良在魏晉南北朝史領域依復耕耘不輟，撰文所得，也令前輩贊譽無已，如他的〈南朝境內之各種人及政府對待之政策〉（發表於《中央研究院歷史語言研究所集刊》七本四分，一九三六年），就深得陳寅恪欣賞。蓋陳寅恪早就關注魏晉南北朝時代的民族問題，每當讀書的時候「偶有所見，輒識於書冊之眉端」，等到讀了周一良這一篇文章，陳寅恪不免感慨繫之，自己「舊所記者多為周文所已言，且周文之精審更勝於曩日之鄙見」（見：陳寅恪，〈魏書司馬叡傳江東民族條釋證及推論〉；又，陳寅恪的這段話，不見於他的文稿合集《金明館叢稿初編》）。顯然，周一良進入史語所之後的工作表現，不曾辜負推薦人的期許。

身為史語所的領導者，傅斯年對史語所如何引進栽培人才新血，自有想法；即使是他敬重的同輩學人推薦的新秀俊彥，也未必「照單全收」。像是陳寅恪在一九三三年即曾推薦過張蔭麟，稱譽他是「清華近年學生品學俱佳者中之第一人」，認為張蔭麟「記誦博洽而思想有條理」，正是「擔任中國通史課」的最佳人選，所以「北大史學系能聘之最

佳」；不過，「若史語所能羅致之，則必為將來最有希望之人材」。陳寅恪甚至說他的薦賢之舉「不同尋常介紹友人之類也」，他絕對「敢書具保証」。傅斯年向來敬重陳寅恪，但是對他「拍胸脯」保證推薦的張蔭麟，傅居然沒說「ＹＥＳ」，反而回答說：「此事現以史語所之經費問題似談不到，然北大已竭力聘請之矣」，未曾想方設法把張蔭麟拉進史語所來（最後，張蔭麟既未進北大教書，也不曾加入史語所的研究隊伍，反倒回了清華）。傅斯年固然對梁思成、思永兄弟也是敬重有加，不過，就像他拒絕了陳寅恪推薦的張蔭麟一般，傅對梁氏兄弟介紹的後起青年，自然不見得一定會一口答應。

可以說，傅斯年為史語所挑選秀異新血的時候，不是看誰是他的推薦保證人，不是看他是那所學校畢業的，而是看這位青年自己的「本事」。例如，嚴耕望是「毛遂自薦」，自己寫信給傅斯年，還另附上了自己三篇的研究成果，要求進入史語所的。顯然，嚴耕望的研究得到了傅的賞識，他迅速得到傅斯年的同意，加入了史語所的隊伍，此後潛心於學，成為研治中國制度史和歷史地理等領域的大家之一。

傅斯年將「成就少年學者」史語所的重要責任之一；可是，誰是值得「成就」的「少年學者」，首先要求的，便是新生代「反求諸己」，確實已然做出相當具體的業績。路，是自己走出來的。

原題〈為什麼是史語所的「拒絕往來戶」？〉，收錄於潘光哲，《「天方夜譚」中研院：現代學術社群史話》（臺北：秀威資訊，二〇〇八），頁九三至九九。

5 考古學家的辭呈：一則董作賓的田野工作談

考古事業的發展和成就，是廿世紀中國學術史的一頁輝煌篇章。不過，「現代」意義的考古事業在中國的開展推動，需要依據什麼樣的學術紀律，其實沒有前例可循。因此，前賢耆宿如能「以身作則」，自然會樹立起楷模典範，永為後人法式。例如，著名人類學家李亦園教授便回憶說，他的恩師李濟不僅是現代考古學、人類學發展的奠基者，更建立起寶貴的學術工作倫理，因為他身為古物發掘者，卻提倡不留任何古董或標本在家中，建立文物研究者與古董搜集者分流的傳統，最為後人所欽仰（潘光哲〔訪問〕，林志宏〔紀錄〕，〈李亦園先生訪問紀錄〉）。然而，就以和李濟同一世代的董作賓為例，則可以想見，類似的倫理紀律，有時候往往得仰賴從業同仁「摸著石頭過河」，在彼此行事作風和觀念的對立衝突中，找到「最大公約數」，方始逐漸建立起共識，彼此同遵共守，終而可能勒為考古事業的清規戒律。

董作賓先生像。

董作賓（彥堂）是一代甲骨文宗師，在廿世紀中國考古史上也占有一席之地。身為歷史語言研究所的創所元老之一，早在一九二八年四月史語所籌備處成立於廣州之際，董作賓即獲聘為通訊員，調查洛陽石經及殷墟甲骨等出土情形。等到是年秋史語所成立，董作賓被聘為編輯員，從十月十三日起至同月卅一日止，主持試掘河南安陽小屯遺址工作，這是世所同譽的殷墟發掘工程的第一次開展。董作賓的發掘報告書，也得到史語所新聘考古組主任李濟的稱譽：

他所完成第一次試掘殷墟的報告和所附錄的新獲卜辭寫本及後記，不但報告的體裁極為扼要，最後所提出的問題：「今所見之甲骨文字，是否僅為武乙至帝乙時代之卜辭，而無商代上世之遺物？如其無之，則殷墟以外，其他屺於河亶而遷徙之都邑，是否可有同樣卜辭之存在？」為我們在殷墟的繼續發掘奠定了理論上的基礎。

從此之後，殷墟發掘事業之工程雖告轉手，基本上由李濟主其事，而董作賓始終是參與者之一。當一九三五年殷墟第十一次發掘工程即將開展之際，由於新通過的《古物採掘法》規定，凡是發掘機關或團體必須向中央古物保管委員會申請採掘執照，並由該會核准派員監察。因此董作賓當時兼任了中央古物保管委員會委員，即到安陽負起這次發掘事業的監

察之責。就在此時，他引發了一場為史語所內的知識人帶來考驗的風波。

料，已經離婚的他，正在「追求一個女學生」，所以他前往考古組工作站所在地彰德的時

董作賓代表中央古物保管委員會承司監察發掘工作之責，所以不必親自下田野。不

候，竟然「把這位小姐帶到彰德去」，並且事前也未曾和史語所所長傅斯年與考古組主任

李濟「說明」，就住在史語所辦事處裡面。等到也在現場的徐中舒從彰德返回北平，告訴

傅斯年這件事，傅斯年勃然大怒，發出自請「革罰」的電報：

中舒自彰【即彰德——引者按】返，始通知彥堂此行攜女友往，並住辦事處。弟汗流

浹背，痛哭無已。追思本所風紀至此，皆弟之過，應即請革罰。弟今晚赴京，辦理交

待，並候懲處。乞陳在君、元任。

「在君」即丁文江，當時是中研院的總幹事；「元任」即趙元任，史語所的另一台柱。得

到傅斯年電文的李濟，則攬咎於己，致函丁文江，自請處分：

昨得孟真兄一電，弟為之惶恐萬分，已托元任兄轉呈，想已早在鑒中。惟弟對此事真

象現在未得任何報告，詳情如何，容探明後陳報，現在嚴重局面之演成，弟實不能辭

其咎，孟真兄殆無責任可言，其理由如下：（一）此時孟真如在假期中，代理所長職者，弟也；（二）彥堂此行，孟真事先已表示反對，弟實允許之；（三）此事之發生又在考古組之工作站，為弟主持之事業。據此，則此不幸事件之責任，一切均應由弟負，孟真兄殆無責任可言。理合陳請准予免去弟考古組主任一職，並交付懲戒，以維院紀而儆效尤。

當事者董作賓對自己的行為，大概也不免心虛，甚感歉咎，即致電傅斯年與李濟，表達辭意：

賓因招待女同鄉參觀工作，致干本所風紀，無任惶愧，謹請即日辭職，以謝賢明。

丁文江得到消息後，即充調人，請傅斯年、李濟與董作賓都不要辭職。首先，他透過徐中舒說項，因為徐曾經寫信向傅斯年解釋說，董作賓此舉與他的「終身幸福」有關。丁文江則認為，所謂「『終身幸福』云者乃即終身工作之謂，有室家之樂不過工作必需之條件」，但是徐中舒既然已經扮演了調解者的角色，那就「好人做到底」，向董作賓好好解釋，不要使他「負氣求去」。不過，曾經反對過趙元任、李方桂出去進行田野調查時「挈眷旅行」的丁文江，同樣也不認同董作賓的行為，因為在他看來：

……田野工作原係苦事，甘苦須大家共之，挈眷與攜女友皆足使同事有苦樂不均之感……

在他看來，這種會讓同仁「有苦樂不均之感」的「風氣」，實在不宜養成。

然而，即令丁文江不認同董作賓的行止，他還是寫信給董作賓，苦口婆心地勸解。丁文江說，中央研究院「為純粹研究科學機關，對於其職員之私人行為無干涉之必要，且無干涉之可能」；但是，一旦「職員行動」與研究院有所牽涉時，就應該稟守「公私方面均應極端慎重」的大原則。所以，董作賓「招待女友」到彰德去，「事先當然應得孟真或濟之同意」；何況董之「女友又同寓彰德之辦公所乎？」這是關乎「風紀」問題的行為，不能不衡守。丁又解釋說，可是因為傅斯年與李濟都愛護董作賓的關係，並不責備他，反而將違犯「風紀」的責任都攬在自己身上，紛紛「引咎辭職」。因此，只要董作賓「善自反省」，寫信給傅斯年與李濟「對於事前未徵同意，誠意道歉，則事即了」。丁文江更殷切勸說董作賓：

在中國目前狀況之下，研究學術非有機關不可，求一相當之機關，談何容易，任何人皆不可輕言辭職。弟當以此意告孟真、濟之及元任。茲謹以之告兄，請兄幡然改圖，勿作去意，勿以良友之忠言為逆耳也。

但是，董作賓的辭意一時之間頗為堅決，當時承負領導發掘事業之責的梁思永，即打電報給李濟說，「彥堂明早赴平，辭意堅決，決非弟力能挽留」，於是丁文江又動員胡適說情：

我所要函請你向彥堂說明的：（一）孟真對于他無絲毫的惡意。他本來是容易衝動的。他去年離婚的事，至今不免內疚，所以有這次的爆發，懂得他心理的人，很容易明白。（二）我給彥堂的信，是與孟真、彥堂兩方面找台階下台，並非要責備彥堂。目前孟真的衝動已經大體過去，只要彥堂不辭職，我想就沒有什麼問題。無論你如何忙，請你務必向彥堂解釋，請他打消辭意。

然則，董作賓似乎動了氣，並不領情，還向丁文江申述、辯解自己的行止。董辯護曰，他的女朋友想要「往安陽參觀」，都是她「自己意志之自由」，董作賓本人「不能強攜之去」，更不能強止其行」，因此「當然無請示上司得其同意之必要」；何況，她可以住宿在史語所辦事處裡，係得到「發掘團主持人」梁思永的同意，並不是他自己發號施令的結果。董作賓更對於傅斯年的「衝動」所帶來的傷害頗有怨言。

丁文江於是再給董作賓一封信，誠摯勸說，要他好好思考自己的辯護，其實都不成理

由。首先，中研院同仁的「男女朋友」怎麼可以「本其『自己意思之自由』，不經任何人之同意赴安陽（或其他工作處）參觀」？其次，董作賓之女友得以住宿在史語所辦事處裡，就算得到了梁思永的同意，如果不是他牽線介紹的話，「思永何以識某女士，何以而許其住辦事處乎」？因此，這場風波的釀成，董作賓本人難辭其責。至於董作賓對於傅斯年的抱怨，在丁文江看來，都是可以諒解的：

……孟真為人極易衝動。衝動之時如火山爆發，自己不能制止。彼對于任何人（弟亦在內）皆是如此。並非彼係兄之「上司」而欺負吾兄。

丁文江更說，正因為傅斯年與董作賓「私交較深」，所以他完全不責備董作賓；如果是史語所的的另一位同仁，和傅斯年交情不是那麼深厚的吳定良做出此事的話，傅斯年「必不肯引咎辭職」。因此，董作賓不應該抱怨傅斯年的「衝動」。丁文江又指出，他一直擔心，傅斯年與董作賓等同仁私誼甚好，「平日形跡極端脫略」，會帶來負面的影響，「遇有公務時雙方反因此而易生誤會」，因為：

每見遇有「上司」觀念不應完全不顧時，大家皆只知顧全友誼。反之朋友平常忠告與

所謂「上司」毫無關係者，言者常有顧忌，聽者不免猜疑。

這回傅斯年和董作賓會如此「怒髮衝冠」，正肇因於此。丁文江更以自己的經驗，勸解董作賓千萬不要不滿於傅斯年這位「上司」：

……在中國今日覓工作機會，談何容易。兄對于本院、對于朋友、對于自己，皆不可求去。即以「上司」論，欲求如傅孟真其人者，亦未必十分容易。回憶弟二十年之「上司」，不禁覺得兄等皆幸運之驕子也。……

這場風波，最後如何收場，目前史料無徵。董作賓本人倒是有這樣的一段回憶，聲明放棄了自己的「偏見」，「服從」了丁文江的「指示」：

丁先生給我印象最深的就在民國二十四年，那時為了一件不愉快的事，我在北平，他在南京，他曾一再寫長信去勸我，他以擺著一副老大哥的面孔，寫了許多誠誠懇懇的話語，舉出許多他自己的經驗，諄諄教導我，使我看了非常感動，於是放棄自己的偏見，服從在他的指示之下。」（董作賓，〈關於丁文江先生的《爨文叢刻》〉，頁一八三）。

最後的歷史事實是，當事者各方要「引咎辭職」的宣示，當然無一實現；參照以上從當事者的往來書函，丁文江顯然扮演著化其於無形的和事佬角色。

　　學界人物的人際關係與彼此往還的情境，相當複雜，後世史家自然不必為賢者諱。由這場風波卻可以想見，當年考古工作的風氣紀律，在從業成員之間應該只有不成文的「默契」，付諸現實，難免互有扞格。董作賓最初「攜女友」前往考古發掘現場，住在工作站的辦事處裡，大概自知這不是

1931年，董作賓（左一）、李濟（左二）、梁思永（右一）在小屯工作站歡迎前來視察的傅斯年（李光謨供圖）。

應該的事，不免心虛；所以一旦「上司」傅斯年與李濟都表示要為這件事自請「革罰」，他也自請辭職。可是，當彼此對立衝突逐漸擴大之後，董作賓就開始為自己的行為找理由了，還把諸般怨氣出在傅斯年身上，批評傅以「上司」的態度「欺負」自己。

然而，正如丁文江指陳，凡是離開辦公室、研究室到田野工作，本來就是件「苦事」，因此應該「甘苦須大家共之」，他既反對趙元任、李方桂「挈眷旅行」，當然也認為董作賓邀請「女友」前往考古現場並不適當，因為「挈眷與攜女友皆足使同事有苦樂不均之感」。可以想見，等到這場風波平息之後，不攜眷參與考古田野事業的默契，已然轉化為從業同仁彼此同守共遵的共識。田野工作，甘苦共之。這等共享同潤的戒律清規，應該正是成就廿世紀中國考古事業的基礎。

原題〈田野工作，甘苦共之：從董作賓的一則故事說起〉，收錄於潘光哲，《「天方夜譚」中研院：現代學術社群史話》（臺北：秀威資訊，二〇〇八），頁八一至九一。

6 在未知中冒險：烽火年代的學術評鑑軼事

戰爭是廿世紀上半葉中國歷史的主旋律，受難者不知凡幾。反抗日本的侵略戰爭，更製造了無數的人間悲劇。但戰爭的苦處，卻臨不到國民黨統治階級身上。好比說，當日本「偷襲」珍珠港之後，也開始向東南亞進軍，兵鋒直逼香港，搞得在那兒渡其「桃花源」生活而不到重慶「共赴國難」的一堆「黨國要人」狼狽至極，國民黨政府則趕緊派機去接人。結果呢，據傅斯年寫信給胡適的報告，「要人則院長（許崇智）、部長（陳濟棠）以下都未接到」，反而只接了時任行政院副院長孔祥熙的一大家人，「箱籠累累，還有好些條狗」。消息一傳出來，重慶社會「憤憤然」，「其傳說之速無比，但曝烈不出來」。《大公報》批評這事的文章就被查禁，不准發表。待得消息傳到昆明，學生幾千人上街大遊行，口號便是打倒孔某。

當然，戰爭引發的通貨膨漲的苦頭，也不會由這些權貴來品嘗。不必提升斗小民了，知識分子之苦窘，同樣令人聞而嘆息。為了補貼家用，清華大學校長梅貽琦的夫人上街賣糕餅，中文系教授聞一多則靠刻圖章。自一九四二年起到重慶美國新聞處服務的費正清身歷其境，感受深刻；在他的筆下，低層公務員與被迫成為「難民」的知識分子，都是戰時

通貨膨脹的受害者。

無權無勢的知識分子，惟可仰仗的是他們的「生產」知識的「技能」。可是，那是國家機器連知識分子的溫飽都幾乎無所助力的時代，更別提如何為他們「生產」知識的活動提供資助／補助了。靠「庚子賠款」而成立的中華教育文化基金董事會（以下簡稱中基會），本來就是扮演支持中國科學研究文化事業的角色，在此困局之下，竟儼然替代了國家機器，提出了補助科學人員的辦法。

當中基會在報上刊出補助啟事之後，響應者眾，千餘人紛紛提出計畫，想要藉此得到若干補助。然而正如中基會本身的認知，「失業之學人過眾，思宏廣廈千間之願，終感杯水輿薪之差」，不可能「人人有獎」，絕對要組織委員會以責其成，要經過一番審查程序，還需設立若干標準，既要看申請人的成果表現，也得要注意其計畫的可行性，甚至於還要有介紹人的推薦。從形式上來看，中基會這項補助科學人員的實踐程序，和今天學界申請科技部或是其他研究計畫獎助，並沒有什麼兩樣。

可惜，橘逾淮則枳。在中國的學術社群裡，這套實踐程序之實質，總是會出現讓人「跌破眼鏡」的事情，傅斯年承司中基會這項補助計畫的審查者的故事，便是一例。身為當年史學界的領袖人物，傅斯年承乏這項補助計畫的審查者，資格無可疑義。遺憾的是，他對各項申請案的品評，卻有雙重標準。

對於那些照規定來申請的，傅斯年總有些批評意見。如他看了申請人李俊的著作《中國宰相制度》，即認為他的「著作只是抄集」，推薦者「李劍農先生介紹之詞，似言過其實」。不過，他認為李俊至少「抄撮尚勤」，這部書「亦頗扼要」，「在今日一般出版水準中，此書不算壞」。因之，對於李俊擬以「中國選士制度考」為題，他以《中國宰相制度》做推斷，覺得李俊的研究所得「亦必是此類之書，此雖不足為研究，卻可作為一般人參考之資也」，於是評審為「乙等」。對於另一位申請者陳嘯江，傅斯年不但讀了他的計畫，還「親聽其解釋」，但認為他「不知何者為史學研究問題」，因此提了一個「怪題」（可惜，筆者還不知道這個「怪題」之究竟）而且「空洞無當」。因是，傅斯年對陳嘯江的評審結果是「似不必考慮」。至於傅斯年對其他人的評價，這裡就不一一詳述了。

有趣的是，傅斯年對於「未附任何文件，研究計畫亦言之太簡」的吳晗，卻給了個「甲等」，理由是傅斯年「頗熟悉」他的研究成果，「知其學力如何」，因此拿「舊所閱覽彼之著作為根據」，給了這樣的好評。不過，傅斯年也自知吳晗有「手續未備之處」，所以聲明道：還是請中基會「斟酌」。

只就形式而言，對比於照規定來的其他人，吳晗是完全不符提出申請案基本要求的。

然而，傅斯年還是大筆一揮給了個「甲等」（至於最後吳晗是否拿到補助，目前亦不知其詳）。其他的申請人如果知情，應該會對傅斯年的雙重標準大聲提出抗議罷。特別是，如

果他們知道傅斯年不但「頗熟悉」吳晗的研究成果，「知其學力如何」，對他的困窘也知之甚詳，兩人頗有交情，那麼他們更應該振振有詞了。

吳晗是清華大學史學系畢業的高材生，在一九三○年代的史學界裡以研治明史而聞名，胡適、傅斯年等學界先進都很欣賞他，對這位後起之秀青睞有加，屢予助力。面對前輩的扶持，吳晗當然感念之至，也會掏心掏肺地向他們訴說自己的精神苦悶，或是遭遇到的各式各樣的困難。

當中日戰爭爆發後，先後任教雲南大學與西南聯大的吳晗，經濟狀況與其他知識分子一樣，益趨困頓，他屢屢向傅斯年訴說自己的苦處。如他的薪資只「可供半月生活」，為了解決民生問題，在「借貸路絕」，無計可施的情況下，只好把自己的藏書賣給圖書館；書賣光了，只好打算賣衣物，冬天「賣夏衣」，「明春賣冬衣舖蓋」。他調侃自己：「不特為無書之讀書人，且恐成一身之外無長物之光人矣」。所以當朋友來約他寫一本《明太祖傳》的時候，「寫八萬字，稿費一萬元」，他馬上就答應了，理由很簡單：「題目很喜歡，錢尤其需要」。他還草擬了寫作大綱，請傅斯年指教。吳晗的寫作成果，便是至今生命力仍然持續不輟的《朱元璋傳》這部書（本書前後有好幾個版本，不詳述；參見：潘光哲，〈學習成為馬克思主義史學家：吳晗的個案研究〉）。僅此一書，吳晗在整個中國史學研究遺留的業績，便非李俊等人所可比擬。傅斯年敢大膽地將吳晗名列「甲等」，其實可以說是對

他自己的學術眼光的一個證明。但就事論事，傅斯年對吳晗申請補助計畫的評價，從今天

學術社群裡習以為常的實踐程序來看，那完全是「技術犯規」的事。

在吳晗的生命道路上，他總是遇到能賞識自己的伯樂；他也以自己的研究成果，告慰

引領協助他的前輩（不過，日後他的政治思想／立場有所轉變，終而與胡適、傅斯年等人分道揚

鑣，則是另一段故事了）。

顯然，曾經有那麼一個時候，在我們所傳承的學術社群裡用來「評價」同儕學者／青

年學人的標準，是依據他既有成果的實質，從而期待／鼓勵他在未知的知識世界裡冒險犯

難的。以古度今，現下我們的學術社群裡對各式各樣研究計畫的評審，五花八門學術評鑑

／評估的報告，總以數字掛帥，主其事者，焉有傅斯年當年的識見？我們現在認為「理

所當然」的各種學術評鑑的實踐程序，其「理」之所以習以為常，並成為「慣例」，又焉

能算是學術進步的象徵，提升「競爭力」的動力來源？歷史這面鏡子，應當可以給我們

一些啟示。

原題〈未知世界的冒險和鼓勵：從一個學術評鑑的故事說起〉，

原刊：《山豬窟論壇》，第七期（二〇〇三年十一月）。

7 少年學者奮鬥記：周一良和他的自由學術天地

一九四二年，正是戰火連天之際，流寓桂林的陳寅恪生活困頓，在廣西大學教書，「月薪不過八、九百元之間」，每個月的生活花費卻「在兩千以上」，還得自己「親屑瑣之務，掃地焚（蚊）香」；對他來講，這確實是段「誠不可奢泰」的日子。然而，陳寅恪還是盡可能地在這般「生活能勉強維持不至極苦之時」努力工作。九月九日，他為剛完稿的〈魏書司馬叡傳江東民族條釋證及推論〉寫下了一篇附記，回憶起當年研讀南北朝史籍的情況，特別是與他極為欣賞的後起之秀周一良通信討論南朝疆域內的民族問題，「從容開暇，析疑論學」，真是樂趣無窮。而方是時，周一良則羈旅北美，在哈佛大學攻讀博士學位，「書郵阻隔，商榷無從」。前後對比，陳寅恪不覺感慨萬千。

陳寅恪與周一良結緣，始自一九三五年。這一年，周一良從燕京大學歷史系畢業，繼續留在燕京當研究生，還開始與勞榦等人跑到清華大學去「偷

周一良先生像，攝於1935年。

聽」陳寅恪講授的魏晉南北朝史課程。在陳寅恪的課堂上，周一良收穫豐富，「眼前放一異彩」，對陳寅恪「佩服得五體投地」，並下定決心要走陳寅恪的道路。翌年，得到陳寅恪的推薦，周一良獲聘到南京的中研院史語所工作，成為史語所這方集眾研究團隊的一員。史語所的創立者傅斯年，極其熱情地歡迎周一良的到來。傅斯年早在史語所肇建時便曾揚言，「成就若干能使用近代西洋所使用之工具之少年學者」，就是這個研究所關注的基本工作之一。周一良就學時寫過〈魏收之史學〉，對北朝史早有涉獵，能得到陳寅恪與傅斯年的青睞，其來有自。

向史語所報到後，傅斯年告訴周一良，因為沒有名額，暫時只能給他圖書館員的職稱，實際上做的是助理員的工作，研究領域當然還是魏晉南北朝史，自由研究。史語所提供給周一良的，是在學術殿堂裡可以自由翱翔的天地。職稱是什麼，他自己不在乎，該繳出什麼樣的成績，史語所也沒有硬性的規定。傅斯年只表示，將來如能寫出文章，只要夠水準，就可以在《史語所集刊》上發表。

周一良並沒有辜負自己得到的機緣，問學世界，自此開一新境。他回憶道，到了史語所之後，他便沉潛在魏晉六朝的史籍裡。他先從《宋書》開始，一步一腳印地用朱筆點讀這些沒有標點符號的史書。他還用「笨法子」讀這些書，「每逢人名就去查本傳，逢地名就查地理志，逢官名就查職官志」，關於重要的時代和事件，必然翻閱《資治通鑑》。相

關的其他史料，如《世說新語》、《金石萃編》等等，也是他涉獵的對象。至於清儒完成的各種考證成果，如錢大昕《廿二史考異》、趙翼《廿二史箚記》等等，也都是案頭的必備書。一句話，周一良以「精讀」的方式，為自己的學術功夫打基礎。

周一良在南京史語所「蹲馬步」的時間裡，與身處北平的陳寅恪書翰往還不斷。喜歡用明信片發表自己心得的陳寅恪，「想到一點就寄一張明信片」，有時周一良一天可以收到好幾張。陳寅恪後來津津樂道於與周一良通信論學的樂趣，良有以也。與前輩切磋，加上自己奮力以進，在如此廣泛自由閱讀的基礎上，水到渠成，短短一年內，周一良的成績相當可觀，無愧於職。他一共寫了三篇文章，一篇書評，發表在《史語所集刊》的〈南朝境內的各種人及政府對待之政策〉一文，更讓陳寅恪「深為傾服」。

一九三七年，周一良回北平結婚。不料，蘆溝橋的槍響，暫時切斷了他與史語所的關係。幾經周折，在戰爭期間，周一良竟得到遠征北美前往哈佛大學留學的機會，自此更無重返史語所工作的可能了。然而，他在史語所工作一年打下的學術基礎，眾有共識。好比說，趙元任也極欣賞

周一良夫婦像。

周一良，嘗致函傅斯年，力言「史語所要 New Blood，周一良是第一個要緊的人，萬萬不可放去」。陳寅恪、趙元任等人都是史語所的學術龍頭，他們對周一良的評價，清楚表明了他們對「江山代有才人出」的欣悅。

只在史語所工作一年的周一良，當時就繳出了傲人的成績單。可是，學術成果的統計數字，不等於人類知識板塊的厚實程度。若期望學術世界得以代代薪傳，不可或缺的基礎之一是，一個可以讓青年學者在知識領域裡自由自在地探險、並與學界前輩廣泛交流的天地。「那有一筆畫成龍」，周一良在史語所讀書時採取的「笨法子」，與陳寅恪的書翰交流，都是日後他得以在魏晉南北朝史領域居一席之地的學術根底。顧往思來，如今的中研院，還是人文社會科學研究領域的青年學者足可自由翱翔的學術天地嗎？周一良的故事，正啟示著已然邁入廿一世紀的學術領導者。

原題〈自由翱翔的學術天地：從周一良的故事說起〉，
原刊：《山豬窟論壇》，試刊號（二〇〇二年六月）。

8 「三年內不許發表文章」：王叔岷洗掉才子氣

一九四一年秋天，懷抱著「奇書十萬卷，隨我啖其精」心願的王叔岷，來到了四川南溪縣李莊的板栗坳。這裡是地圖上絕對找不到的地方，日本空軍的炸彈沒有朝這兒丟下來的理由。漫天戰火之際，飄泊萬里，中研院（以史語所為主）的一群讀書人，好不容易才尋覓到這方「桃花源」，終於可以暫時歇腳一下了。不及而立之年的王叔岷，是才向北大文科研究所報到的「新鮮人」，照當時的規矩，北大文科研究所的研究生，可以選擇到板栗坳來完成學業。王叔岷的學術道路，就在這片「庭前多好鳥」、「戶外多修竹」的天地裡開展。

王叔岷是四川大學中文系一九三九年班的第一名畢業生，卻沒機會留在系裡當助教。前途茫茫之際，經過老師徐中舒的點撥，他才決意報考北大文科研究所。在川大校園裡頗有才子之名的王叔岷，來到李莊，首先拜見了兼任文科研究所所長的傅斯年，並把自己的詩文呈請指導。傅斯年翻了一翻，便詢問王叔岷的未來研究課題。王叔岷以想研究《莊子》見覆。傅斯年笑了一笑，竟開始背誦起「昔者莊周夢為蝴蝶」這一章，一幅怡然自得的樣子。忽爾，傅斯年嚴肅地告誡王叔岷道，研究《莊子》要從校勘訓詁入手，才切實；

他又翻了一翻王叔岷的詩文，定下了一條規矩：「要把才子氣洗乾淨！三年內不許發表文章！」王叔岷只好唯唯諾諾而退。在名義上，王叔岷的導師是遠在昆明的湯用彤，師生靠書信聯絡。王叔岷在信裡向導師報告自己的研究方向，湯的覆函則告誡道，研究學問只有「痛下工夫」四個字而已。在傅、湯兩位學術巨人的鞭策之下，王叔岷確實「痛下工夫」，一九四三年畢業後留在史語所任職，此後著作等身，在文史學界掙得了難能替代的一席之地。

像王叔岷這種初入學術天地的青年，得到傅、湯兩位的點撥，似「獅子吼」，若「海潮音」，終於一步一腳印地繳出傲人的學術成績。然而，傅斯年為王叔岷定下的規矩「三年內不許發表文章」，實際上正是史語所對新來報到的青年學者得同共遵守的「金科玉律」。

好比說，比王叔岷晚一年從北大文科研究所畢業，但同樣留任史語所助理研究員的李孝定，於到任後的第一年或第二年，就向史語所《集刊》投了一篇稿子，不久就被退稿了。他回憶道，這是忽視了傅斯年「進所三年內不得撰文的明訓」的必然結果，他痛苦地述說自己的心境：

這是我生平所受最嚴重的打擊，因此造的自卑感，壓抑了我至少十五年。

當然，經此「打擊」，李孝定並未灰心喪志，仍是努力不輟，日後在甲骨研究領域竟自成一家言。

來到臺灣，傅斯年「三年內不許發表文章」的規矩，一樣有效。從臺大文科研究所畢業後進入史語所擔任助理研究員的許倬雲，回憶自己剛來報到的情況：

按照舊規矩，進入所新人，有一定的任務。同時，入所之初，學習為主，不得立刻寫論文，急於發表。

於是，他在那一年內，即承所內前輩芮逸夫與陳槃庵先生之命，從先秦典籍中選取《周禮》與《左傳》，連本文加注疏，一句一句，一行一行，仔細點讀，為他在中國古史領域的研究工作紮下了深厚的根基。

傅斯年為青年學者定下了「三年內不許發表文章」的規矩，應當是用心良苦的要求。即如本院林

王叔岷（左）與友人合影。

毓生院士所言，人文社會科學研究領域裡的學術工作者，如果不甘心在原地兜圈子，不屑於只是做些舞文弄墨的工夫，而想在開拓與累積人類的知識板塊上有積極的貢獻，就不得不養成「比慢」的工作習慣，為學術原創性的積累奮力以進。顯然，要求青年學者「三年內不許發表文章」，正是傅斯年以前輩身分對後進培植自己學術實力的期待。王叔岷這些史語所的新血輪，以日後的工作成績，證明了傅斯年當年定下的規矩的有效度。

時過境遷，傅斯年定下的這項不成文的規矩，在當前的中研院有實現的可能嗎？在俗稱「八年條款」的壓力下，新聘為助研究員一級的青年學者，「不出版就完蛋」（publish or perish），面對現實的壓力，有勇氣篤踐「三年內不許發表文章」的規矩的，大概不多。惟則，這等景況，能算是學術社群「進步」的象徵嗎？值得深思。

原題〈「三年內不許發表文章」：從王叔岷的故事說起〉，
原刊：《山豬窟論壇》，第一期（二〇〇二年十月）。

9 「白色恐怖」下的中研院：從費正清的「紅帽子」說起

在「中國研究」的圈子裡，大概沒有人不知道費正清的大名。從英國牛津大學拿到博士學位，並長期任教於美國哈佛大學的他始終倡言，想要了解中國的現狀，就得要認識中國的歷史與傳統。他之全力推動「中國研究」這個學術領域的發展，無疑深具學術與現實相結合的意義。正是在如此的現實背景之下，一九五〇年代的費正清，竟不免捲入了「麥卡錫主義」（McCarthyism）的風暴。美國參議院在一九五二年公布的《「太平洋學會」調查報告》裡「控訴」太平洋學會（Institute of Pacific Relations, IPR）是共產黨的大本營，由於費正清與太平洋學會的密切關係，也由於他在第二次世界大戰期間任職於重慶時與某些中共人士的交往等等「事實」，他遂被戴上了「紅帽子」。《時代》週刊就稱費正清是「共產中國長久以來的辯護者」，而他想訪問受美軍占領

費正清先生像。

的日本即被拒絕，甚至ＦＢＩ對他的調查報告也厚達一千餘頁（參見：彭廣澤〔潘光哲〕，

〈歷史本身就是啟示——費正清學案〉）。

在太平洋此岸的臺灣，費正清也不是受歡迎的人物。特別是他以美國自身利益為出發點而提出的言論——例如，主張美國應該在外交上正式承認中華人民共和國——以及他對以蔣介石為首的強人威權體制的批判——例如，「雷震案」爆發時，他在《紐約時報》發表的公開批評——都讓他被臺灣的極右派人士戴上「親匪媚共」、「中共文化特務」等等帽子。

在這種幫人人戴上「紅帽子」的邏輯運作之下，凡是和費正清有所往來的人物，就統統上了「黑名單」，甚至於羅織成網，以「費正清集團」為名，欲入人於罪。像當時的中央研究院近代史研究所正接受美國福特基金會補助，全力推展研究事業，在右派的「想像」裡，費正清是福特基金會的「核心人物」，他又是中共的「同路人」，所以中央研究院裡與費正清有關係的學界人物，必然是與他「隔海唱和」的「同夥」。這樣的「血滴子」更來自廟堂之上，成為立法委員「質詢」的題目，隨後又有各種「輿論」批判。引發的風暴，讓當時的中研院院長王世杰與近史所所長郭廷以完全招架不住。

如立委徐中齊於一九六七年十月四日提出質詢，指稱「費某與中央研究院勾結」……

王世杰與郭廷以勾結費正清，應將接受福特補助的名單送立法院，調查他們目前的工作與費正清往來的情形，調查近代史研究所是否仍被費某控制住。

在立委的質詢裡，郭廷以還被控以「掩護匪諜」的「罪名」，只因為他聘用曾被治安機關以「匪諜」嫌疑傳訊的人員，也讓因「思想」問題坐過牢的人士來所裡擔任按日計酬的臨時鈔錄工作。至於近代史研究所計劃將所內保管的外交舊檔案編製成目錄，以供學者研究參閱，並想計劃與國外大學合作搜集檔案資料，進一步打算製成微捲以供研究，這些也變成了「出賣國家機密」的「勾當」。有如排山倒海而來的「控訴」，讓做為國家最高學術機構的中研院，籠罩在一片「白色恐怖」的陰影裡。

當過教育部長、外交部長和總統府祕書長的王世杰，即便沉浮宦海多年，面對各式各樣的「抹紅」批判，終而興起「不如歸去」之念，而於一九六八年二月一日當面向總統府祕書長張群表示想要「退休」，辭去院長一職。不過，他要到一九七○年四月方才遂其所願，得卸仔肩，這時他已是年逾八十的老人了。

同處風暴核心的近史所所長郭廷以，日子一樣難過至極。當時身兼救國團主任等數項要職的李煥，是郭廷以過去的學生，他給這位當朝新貴的門生寫了一封信，稍稍透露了自己被攻擊的事。李煥立即回信安慰老師，並謂他已向蔣經國報告郭廷以的處境，蔣說「不

加理會為宜」。然而，郭廷以還是難能釋懷，決定「乘桴浮於海」，放棄了他一手經營十餘年的近代史研究所，於一九六九年秋天前往美國，一去不回，最後在一九七五年客死異鄉。

一九六一年春天，甘迺迪（John F. Kennedy, 1917-1963）就任美國總統後不久，曾向幕僚表示，他希望在任內完成三個「心願」：一是平反物理學家、原子彈之父歐本海默（J. Robert Oppenheimer, 1904-1967）；二是平反國務院的中國問題專家戴維斯（John Paton Davies, 1908-1999）；三是平反世界著名諧星卓別林（Charlie Chaplin, 1889-1977）。因為這三名不同領域的超卓之士，都是「麥卡錫主義」的受害者，都是冷戰年代「白色恐怖」下的犧牲品。甘迺迪希望在「麥卡錫主義」的猙獰面目己完全被揭發的六〇年代，重新肯定這三位菁英的貢獻。遺憾的是，甘迺迪遇刺猝逝，未能落實他的三個心願，而由繼任的詹森總統代其完成。只是，國家機器迫害知識分子這一頁醜陋的歷史，是再怎樣也洗刷不掉了。

王世杰與郭廷以至今還未碰到他們的「甘迺迪」。不過，他們的貢獻所在，完全不需要任何政治權威的「肯定」，已然銘刻在中研院的歷史上，是人們不能忘懷的。在「白色恐怖」的年代己經遠離的此刻，「不容青史竟成灰」，我們重新反省與思考這段歷史，固然是對過往歲月的痛苦回憶，也是在精神上武裝自己對國家機器暴力的省悟。即便已是民

主化、自由化的今日，掌握國家機器的當權者依然隨時可能以各式各樣冠冕堂皇的理由，將非法轉為合法，以各種暴力行徑侵害人權，侮蔑人權。至於那些只問政治立場，不論是非，以意識形態做為臧否人物之判準，專門幫人戴「帽子」的政客，更是自恃權力在手，恣意踐踏人之所以為人的基本尊嚴。基本人權之不存，學術社群同樣也不可能擁有堅持追求真理的空間。

回顧這段淒風血雨的歷史，如何培養活躍的心靈、開放的思想，在社會生活裡表現出相互信任與尊重的態度，使得人權的觀念能被具體地內化為人民生活實踐的一部分，正是我們無可推卸的責任。

原題〈「白色恐怖」陰影下的中研院：從費正清說起〉，

原刊：《山豬窟論壇》，第六期（二〇〇三年七月）。

10 胡適與顧頡剛：從師生同志到陌路兩端

在廿世紀的中國歷史舞台上，胡適與顧頡剛都是一代學術鉅子，各有獨特的影響；雙方之間的交誼故實，亦堪稱學林嘉話。

胡適與顧頡剛之締緣，始於一九一七年秋。那時胡適甫自美國求學歸來，任教北京大學，在「哲學門」（即哲學系）第一與第二年級擔任「中國哲學」與「中國哲學史」等課程，每門課時每週各三小時（《北京大學日刊》，第十二號，一九一七年十一月廿九日），顧頡剛正是「中國哲學史」課程的選課學生之一。胡適教授這門課程的思路甚為獨特，「截斷眾流」，直接從《詩經》取材，讓一班上課的同學「舌撟而不能下」，已在中國傳統學術天地裡用功過的顧頡剛對之大為佩服，從此相知。一九二〇年，顧頡剛從北大畢業，任職於北大圖書館，所得薪資不足以安居，胡適伸出援手，給予經濟上的支持，更令顧感念不已。雙方往來，愈臻密切。

就胡適的學術研究來說，曾得顧頡剛的不少助力。當胡適要開展《紅樓夢》的研究時，顧頡剛便提供了不少材料；顧頡剛編的《清代著述考》稿本，也是胡適長期借閱以備考查的資料。相對地，胡適對顧頡剛的學術研究與生活情況始終關注，像是他囑咐顧頡剛

校點清儒姚際恆的《古今偽書考》，便認為這既是有利於他的經濟狀況，也是「於後學有益」的事。未幾，顧頡剛因為家庭因素而得離開北大，胡適即介紹顧頡剛為商務印書館編纂初中本國史教科書，月支酬金五十元。甚至於胡適也不吝借款給顧頡剛，以濟其不足。上海亞東圖書館主人汪孟鄒是胡適的老同鄉，胡適早期的多種著作都歸亞東圖書館出版，所以胡適即曾囑汪孟鄒匯款二百元給顧頡剛（《顧頡剛日記》，一九二三年七月十六日）。結算起來，顧頡剛積欠胡適之債，一度高達二百廿餘元（《顧頡剛日記》，一九二六年一月六日）。

胡適對學生的照拂之情，對顧頡剛有很大的影響。日後當顧頡剛在學界亦自成

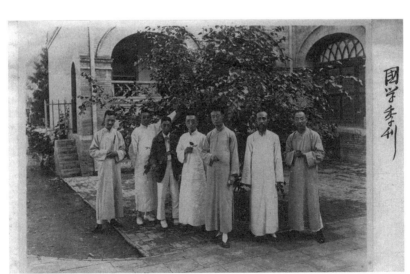

《國學季刊》編委會成員合影。右起依序為：陳垣、朱希祖、顧頡剛、胡適、馬衡、沈兼士、徐炳昶。

一家之時，也屢屢照顧學生輩的生活經濟狀況，甚至於讓學生以他的名字為各刊物寫稿，蓋如此稿費較高，學生藉此可得濟助。例如，一九四七年出版的《當代中國史學》，是總結當時中國史學研究成果的名著，即署名顧頡剛為著者；實際上，這部書是弟子方詩銘和童書業聯手完成的，「以濟童、方之貧也」（《顧頡剛日記》，卷六，頁一二一）。

一九二六年，顧頡剛編輯的《古史辨》第一冊出版，從此他的名聲開始顯揚於中外史學界。隨著《古史辨》各冊的陸續出版（全書七大冊，收入三百五十篇文章），「古史辨學派」之名亦不脛而走，蔚為廿世紀上半葉中國史學的一大流派。迴源溯流，在顧頡剛個人與「古史辨學派」方始萌生的學術成長歷程裡，胡適是不可或缺的動力來源之一。對於錯綜複雜但卻真假難辨而又眾說紛紜的中國古代史事，該如何認識與理解，顧頡剛提出了「層累地造成的中國古史」觀點，有如石破天驚之聲，頓時引發不少批判性的回應。胡適則站在支援顧頡剛的一方，非僅在北大學術研究會演說時，公開聲言《古史辨》的出版是他「有生以來未有之快樂」（《顧頡剛日記》，一九二六年六月十九日），也強調顧頡剛「用歷史演進的見解來觀察歷史上的傳說」乃是「巔扑不破」的治學方法／觀念；蓋胡適本人治學，向來強調的便是這樣的路數，他考證《水滸傳》故事的演變以及井田制度之歷史形成等等研究成果，更為顧頡剛初期往辨偽治史之路的大步邁進，提供了示範。

為著解決生活上的困窘，顧頡剛從一九二六年起飄泊於廈門大學、廣州中山大學之

間，至一九二九年秋始返北平任教燕京大學，總算可以安定下來了。約略就在這個時分，

胡、顧師生對中國古史的看法，開始萌生分歧。胡適不再全盤「疑古」，對於傅斯年領導

下的中央研究院歷史語言研究所開展的考古事業，尤三致意；他的〈說儒〉等著作，更具

體表現出他吸收傅斯年「重建古史」信念的樣態。相形之下，顧頡剛在把「偽史清了出

去」（顧頡剛，〈中國上古史研究課第二學期講義序目〉，《古史辨》，第五冊）的方面，則仍努

力不懈。

　　胡、顧雙方的學術路向雖然已有歧異，兩人多少保持著還算密切的關係。當胡適於

一九三一年重返北京大學出任文學院長等職，即擬邀請顧頡剛離開燕京大學，重返母校歷

史系任教；顧頡剛仔細考慮之後，婉拒此議，推薦錢穆以代（〈顧頡剛致胡適〉，一九三一

年三月十八日）。胡適等人創辦了《獨立評論》，是一九三〇年代中國知識分子的重要論

壇之一，顧頡剛也為之寫稿，表示支持。顧頡剛創辦《禹貢半月刊》，專刊中國歷史地理

與邊疆史地之論著，象徵知識分子以史學經世的志向，也刊出胡適的父親胡傳在清季考察

邊事的遺稿（〈顧頡剛致胡適〉，一九三四年九月廿五日）。

　　胡適樂於提攜栽植學界後進，顧頡剛亦屢屢建言於彼，如他推薦楊向奎入北大研究所

整理「明代檔案」，也薦高去尋為「研究所考古學會的助理」（〈顧頡剛致胡適〉，

一九三五年六月六日），又請胡適幫周一良的忙，認為胡適「能提拔這人一定是值得的」

（〈顧頡剛致胡適〉，一九三五年五月十七日）。相應地，胡適對待顧頡剛亦可稱熱誠，像他會留心顧頡剛沒有的書，知道他沒有《掛枝兒》一書，即於買到兩本後，分送一本給他（〈胡適致顧頡剛〉，一九三五年五月十六日）。在一九三〇年代，即使兩人學術意見已顯趨異，胡適與顧頡剛之間的關係並未完全疏離；只是，相較於一九二〇年代初期彼此論學往來不輟的密切情誼，雙方確實已有一段距離了。

特別是重回北平之後的顧頡剛，在學術界大展拳腳，在華北學界的影響所及，更漸與人脈及學術資源都相當豐厚的胡適和傅斯年並肩，以致鄭振鐸告訴顧頡剛說，「滬上流言，北平（北京）教育界有三個後臺老闆，一胡適之，一傅孟真，一顧頡剛也。」顧頡剛認為自己執教于北平城外的燕京大學，「屏息郊外，乃亦有後臺老闆之資格耶？」對此等「流言」深不以為然，更以為「可怕」（《顧頡剛日記》，一九三一年九月九日）。然而，他既參與北平研究院的發展，又創辦了《禹貢》等刊物，身邊有一批青年朋友，影響愈來愈大，卻也是不爭的事實。

一九三七年，盧溝橋畔戰火突起，第二次中日戰爭爆發。未幾，胡適便遠赴美國，復任駐美大使，為國事奔忙；顧頡剛則飄泊於中國西疆之間，仍致力於學術，並為推展自身志業，漸與現實政治掛勾。師生相隔萬里，彼此不通音信達六年之久（〈顧頡剛致胡適〉，一九四三年十月十五〔？〕日）。一直到了一九四六年七月五日，胡適自美返國，雙方始重

見於南京中研院（《顧頡剛日記》，一九四六年七月十二日）。遺憾的是，師生雙方情誼，愈趨淡薄。

就胡適而言，既與顧頡剛分離已久，他對於顧涉足的世界，難說甚有所知；甚至於胡適對於顧頡剛的學術成就，都未予肯定。如胡適在一九四七年五月廿二日發出「中央研究院第一次院士選舉『人文組』的『人文』部分擬提名單」，洋洋灑灑，充分展現了他對於誰可以享有這分學術榮譽的認知，顧頡剛卻「名落孫山」，就是一例（不過，顧頡剛終究還是得膺院士桂冠之榮光，不贅）。

相形之下，顧頡剛對於胡適，還是執弟子禮甚恭。當時顧頡剛主要的職務之一是擔任大中國圖書局的總經理，即有意重行出版胡適的《胡適文存》等著作（〈顧頡剛致胡適〉，《顧頡剛日記》，至少於一九四九年三月十六日，顧尚曾致胡一函），既問候胡適的健康，復述說自己在蘭州的情況，並願為胡適的「還曆紀念論文集」作文，更始終掛念姚際恆的另一部著述《儀禮通論》的下落，請胡適代尋，想在找到這部書後予以標點出版，「一來使沈埋二百餘年之著作復顯於世，二則並不負三十年前先生提倡之心」。蓋顧頡剛於一九三二年自杭州崔永安處發現《儀禮通論》鈔本十二冊，雇人鈔錄；他的鈔本被馬裕藻借去，馬

已赴蘭州大學執教的顧頡剛兩度致函胡適（這是現可寓目的顧頡剛寫給胡適的最後兩封信：據一九四七年十一月廿七日、一九四七年十二月十八日）。一九四八年八月卅日與九月十三日，時

氏去世後，這分鈔本竟下落不明。姚際恆的著述，正是顧頡剛的學術淵源之一；當顧頡剛委請胡適代覓此書的時候，往年胡適囑咐他校點《古今偽書考》一書的恩義，應該又浮現在顧頡剛的心坎裡罷！

顧頡剛始終看重與胡適的情誼。只是，在兩人當面互動往來的最後階段，他感受不到胡適的熱忱。一九四八年底，中共大軍包圍北平，十二月十五日，胡適匆匆南下。面對這樣的時代變局，胡、顧的認知截然不同。面對中共的節節勝利，胡適固然心情沉重，卻始終高倡「我們必須選擇我們的方向」，自陳「偏袒這個民主自由大潮流」，站在反共的一邊，甚至於最後決定赴美一行，為國民黨政府找尋美國方面的支持，再做努力。可是，和大多數人一樣，顧頡剛則從國共相爭的脈絡理解時代變易的根源，所以與胡適的抉擇不甚相契。

一九四九年一月十七日，胡適夫人將與傅斯年夫婦同去臺灣，胡適赴滬送行，顧頡剛得與胡適晚宴同席，他就勸胡從此不要再回南京，「免入是非之窩」。在顧頡剛看來，「當國民黨盛時，未嘗得與安樂，今當倒壞，乃欲與同患難，結果，國民黨仍無救，而先生之今名隳矣」。從胡適對於自己的進退出處完全不與顧頡剛坦誠以言，即可以想見，顧頡剛這一番話，胡適大概聽不進去。兩天之後，報紙登出胡適已與傅斯年「同機飛臺灣矣」的消息時，顧頡剛一度信以為真，後始知其誤。當顧頡剛得悉胡適被中共列為「戰

犯」，則感慨說胡適「平日為國民黨排擠，今日乃殉國民黨之葬，太不值得」（《顧頡剛日記》，一九四九年一月廿七日）。最後，胡適自上海前往美之際，顧頡剛送行告別，卻是感傷不已：

適之先生來滬兩月，對我曾無一親切之語，知見外矣。北大同學在彼面前破壞我者必多，宜有此結果也。此次赴美，莫卜歸期，不知此後尚能相見，使彼改變其印象否

（《顧頡剛日記》，一九四九年四月六日）。

胡適對顧頡剛的「見外」，與北大同學的「破壞」固然有關係，但是兩者對時局認知的隔閡差距，應該也是因素之一。

一九四九年之後，滯留於中國大陸的顧頡剛，在現實環境的逼壓之下，被迫得公開自我批判，與胡適「畫清界線」。身處美國的胡適，則在公開場合裡屢屢以顧頡剛等人的「批判」為例證，控訴在中國共產主義政權之下，人們沒有「沉默的自由」，聲言道「我的同胞是受奴役而沒有自由的」（"my people are captive and not free"，見：Hu Shih, "China Seven Years After Yalta"）。這時候，顧頡剛等等知識分子的遭遇與處境，雖然被胡適轉化為「批判的武器」，與他們曾有過的情誼歲月，則多少也還縈迴在他的心頭。一九五七

年，胡適重讀俞平伯的《紅樓夢辨》之際，寫了一篇短記，還特別寫下了一段話：「記

【紀】念頡剛、平伯兩個《紅樓夢》同志」（胡適，〈俞平伯的《紅樓夢辨》〉，頁

三一七）。只是，胡適與顧頡剛的師生姻緣，卻早已因師生的不同政治抉擇，在現實裡畫

下句點。

　　找尋姚際恆的《儀禮通論》，是顧頡剛日後始終懸掛於心的事；方其在一九八○年撒

手人寰的時候，此一心願猶未可實現。可堪告慰的是，一九九五年，陳祖武在北京中國社

會科學院歷史研究所圖書館發現顧氏的鈔本，即施以新式標點，付梓印行，是著從此重現

人間。這樣說來，胡適與顧頡剛的師生情誼雖早已畫下句點，這部《儀禮通論》的出版，

卻象徵著胡適與顧頡剛的學術交涉，仍復生機不絕，永將傳唱於學林。

　　　　　　原題〈胡適和顧頡剛〉，初刊於：中央研究院近代史研究所，胡適紀念館網站

　　「胡適與朋友」網頁（網址：http://www.mh.sinica.edu.tw/koteki/MainFrame.htm）；有修改。

11 胡適與吳晗：一段被噤聲的情誼

吳晗是中國現代史上一位頗受矚目的知識分子，他從學者而為政治人物的生命歷程，對探究現代中國知識分子的歷史命運，具有相當的代表意義；他在明史研究領域裡的學術成就也頗為可觀，以《朱元璋傳》為代表作，一直備受推崇。

回顧吳晗學術歷程的開展，可以看見，在這段歷程的初期，他與胡適的一段師生姻緣起了很大的作用。當吳晗走出自己的治學道路後，兩人的治學旨趣與取向就漸別趨異途。之後，在時代浪潮的席捲下，對外在現實政治竟各有不同的抉擇，終至分道揚鑣。但是，這段師生姻緣的故事，卻不是任何政治力量所能剔除抹殺的。對胡適與吳晗的關係稍做探討，當能為現代中國知識分子面對外在現實的變遷時各有主張、各有待望的場景，加添一個歷史的註腳，或也更可以為胡適這位一代學術宗師的人際關係，提供另一個側面的觀察。

沉默的吳晗

一九六六年六月三日，北京的《人民日報》發表了一篇署名「史紹賓」撰寫的文章，公布了當時北京市副市長吳晗與胡適在一九三〇年代的通信，並將這些信視為「吳晗投靠胡適的鐵證」。胡適在共產中國的聲名，早因「胡適思想批判」運動的推展而狼藉不堪，這些信乃如「罪證確鑿」；從此，吳晗必須被拉下馬來遭受徹底批判的命運，不可逆轉。吳晗的一家人，竟爾成為「文化大革命」無可計數的犧牲者之一。

然而，早在十一年前的一九五五年，正是共產中國「胡適思想批判」運動如火如荼之際，與胡適確實關係密切的吳晗，卻不曾向胡適發動「文字戰爭」，所以曾被批評他不曾與胡適思想「劃清界線」（羅爾綱，〈懷吳晗〉，頁六二六）。相較於另一位治學歷程也深受胡適影響的羅爾綱，他當時對於胡適的批判、對自己思想的「改造」，都有所表態（潘光哲，〈胡適與羅爾綱〉）；吳晗的「沉默」態度，頗值玩味。

特別是當中共發動「反右」，吳晗不遺餘力地投入其中，批判被劃為「章（伯鈞）羅（隆基）聯盟」的學界友朋賣力之至，他的老友著名經濟學家千家駒就回憶說，在「反右」時批判「章羅聯盟」最兇的，以民盟的左派「救國會派」人士為主，吳晗即是其中之一（千家駒，《從追求到幻滅》，頁二一一至二一二）。那麼，對於「批胡」沉默不語的吳晗

（李又寧，《吳晗傳》，頁一〇），是否可能因為他還保持著對胡適的感念之心呢？

初以文字結緣

　　原名吳春晗的吳晗，本來是胡適擔任校長的上海中國公學學生，他正是以學生身分寫信給胡適問學求知，而與胡適開始結緣。他先是修過胡適在中國公學開的大班課程《中國文化史》，一九三〇年三月十九日首度寫信給胡適，向他請教關於研究法顯《佛國記》的問題，爾後對於胡適考證《紅樓夢》的成果，吳晗也主動提供了一些補充資料。胡適對於吳晗的熱誠，多少有所回應，讓他持續願意幫胡適提供考證敦誠等人的資料。可是，吳晗一直沒有與胡適見面直接交談的機會，只能以書信同胡適聯絡。一九三一年，當吳晗整理好胡應麟的材料，完成一部《胡應麟年譜》後，他在五月五日這一天給胡適寫信報告此事，並自我介紹說：

　　因為沒有和〔胡適〕先生直接談過話的緣故，最後要替我自己介紹一下……

　　這部《胡應麟年譜》與這番自我介紹，可能喚起了胡適的記憶，第二天就回信給他：

春晗同學：

我記得你，並且知道你的工作。

你作《胡應麟年譜》，我聽了很高興。

你的分段也甚好，寫定時我很想看看。星期有暇請來談。……

……

靠著自己的學術表現，吳晗終於得到了胡適的青睞，得到在胡府登堂入室的機會了。

而在生活與學習上，也開始受到胡適的照拂與提攜。

人生新途的「引路人」

青年吳晗的生命道路，跟隨著胡適而開展變易。當胡適離任中國公學校長的職位，在一九三〇年十一月廿八日舉家北遷，回任北大教職後，吳晗也跟著北上，打算轉學到北平去繼續念大學。原先，他想轉學到燕京大學歷史系去，希望胡適幫忙寫介紹信。不料，到了北平的吳晗，想轉學到燕京大學去的願望居然落空。雖然，他得到顧頡剛的援手，到燕京大學圖書館工作，暫時解決了經濟問題，但在一時之間，學業問題卻好像沒有著落。吳

晗本來想考插班進北大，偏偏北大插班考要考數學，讓他無計可施，只好向胡適嘆道：

就是數學要抱佛腳，也來不及。這真是一個致命的打擊！

果然，吳晗參加北大的插班考成績揭曉，數學考了零分，名落孫山。還好，他參加清華大學史學系的插班考試，沒有數學一科，才金榜題名。即將成為清華人的吳晗，馬上面臨的是生活問題。他本來以為能考取北大，當可在北大謀得兼職，所以還叫弟弟吳春曦到北平來求學，沒想到卻考取了清華。一時之間，吳晗慌了手腳，認為很難在清華校內找到兼職，兄弟生活無著，於是想向朋友貸款，就寫信給中學老師梁志冰，要求他幫忙當說客。

吳晗經濟上的困窘，早就引起胡適注意。有回兩人見面時，胡適就問吳晗是否要用錢，還當場掏錢包打算拿錢給他，吳晗當場拒絕了胡適的好意。但是，對於怎麼解決就讀清華後的經濟問題，胡適的好意安排，吳晗就無法拒絕了。胡適為了幫助他，特別寫信給校長翁文灝、教務長張子高，有很好的評價：

他是很有成績的學生，中國舊文學的根底很好。他有幾種研究，都很可觀；今年他在

燕大圖書館做工，自己編成《胡應麟年譜》一部，功力判斷都不弱。

所以，胡適請他們給吳晗一個工讀的機會，讓他得以順利入學。此外，胡適還又寫信給文學院長馮友蘭及史學系主任蔣廷黻，也有同樣的要求。就在胡適的推介下，吳晗果真得到了工讀機會，整理清代大內檔案、咸同光三朝的《京報》，每天工作兩小時，報酬是每月大洋二十五元（他的另一份回憶則說，「每天工作兩小時，每月得十五元的報酬」），基本解決了兄弟倆的生活問題。

這樣，在一九三一年九月十四日，清大開學了。吳晗踏進「水木清華、軟紅不起」的清華校園，就此走上一條新路。

經過胡適的助力，吳晗終於可以順利入學。胡適仍對經濟困窘的吳晗，不時伸出援手，像他曾借給吳晗四十元，做為「入學後購書之費」。而吳晗為了研究方便，希望擁有自己的藏書，所以「賣稿易書」，為了稿費問題，他也向胡適開口請求幫助。如他在將《胡應麟年譜》一書整理完峻之前便寫信給胡適，希望他能「介紹發表」，因為「清大周刊千字只七角稿費」，不足所需。可以說，胡適確實是吳晗開展生命新途的「引路人」。

學術旅程的「天際明星」

在清華大學展開新生活的吳晗，學術研究道路的開展，也同胡適的指引密切相關。吳晗本來想研究秦漢史，早在中國公學時代，他的學年論文《西漢的經濟狀況》即賣給大東書局，得了八十元稿費，還成了到北平的路費。進入清華大學之後，擔任清華史學系主任的蔣廷黻，卻希望他治明史。當時蔣廷黻主持系務的方向之一即是栽培新起之秀，顯然在他看來，寫過《胡應麟年譜》而對明史稍有認識的吳晗，是該朝這個領域進軍的。胡適贊同蔣廷黻的看法。他告訴吳晗：

蔣先生期望你治明史，這是一個最好的勸告。秦漢時代材料太少，不是初學所能整理，可讓成熟的學者去做。……

胡適還告訴吳晗治明史的基本態度：

治明史不是要你做一部新明史，只是要你自己做一個能整理明代史料的學者。

對研治明史的步驟，胡適也有詳盡的指示：要他「應細細點讀《明史》，同時先讀《明史記事本末》一遍或兩遍。《實錄》可在讀《明史》後用來對勘」；要他讀《明史》諸傳時隨手做人名表字籍貫證號的筆記；也希望他勤做筆記，以做為進行專題研究的基礎。胡適還說，在進行專題研究時，「千萬不可做大題目」，「題目越小越好」，「小題大做」才能得到訓練。對於清人入關前的歷史、明代「倭寇」問題、西洋通商問題、南洋問題、耶穌會教士東來等等與明史範圍相關的課題，胡適也有初步的指導，言之諄諄。

吳晗得到蔣廷黻的指示後，雖難忘情於秦漢史，確已立志開展「和尚王朝」的研究了，經胡適如此懇切導引，吳晗更是感心：

……先生指示的幾項，讀後恍如在無邊的曠野中，夜黑人孤，驟然得著一顆天際明星，光耀所及，四面八方都是坦途。

此後的吳晗，對自己的讀書狀況，都向胡適做了完整的報告，如他披露讀《明史》時發現「紕謬」、「訛誤」之處，對《明史》有關胡惟庸案之紀載產生疑心，打算寫文章探討此事，率皆向胡適惲惲論之。胡適讀了吳晗寫成的文章之後，持續有所指示導引，如要他寫文章時「不宜多用表字」等等。

他更表示將依胡適的指示「逐步做去」。

這一切都在在說明，吳晗在初期跨進明史研究領域的時候，確實得力於胡適的助益。或許，那些指示一度真是一顆閃耀天際明星。而當吳晗在這個領域走出自己的路來之後，那會不會只是瞬間劃過天際帶來短暫光亮的流星呢？

政治思惟的「提燈者」

當吳晗在清華校園裡得以順利開展生命旅程時，外在的中國大環境卻愈發險惡了。一天比一天嚴重的國難，也考驗著在故紙堆中打滾的他，要用什麼樣的思惟面對另一個現實。特別是在「九一八事變」後，因國難而風起雲湧的學生運動，身為大學生的他，該如何回應？該有什麼樣的態度？他深感苦惱，迫使他向胡適徵求意見。

胡適向來對學生運動不抱持全盤肯定與完全支持的態度，一直以疏導、節制的觀點面對學運，希望學生在國難時能「反求諸己」，不逞一時血氣之忿，而應努力「把自己造成一個有用的人才」。試觀胡適一九三一年九月十九日，「九一八事變」後的日記：

此〔？〕事之來，久在意中……中日戰後，至今快四十年了，依然是這一個國家，事事落在人後，怎麼〔？〕不受人侵略！

可見胡適對於此事的反省，仍是他向來一貫的「反求諸己」的態度。那麼，胡適怎麼答覆撫慰吳晗的苦惱，雖然無可徵實；大體可以推測，胡適的態度，當不外乎此。

吳晗當時深感國事日非，在書齋與街頭行動之中徘徊不已，心緒痛苦不堪；當時的雜文與詩作，即具體反映他對國事的關懷。不過，吳晗固然可能不會胡適滿意給他的答案，卻又大體上接受了胡適的意見，並未成為一九三〇年代學生運動的弄潮兒。正如當時的好友千家駒在回憶中對他的印象：

　　他是胡適之先生的信徒，他看不起搞馬列主義的教授和同學，他整天埋在古書堆裡，……他從不參加學生運動，也看不起搞學運的人。

所以，即使那時的吳晗有愛國主義的情懷，他卻未必公開展現自身的政治意識，乃至直接加入政治鬥爭行列。當時的吳晗，還是以開展個人的學術事業為努力的方向。胡適當年在學生期間就反對青年學生放棄學業投身實際運動的觀點，並且力行不輟「把自己鑄造成器」的歷程，對吳晗的政治思惟也起了提燈先行者的示範作用。

師恩私誼

專心致志在學術領域裡的吳晗，越發深入，很快就嶄露頭角，得到學界矚目。例如，他寫的〈《金瓶梅》的著作時代及其社會背景〉一文，即頗受長久以來研治中國文學史的西諦（鄭振鐸）的賞識，誇贊不已，做為吳晗展開學術歷程提攜人的胡適，對此文也頗為欣賞，在日記中頗致贊辭：

> 讀《文學季刊》創刊號中吳春晗所做考證《金瓶梅》的長文。此文甚好。他是中國公學一年生，考進清華史學系，蔣廷黻先生幫助他尋得一件小事，每月可以工讀。他的成績甚好。

與胡適對於吳晗的贊賞並存的是，兩人之間的關係一直維持得很好，可以從以下的事例略窺一二。

也與吳晗往來密切的羅爾綱，曾在胡適家裡工作，幫了胡適很多忙。後來，羅爾綱任職北大，久未升遷，一幫友朋都大感不平，於是幫他另謀門路，卻都未得到胡適的允諾，因此羅爾綱也不好轉職。如谷霽光、湯象龍等人，對這件事都大為惱火，除了繼續幫羅爾

綱再想辦法，另闢門路之外，甚至強烈反對他像往常一樣，每週日到胡家走動向胡適夫婦問安道好。相對於其他人痛責胡適的言語和行動，吳晗則大相逕庭，他只是「不出聲」，不發一辭，另謀他法。畢竟，湯象龍等人和胡適毫無淵源，吳晗與胡適關係深厚，他當然不會有激烈的態度。

吳晗從清華畢業後，即留校任教。一九三七年方升講師，雲南大學即以教授資格發書請他南下任教，一時連升三級。是否要接受？他就同羅爾綱一塊去見胡適商議此事。胡適以為，到雲南大學得到教授資格，再回清華也算不錯。得到胡適贊允，吳晗方始成行。這些事例，很可以說明吳晗與胡適在一九三七年以前是一直很親近的，師恩私誼，交相並存。

問學異途

吳晗得到了胡適的提攜，順利走上了治學之路，兩人更是關係深厚，私誼頗佳。可是，吳晗的治史道路，實際上不受胡適式的考據之學所囿，亦未亦步亦趨，反而逐漸自闢新途，展現自己的獨特風格，尤其著重於具體論述制度、社會、經濟等等層域變化的歷史軌跡。

綜觀胡適一生的學術研究成果，他雖然常常會在論著的個別段落裡強調某些資料可做為社會、經濟史料之用，甚至於如《儒林外史》、《醒世姻緣》等小說，也被他視為可據以寫史的材料。但是，胡適不曾對傳統中國社會、經濟方面的變化歷程，或是對於某個時代的社會經濟變遷等具體問題，做過有系統的研究。當然，不容否認，由於胡適的學術興趣主要著重在思想、考據方面，特別是文獻資料的考據、校勘，胡適始終「樂此不疲」，因此也限制了他朝社會經濟領域發展的可能性。相形之下，吳晗很早就注意探討時代的社會經濟變遷等等的具體問題。

就胡適言，他很強調文獻校勘的重要性，並注重以典籍版本做為校證文獻的依據。但是，校證文獻、無訛無偽以後，如何據之考定史事、重建史實，即所謂歷史寫作之「史識」，應該如何培養？歷史書寫的工程，應該如何發動進行？胡適對這些方面的意見，有限之至。也就是說，超越個別的、零散的問題——如某書的作者為何人、某一文獻是否有所訛謬——的考據範疇，進而釋論具體的歷史過程，胡適的考據學方法，往往並無用武之地。。

吳晗的某些論著，當然也不能跳脫於胡適式的考據學派方法論的影子。例如，他對於《明史》的批評，就是主要從《明史》諸卷互證而舉其「缺佚」、「誤文」等十項缺失而述論之；他對《明實錄》的探討，也是類於史料考據、批評的文章。不過，以吳晗當時對

歷史考據的解釋觀點來看，他不是以對歷史文獻的考訂為滿足，還要追究歷史文獻可能涵括或呈顯的歷史問題。

具體地說，吳晗贊同的考據方法是這樣的：當學者在研究過程中遇到問題或是探討史實時，要追究此一問題的歷史地位是否解決？如果已經解決，則要探討前人之考證論據是否可信？如果未曾解決，則要追問癥結何在？而後「像剝筍似的一層一層地剝去這問題所堆附的外障」。在他看來，史家更不應該以問題之解決為滿足，還要追問史實何以成問題？何以史實為許多外障所蔽而成問題？一切都解決之後，才敘述這一件新發現的舊問題所包含的真相，或舊史料所發現的新問題，和舊史實的新估價，「給他在歷史中一個恰好的位置」。亦即，歷史考據不僅僅只是鑒別史料而已，最後的目標，還是在於重建歷史事實。這樣的觀點，同胡適式考據學流於史料的整理工作、文獻版本源流的探索，大有出入。兩者的治學取向與成果，實在南轅北轍，道分途異。

吳晗的論著裡，對社會經濟史料的蒐集與其變遷具體問題之探討，更占主要的比例。例如，他整理明代米價、田價變化資料，排比「糧長制」之設立與弊端的材料，是社會經濟史料纂輯的筆記。對於《金瓶梅》作者的分析，他也著重說明了這部小說反映的時代。吳晗敘述「胡惟庸案」的原因時，除了說明此案既與對日外交失敗等因素頗有涉及之外，也嘗試就「經濟的階級的關係」這個因素進行釋論。述論明季流寇之興起時，即視之為統

治者剝削的結果。他更以「驕奢淫佚」四字概括晚明仕宦階級之生活。至於吳晗對明代農民之討論，亦著重強調了農民所受的壓迫；討論元明二代之「匠戶」之制自興起至覆亡的具體歷程。探討與政治史領域相涉的論著，如論述明代靖難之役與國都北遷的關係，分析明代衛所兵制的崩潰，他亦皆論述其具體過程。而吳晗檢討大元帝國崩潰的因素、大明帝國之建立與明教的關係等論文，更是具體歷史發展過程的論著。

總體言之，吳晗治明史，實際上並未完全依循胡適對他的期望——「作一個能整理明代史料的學者」的軌跡發展，純粹進行史料考證排比輯錄的工作，反而相當著重於探討社會經濟變遷等具體問題，費心耗神於具體歷史過程的書寫。尤以吳晗同史學界（特別是社會經濟史領域的）後起之秀的交往與合作，他們的治史意向所趨，更是同以胡適為領銜人物的考據學派大不相同。

一九三四年五月廿日，吳晗結合了一群年輕的史學工作者，組織了史學研究會。依據夏鼐的回憶，這個團體的發起人一共十位：吳晗、湯象龍、谷霽光、梁方仲、羅爾綱、孫毓棠、朱慶永、劉雋、夏鼐、羅玉東（後來還有張蔭麟、楊紹震、吳鐸等人加入），成立的地點是北京騎河樓的清華同學會。眾人本來打算推選吳晗為主席，但他推辭不已，故乃推選湯象龍為主席（羅爾綱的回憶則說，湯象龍擔任之職位為總務，吳晗為編輯，谷霽光為文書）。這個小團體每月相聚一次，更有發表研究心得之園地，他們不但得到了主編天津《益世報·

史學》與南京《中央日報‧史學副刊》的機會，由中央研究院社會科學研究所出版的《中國經濟史集刊》（後改名為《中國社會經濟史集刊》）也以史學研究會成員為主要撰稿人。當代學者劉翠溶教授評估，《中國（社會）經濟史集刊》是研究中國社會經濟史之創始的期刊，可想見這這群史學界後起之秀的篳路藍縷之功。吳晗身為這個團體的重要成員，並起草了天津《益世報‧史學》的〈發刊辭〉初稿，申述了這份刊物研討史學之意趣所在，以為「理想的新史當是屬於社會的，民眾的」。雖然，吳晗本人在一九三七年以前的《益世報‧史學》發表的文章，並非全都是探討「社會的，民眾的歷史」的論著，但大體而言，其研析所趣，與考據學派的治史路向仍有相當一段差距的。

總結來說，在吳晗展開史學路程的起點上，曾得到胡適的助益與指導，兩人的關係也很深厚。但是，吳晗探討歷史的取向卻自有蹊路，治史的意趣趨向更是別開新面。日後的《朱元璋傳》這部作品，就具體反映吳晗與胡適治學的差異。

情斷恩猶在

由於第二次中日戰爭的爆發，外在環境的變化，自一九四○年代中期起，吳晗不再對政治領域裏足不前。他開始熱衷參與政治活動，並找機會閱讀馬克思主義的作品，思想竟

開始有所轉變。最後，他的政治抉擇竟逐漸倒向支持中共，他的世界觀也轉向馬克思主義的軌跡發展。當時的胡適，正風塵僕僕地在太平洋彼岸為中美關係而奔走，沒有資料可以告訴我們，胡適是否知道吳晗的思想經歷了這樣的變化。不過，一九四五年吳晗從雲南復原回北平之後，在知識界各式反對國民黨政府的政治活動裡，始終扮演領導者之一的角色；同樣回到中國就任北大校長的胡適，應當不會不知道。

本來對胡適還有感情，「還有幻想」的吳晗，曾經打算「爭取」胡適。沒想到，吳晗寫信給他，胡適不理會，去北大找他，見面才說了兩句話，胡適就走開了。後來吳晗還聽說胡適對人大發評論，說自己「走錯了路」。顯然地，因著政治因素，師生關係就此斷絕。

總觀言之，在吳晗學術生命的開端，胡適確有引路之功與助益之力。但是，在亟待深耕易耨的園地裡，吳晗披荊斬棘，逐漸走出自己的路，他生產的學術果實，更充分展現自己的治學旨趣與取向，實與領路人異途別趨。而後，外在環境的變化，竟是導引吳晗思想轉變的契機，他終至走向成為願以「無產階級歷史工作者」自

1939年，吳晗、袁震夫婦在昆明的結婚照。

期的路子上去。不過，已然躋身於中共既成體制內的吳晗，面對「批胡」浪潮而沉默不語，可能正是因為這段深厚的師生情誼恩緣，還鐫刻在他的記憶深處罷。

胡適和吳晗兩人不同的政治選擇，最後也導致雙方的生命旅程有不同的終結方式。一九六二年，胡適以中央研究院院長之尊，在他的出生地臺灣遽歸道山，舉國同悼。吳晗則在一九五七年時加入中共，政治地位亦形提昇，然當「文命」浪潮初起，對他的批判就如排山倒海之勢洶湧而來：他的作品被定位為「反黨反社會主義」、「惡毒攻擊毛澤東思想」的大毒草，終至家破人亡。

不過，這段師生姻緣的故事，卻不是任何政治力量能從歷史中剔除抹殺的。

原題〈胡適與吳晗〉，原刊：《歷史月刊》，第九二期（臺北：一九九五年九月）；有改寫。

12 胡適與林損：怎樣才是合格的大學教授？

胡適對二十世紀上半葉的中國影響深遠。然而，胡適身為「一代宗師」的打造搏成，本非朝夕而成，實是具體文化／社會背景的產物（沈松僑，〈一代宗師的塑造──胡適與民初的文化、社會〉）。況且，「譽滿天下，謗亦隨之」。胡適的言行舉止，眾目所集，即如唐德剛的有趣比喻：胡適的一生，「簡直就是玻璃缸裡的一條金魚；它搖頭擺尾、浮沈上下、一言一行⋯⋯在在都被千萬隻眼睛注視著⋯⋯」（唐德剛，〈寫在書前的譯後感〉，《胡適口述自傳》）。動見觀瞻，譽毀並存。即如一九二七年六月，胡適獲選為中華教育文化基金董事會董事；一九三一年起，他假中基會的資源來協助北京大學（以下簡稱北大）「復興」，竟引發諸般風雨；特別是胡適自己爾後也「下海」，親身致力於北大的改革，下逮一九三四年，終因北大國文系教授林損（公鐸、公漬）「請辭」，更讓他集謗匯譏。

一九三○年七月二日，中基會第六次年會決議設立「編譯委員會」，胡適擔任委員長；是年十一月廿八日，胡適全家自上海遷回北平。就在同一時間，蔣夢麟被任命為北京大學校長，同年十二月十九日離開南京前往北京任職，兩位老友重聚北京。歷經多重政治風波，經費尤為不足的北大，如何讓它「重興」，想來正是他們見面時的共同話題。經胡

適牽線，假中基會之力彼此合作，夢想成真的可能性逐漸浮上檯面。就在一九三一年四月

廿四日，中基會舉行第三十六次執行財政委員會聯席會議，審查通過中基會與北大雙方會

擬辦法草案，成立顧問委員會，計畫遂正式啟動（《胡適之先生年譜長編初稿》，冊三，頁

九七一至九七二）。

北大的「復興」，不僅有賴外來資助支持，內部人事改革、取新汰陳，也是必要之

舉。就文史領域來說，一代學術思想鉅子章太炎的學生（俗稱「章門弟子」），自從號稱章

門「西王」的朱希祖於一九一三年開始任教北大以來，陸續加入北大的師資隊伍（程俐

奇，〈朦朧的新舊易位：民國初年太炎弟子入職北大與「舊派」之動向——以朱希祖為中心〉），諸

如在「章門弟子」因為年長而被視為老大哥的馬裕藻（幼漁），也自一九一三年起任教北

大國文系，一九二〇年起更擔任系主任，長達十四年之久（桑兵，〈馬裕藻與一九三四年北大

國文系教授解聘風波〉，頁三三），各有影響。當時朱希祖已經離開，馬裕藻不僅是國文系

主任，在校務層級則仍為北大早已設置的評議會評議員。當蔣夢麟計畫要配合他自己在擔

任教育部長時期完成的大學行政改革，引入北大，正式實行《大學組織法》及《大學規

程》時，校內開會的前一夜，蔣夢麟還都得「請評議員吃飯」，事先溝通。席間馬裕藻

「說話最多」，質問蔣夢麟「為什麼理由要變制」，蔣答曰「《大學組織法》是我做部長

時起草提出的。我現在做了校長，不能不行我自己提出的法令」。與會者又「談起評議會

已通過的議案應如何處置」，舉的例子正是北大既有教授須經「關切」的「辭退教授須經評議會通過」一條。蔣夢麟以「凡是和《大學組織法》等法規不抵觸的議案，自然都有效」一語答之。結果第二天一早正式開會，馬裕藻居然缺席未到，還私下致函蔣夢麟表示，「保存舊法」、「更應注意」（胡適，「一九三一年三月廿五、廿六日日記」）。馬裕藻的「動作」，顯然是無言抗議的姿態表示。如何與那些「舊人」周旋，蔣夢麟備感為難。

引入新生力量，又是另一回事。胡適扮演了吃重的關鍵角色，努力為北大招募生力軍，他南下參與中基會會議，北返道間，於一九三一年一月廿七日特意繞道青島，與青島大學校長楊振聲談話，約他回北大；楊另約同在青島的聞一多、梁實秋同去，畢竟他們身處其間，「多感寂寞，無事可消遣，便多喝酒」（胡適，「一九三一年一月廿七日日記」），其志難伸。此外，胡適還分別約請李四光、丁西林、徐志摩等到北大教書。不過他的約請之議，未必皆可心想事成；如他建議李四光擔任理學院長，李四光就表示「教書甚願，院長無緣」（胡適，「一九三一年一月卅日、二月十三日記」），一口拒絕。蔣夢麟則希望胡適主持北大文學院政，他與法學院長周炳琳都特予「苦勸」，胡適卻不答應（胡適，「一九三一年九月十四日日記」）；直到稍後期望楊振聲接任此職的構想落空，胡適才在一九三二年二月十五日「走馬上任」，「到北大文學院去接收院長辦公室」（林齊模、顧建娣，〈胡適出任北京大學文學院院長的經過〉）。

胡適擔任北大文學院長，同樣羈於舊絆，一時之間發動興革，難可「大刀闊斧」。初始，他計畫改組國文系的課程，擬刪汰若干教授與講師，仍然必須與國文系主任馬裕藻商議。胡適以預算為由，想要將原來一百多鐘點之課時縮減至「六十點左右」，並認為文學史科目應該分為數期，「隔年講授二三段」，「詞、曲等皆入各段」，而如「鮑參軍詩」等等「太專門之科目」應予刪除，故擬刪汰若干教授與講師。馬裕藻回應曰，國文系預算已「勇於削減」，如課時縮減至「六十小時似嫌過苛」，「八十小時或可為一折衷數也」；至於「鮑參軍詩」之類科目，本為「漢魏六朝詩之一部，逐年更換，並非以一種為限」，且國文系教授員額規定七人，「目下並未踰額」（胡適，〈致馬裕藻（一九三三年四月十三日）〉、馬裕藻，〈致胡適（一九三三年四月廿六日）〉）。一言蔽之，馬裕藻逐一駁回胡適的構想。及至一九三四年，蔣夢麟事先告知國文系教授林損，決定要解聘他，又要胡適取馬裕藻而代之，兼任國文系主任。凡此諸端，當事者都不服氣：林在校內牆上貼出揭帖「自言已停職」，馬則「甚憤憤也」（〈劉半農日記（一九三四年一月至六月）〉，頁三三、三四）。風波既起，爭議遂生。

首先，此等消息迅即見諸報端，形成話題。《申報》率先報導此事，並訪問林損意見，林表示自己辭職，是由於與胡適的學說觀點不同：

因學說上意見，與適之（文學院院長胡適）不同，並非政見之差異。本人係教授，教授教書，各有各之學說，合則留，不合則去。其實本人與適之非同道久矣，此次辭職，完全為鬧脾氣……

即將鞠躬下台的系主任馬裕藻接見記者時，表明這場「糾紛」，既是「思想問題」，蓋以「研究學問，應新舊思想並用」方面，林損與胡適兩者「意見不合」；也是「主張問題」，在於推動改革確有「急進緩進主張之不同」（《北京大學史料第二卷：一九一二～一九三七》，冊一，頁四八〇至四八一、冊二，頁一七一三）。只是，對於馬裕藻之談話，與胡適同一陣營者不以為然。正如傅斯年之批評，馬裕藻說辭的用心在於「祖護」林損；馬的「新舊不同之論」更是「欺人」之言，因為只要追問他們對「舊有何貢獻」，即可知這都只是「小人戀棧之惡計，下流撒謊恥態耳」。在他看來，馬裕藻實為「罪魁」，他是「數年來國文系之不進步，及為北大進步之障礙者」，「若不一齊掃除，後來必為患害」（《傅斯年全集》，卷七，頁一二九、一三〇）。好似「義憤填膺」之情，躍然紙上。

胡適要裁汰林損，如果出以小人之心，自然可以解釋這是胡適「挾仇」之舉，將平素與他不是同一思想立場的林損「掃地出門」。畢竟就學說觀點言，林損與胡適之間，確實道分南北。如林損於一九一三年創辦以自己的名字為刊名，只刊登自己的文章，不載任何

他人文稿的雜誌：《林損》；他在這份刊物上稱譽「孔子者，古之大聖人也」，所以民國既立，「黜孔廢祀」之聲既起，讓他大有「射逆吾肝腸，震蕩吾魂魄」之感。相對地，胡適向來主張「諸子平等」；直至晚年，他還拒絕教育部長梅貽琦擔任「孔孟學會」發起人的邀請，理由是他主張「思想自由，思想平等」，「希望打破任何一個學派獨尊的傳統」的邀請，理由是他主張「思想自由，思想平等」，「希望打破任何一個學派獨尊的傳統」

（〈胡適致梅貽琦（一九六〇年一月廿九日／鈔件）〉）。兩相對比，林損和胡適的認知差距，遙如參商。

然而，更重要的是，從大學教授應該如何承擔教育者與知識生產者的認識而論，胡適和林損之間，其實異途別趨；在胡適看來，後者根本不足勝任。

就具體教學規劃言之，在胡適的構想裡，計畫邀請朱光潛與梁實秋等人來北大任教，目標在盼望「一班兼通中西文學的人能在北大養成一個健全的文學中心」，所以也希望他們「都要在中國文學系擔任一點功課」，使他們做為生力軍，「為中國計劃文學的改進」

（胡適，〈致梁實秋（一九三四年四月廿六日）〉）。記者報導北大國文系改革後課程之計畫，內容約為：

（一）注重新舊文學，文藝理論，文藝思潮，以及世界民眾文學之介紹，（二）文學院一二年課程打通，注重者共三個目的：（甲）凡文學院求知工具，均須特別提倡，

（乙）使文學院一二年級學生，均得到世界近代一般文化之薰陶，以便明瞭中外文化歷史變遷，及其相互之關係，（丙）並使各系主科，得有研究方法，擇一重要問題研究，以便得有相當途徑。

記者又報導，北大國文系學生拜見胡適，詢問他擔任系主任後的改革構想，則分為三項原則：

（一）注重學生技術。吾人以為學生研究學術，如國文系之文籍、校訂、語言、文字等學科，無論任何一種，均應注意技術上之研究，始有充分之進展。（二）歷史之系統。現在國文系定有唐宋詩、元朝文等課程，吾人不應僅就一二人加以研究，有應研究其歷史之變遷。（三）增加比較參考材料。研究學術，須與他科為比較之研究，如研究外國文者，須與中國文互相比較參考，始能獲得新的結果云云（《北京大學史料第二卷：一九一二～一九三七》，冊二，頁一七一三至一七一五）。

胡適早在一九二三年發表的〈《國學季刊》發刊宣言〉裡主張，應該「用歷史的眼光來擴大國學研究的範圍」、「用系統的整理來部勒國學研究的資料」與「用比較的研究來幫助

國學的材料的整理與解釋」；他這時推動北大國文系改革的言說，其實是舊調重彈。

那麼，林損開講上庠是否稱職，確實可議。就如一九三〇年代就讀北大的張中行，親歷此事，目睹其境，就指稱胡適「兼任中國語言文學系主任，立意整頓的時候，系的多年教授林公鐸解聘了」，因為林「反白話，反對新式標點」，與胡適主張背道而馳，藉此「公報私仇」（張中行，《負暄瑣話》，頁三四）。可是，親見林損以揭帖「自言已停職」的劉半農（復），得悉其事，固然以為林是自己在北大「最老同事之一」，所以對他「如此去職，心實不安」，還是認為這是林損難勝其任「咎由自取」的結果：

……公鐸恃才傲物，十數年來不求長進，專以發瘋罵世為業，上堂教書，直是信口胡說（《劉半農日記（一九三四年一月至六月）》，頁三三）……。

親炙林損的張中行，也說林損「照例是喝完半瓶葡萄酒，紅著面孔走上講台」（《負暄瑣話》，頁八六）。發瘋罵世，喝完酒就上講堂教書的林損，是否真可稱職，不無疑問。

再就大學做為知識研究與傳播的場域來說，林損同樣有愧其職。即如張中行回憶，林損以《唐詩》為題開課，內容卻是陶淵明；上課則「常常是發牢騷，說題外話。譬如講詩，一學期不見得能講幾首；就是幾首，有時也喜歡隨口亂說，以表示與眾不同」（《負

暄琑話》，頁九〇）。觀察林損於一九三二與一九三三年度在北大國文系開講的課程主旨

（《國立北京大學中國文學系課程指導書（民國二十一年九月訂）》、《國立北京大學中國文學系課程

指導書（民國二十二年九月訂）》），仍類文人雅士之所為。如其開授「文學組」的《先秦

文》，課程內容說明為：

周衰諸子爭鳴，文質粲然。史遷所述，賈董所記，大小戴之所群摭，亦並有可觀采

者。含英咀華，是則選家所宜知也。

開授《釋典文學》課程內容說明是：

以翻譯名義集為主，旁采眾說，哀以己意。

開授《唐宋詩（李義山詩）》的課程內容說明為：

唐詩宗杜，世無異詞，而學步不易，苟能取徑義山，循序漸進，鈍者可以優遊格律之

間；慧者適足超級跡象之外；斯王荊公所以言學杜必自玉溪始也。馮浩屈復之注，各

有指歸，足備省覽。近人張爾田之《玉溪生年譜會箋》，亦足資為論世知人之助。

林損考察學生學習情況的命題，則既包括「釋通」、「原道」等頗似策論的題目；〈晚周諸子試題〉對於近人論列學術派別之取逕，則出以「非誣則愚」的預設，要求學生開展申論：

書稱知人則哲，惟帝其難之。故子夏方人，子曰：「賜也賢乎哉，夫我則不暇。」蓋非徒不暇，亦不敢也。竊以孔子之聖，而於老子有猶龍之喻；以顏淵之具體而微，而於孔子有仰高鑽堅之嘆。彼唯知之愈深，故景仰讚嘆之忱愈切，而不敢以輕心論列其學術也亦愈甚。今之士大夫以下愚之質，居百世之下，未習其人，未知其世，持淺識以測精微，執淺偏以窮意旨，既不能得其真，尤不足充其量。而纂訂學史，類別支分，某為某派，某非某派，自以補苴罅漏，張皇幽渺，抉擇之功，並世無匹。然自君子觀之，殆非誣則愚耳。夫古人死矣，古人之骨朽矣，揚之則在九天之上，抑之則在九淵之下。是果賢乎？果不賢乎？仁者見之謂之仁，智者見之謂之智，是果仁乎不仁乎？果智乎不智乎？且彼之所沾沾以自詡者新說也，侈陳新說而必取陳死人之言以附益之，將為之子孫耶？抑為之奴僕耶？或欲溫故以知新耶？或曰新又新之道固

如斯耶？或所謂貌為新而沉溺於舊者乎？或不能知新亦不能知舊也？在「豐」之「六二」曰：「豐其蔀，日中見斗，往得疑疾，有孚發若，吉。」學術之豐蔀，不能無疑疾久矣，盍發爾志，庶共有孚（《林損集》，冊上，頁三三五至三三六）。

對比於胡適任教北大要求學生提出的論文題目，始終不乏指示文獻憑據，具體導引學生在求學致知之途上如何問覓路關蹊。如胡適在一九二四年哲學史課程要求學生提出的論文題目，就是如此。如「中古」部分，略舉幾例：

……

（5）桓譚在當時也算一個思想家，他的《新論》雖不傳了，試就嚴可均所輯的材料政治思想（參用《後漢書》本傳）。

（6）試論王符《潛夫論》的價值。（汪繼培《潛夫論箋》可用。）

（7）試用嚴可均所輯仲長統的佚文（《全後漢文》卷八十七至八十九），略述他的政治思想（參用《後漢書》本傳）。

（8）崔實政論，仲長統曾說「凡為人主，宜寫一通，置之坐側」。此書久已佚，試取嚴可均所輯（《全後漢文》卷四十六），能整理成一家的政論嗎？

「近世哲學」則可舉以下幾例：

（1）試用《臨川全集》（包括詩集），述王安石的思想（參用《宋史》本傳）。

……

（8）試述永嘉學派（薛季宣《浪語集》，陳傳良《止齋集》，葉適《水心集》及《習學記言》）。

……

（9）朱熹的哲學重在致知窮理，從博學審問以至力行，從多學而識之以求一貫。那麼，他應該和永康永嘉的學派很接近了。何以他一面反對陸學，一面又反對浙學呢？（用《朱子文集》及《語類》百二二至百二三，先看《朱子年譜》卷三）。

……

（12）試述元祐黨禁及慶元黨禁的始末，並考道學所以遭忌的原因（用《知不足齋叢書》中《道命論》、《慶元黨禁》，陳心源《元祐黨人傳》等書）。

（13）陸學的大師楊簡最重要。試述他的哲學（《宋元學案》七十四、《慈湖遺書》）。

……

（19）述復社。（《復社紀略》國學保存會本，——吳偉業《復社紀事》、《梅村藏稿》二十四：杜登賽《社事始末》，藝海珠崖革集本）。

胡適在一九三一年出的〈中古思想史試題〉，出了七道題目要求學生：「任擇一題，作論文一篇」，也聲明，因為上課的「人數太多，論文請以三千字為限」，略舉其中之例：

……

（三）試述西漢儒生所建立的天人感應的宗教的根本思想。

參考《漢書》：《董仲舒傳》、《五行志》上；及《漢書》卷七五全卷。參看《漢書》八四記翟方進之死。

（四）《漢書》的《貨殖傳》全採《史記》的《貨殖傳》的材料，而評論完全不同。司馬遷很替商人辯護，而班固大攻擊商人階級。司馬遷主張放任，而班固主張法度制裁。試比較這兩傳，做一個簡明的研究。

參考《經濟學季刊》二卷一期，胡適《司馬遷辯護資本主義》。

（五）試述王充的思想及方法。

參考《論衡》：《變動》、《感應》、《治期》、《變虛》、《異虛》、《譴

告》、《物勢》、《自然》、《雷虛》、《論死》、《自紀》、《佚文》、《對作》等篇。

（六）試用六祖《壇經》作底本，參考神會的《遺集》，述南方頓宗一派的根本思想。

參考書：《壇經》、《神會和尚遺集》。參看胡適《壇經考》之一（武漢大學《文哲季刊》第一期）。

......

胡適之所為，既指示原始文獻出處，也提供自己的研究心得讓學生參考，與現代學術實踐的規矩差距不大。而林損的命題，只要求學生「盍發爾志」，自由發揮。比對之下，胡適和林損對於讓學生怎樣進入現代學術／知識生產實踐的道衢，相去不可以道里計。

不能否認，受業於林損的學子，確是師誼眷眷。當他宣布辭職後，頗有學生為之說情。首先即有國文系學生十人赴其宅「要求打銷辭意」，林則答以此事「義無反顧」，學生「諸君誠意，只能心領」。北大國文系學生代表爾後直接拜見蔣夢麟，要求挽留林損，都未獲同意；後來林損離開北大已成定局，學生則舉行歡送會，「置酒餞行」，另有「北大教授馬裕藻、陸宗達作陪」（《北京大學史料第二卷：一九一二～一九三七》，冊一，頁

四三五、冊二，四八○至四八一、一七一三至一七一五）。當可想見，林損在課堂之間與學生彼此互動，確有情誼，在北大國文系做為教育體制的歷史過程裡，他自讓其門下莘莘學子留下難可抹滅的記憶。

在大學上庠裡解惑啟蒙的教授，如果像林損那樣，醉酒登台講課，也未必可以指示學生窺探學術殿堂的奧妙；課程內容與授業風格，與大學做為現代學術／知識生產體制的場域，絕不相容。那麼，即便林損與門下學子確嘗鏤刻師生情誼，他如何可能栽植新生世代，充分的訓練青年學子？就創造學術／知識進步的可能性言之，林損難可勝任；其之去職，理有應然。

胡適為追尋「科學」之夢，實現「學術獨立」，畢生努力；來臺之後，依復鞠躬盡瘁（楊翠華，〈胡適對臺灣科學發展的推動：「學術獨立」夢想的延續〉）。北大得到中基會支持開展改革，得以「復興」，可謂是胡適理念之初步充分實現。經此歷程，胡適躍居「一代宗師」，勢所必至。然而，胡適的作為，不是在一片真空環境裡開展的。北大早在一九二○年就被批判為「學閥製造場」（王無為，〈為北大「學閥事」與成舍我書〉）；胡適的老朋友胡先驌則點名批判胡適是「學閥」的罪魁禍首：「吾國學閥之興，始於胡適之新文化運動」（《胡先驌先生年譜長編》，頁一一六）。胡適自己則不以為忤，因為他對於大學的希望「仍是提高」，要在學術上真有成績，所以「應該努力做學閥」（胡適，「一九二一年十月

十一日日記」）。林損的離職，無疑為指控胡適是「學閥」再加一條證據。同樣離開北大

移席南京中央大學任教的朱希祖，應酬席上遇見南來在同校開講的林損，就對北大人事

「物換星移幾度秋」，深致不滿，矛頭對準的正是胡適：

　　……至秦淮邀笛步六華居謬讚虞謬，同席有林公濱損，為北京大學舊同事。憶民國

　　六年夏秋之際蔡子民長校，余等在教員休息室戲談，謂余與陳獨秀為老兔，胡適之、

　　劉叔雅、林公濱、劉半農為小兔，蓋余與獨秀皆大胡等十二歲，均卯年生也。今獨秀

　　左傾下獄，半農新逝，叔雅出至清華，余出至中山及中央大學，公濱又新被排斥至中

　　央大學，獨適之則握北京大學文科全權矣。故人星散，故與公濱遇，不無感慨之

　　（朱希祖，「一九三四年十月十一日日記」）。

　林損離開北大，讓胡適得承受的評譏誣蠛，又添一樁。

　胡適曾經引徵易卜生，期望「社會上生出無數永不知足，永不滿意，敢說老實話攻擊

社會腐敗情形的『國民公敵』」。可是，不滿意於社會的現狀，要想維新，要想革命的

「理想家」卻難見容於世眾，成為眾矢之的，飽受摧折（胡適，〈易卜生主義〉）。胡適發

動中基會協助北大進行改革，開展具體建制的興革與人事的擇汰，即使沒有遭受「國民公

敵」的命運；對他一切作為的謗語流言，「明槍暗箭」，似無已時。

胡適始終堅守「功不唐捐」的信念：只要秉持原始心懷意念，奮力而行，在看不見想不到的時候，一切作為終究有所收獲（胡適，〈贈與今年的大學畢業生〉）。對他的譏謗蜚語，未必皆成雲煙；只是，歷史已經證明了胡適與林損之間，那一位才是真正合格的大學教授。

13 「戰友」：傅斯年與吳晗的學術交誼

胡適的〈說儒〉（一九三四年五月十九日脫稿），是他重要的研究成果之一。在這篇文章的寫作過程裡，做為學生的傅斯年，嘗與胡適屢屢交流對於中國古代史的看法（王汎森，〈傅斯年對胡適文史觀點的影響〉），可以說，傅斯年是胡適完成這篇大文章的「烟士披里純」（inspiration）。然而，就像胡適受益於傅斯年一般，傅斯年自己的學術事業，也有得到後生晚輩襄助以成的地方。以傅斯年一度耕耘過的明史領域而言，以研治這段歷史而聞名於世的吳晗，就給予他相當的助力；相對地，吳晗學術事業的發展，與傅斯年也有密切的關係。可以說，在學術的領域裡，傅斯年和吳晗曾經是志同道合的「戰友」。回顧傅、吳這段的交誼故實，足可展現中國現代知識分子社群往來相涉的獨特面向。

吳晗學術事業的開展，首先完全得力於胡適的提攜支持。從一九三一年九月起，吳晗踏進「水木清華、軟紅不起」的清華校園，就此走上一條新路，並被編織進以胡適為核心而結合起來的學術人際網絡裡。當時傅斯年亦身處北京，和胡適往來密切。這樣看來，傅、吳的初識，可能也正是在這個時分。

在清華大學開展學術道路之初，吳晗便在胡適的引導與助益下，擇定明史為專業研究

領域，他涉讀明代史籍的心得，亦屢屢向胡適愷愷論之。當吳晗深入歷史（特別是明史）研究領域後，很快就嶄露頭角，深受學界矚目，例如他的〈《金瓶梅》的著作時代及其社會背景〉，就頗受胡適的讚辭。在胡適的提攜期許之下，吳晗好似明史研究領域的一顆新星，緩緩而升。

當時傅斯年主持史語所，於招募學術新血時專取「拔尖主義」，「凡北大歷史系畢業成績較優者」，傅斯年「必網羅以去」；不是北大出身的吳晗，則也是他「拔尖」的對象。當吳晗在一九三四年夏從清華畢業戴上方帽子的時候，胡適便在鼓勵學生自身應該格外努力厚植自身「真實的學問與訓練」的文脈裡，舉了傅斯年「拔尖」的例子，說他在暑假前幾個月就和清華大學「搶」一個清華史學系將畢業的高材生。顯然，這位「高材生」正是吳晗。

不過，可能是家庭經濟因素，吳晗未應史語所之聘，而自一九三四年秋天起留在清華史學系任教，開講明史，並協助系主任蔣廷黻指導高年級與研究生有關清代制度及內政問題的研究。從社會脈動的角度言之，吳晗生命道路的變化，具體展現了胡適或是傅斯年這樣的學界領袖，如何藉由他們的學術地位與人脈資源拔擢學術後進，灌注學術新血，搭建起社會流動的渠道，具體而微地改變許多邊緣知識分子的生命道路，使他們有向上躍升的可能。

從一九三四年開始，吳晗的生命開展新局，從學生而躍登上庠講壇。與此同時，他的史學實踐天地，也是鴻圖大展：他個人持續向明史研究領域奮力以進，在寬廣的史學園地裡，更有志同道合的戰友並肩同行，身為史界前輩的傅斯年，也位居其列。

傅斯年對明代史事始終興趣濃厚，下過不少功夫。史語所整理《明清檔案》及校刊《明實錄》的初期擘劃工作上，傅斯年用力尤多；一九三三年李晉華進入史語所任一組助理員，以治明史為專業，便由傅斯年指導。一九三九年夏天，傅斯年亦擬與鄭天挺合編《明書三十志》，卻未可竣事。可以說，傅斯年和吳晗之間，在「和尚王朝」明史研究的這方天地裡，有共同的語言。

吳晗與傅斯年在明史領域裡的交流，首先主要呈現在關於明成祖生母問題的爭論，復為關於朱元璋生命史的書寫。雙方之間，各皆以閱覽史籍所得、涉想所及，彼此傾囊而告、往來切磋，誠可謂史林佳話。

在現代明史研究領域裡，關於明成祖的親生母親究竟是誰這個問題，應是傅斯年首發其覆。傅斯年於一九三一年在《史語所集刊》發表〈明成祖生母記疑〉，此後竟點起陣陣烽火。當傅斯年還只是北大學生時便已執教北大、還當過歷史系主任的老牌史學家朱希祖，對於傅的意見不以為然，著文反駁，筆仗遂起。其實，傅斯年關於這一問題的討論不僅是追求歷史真相，更可以說具體展現了他如何鑑別各式各樣史料的操作型觀念。傅斯年

對勘覈校明世以降記載這個問題的各種官私資料，進而提出不可將史料「一概而論」的意見，認為「後之學者馳騁于官私記載之中，即求斷於諱誣二者之間」。因為，「私書不盡失之誣，官書不盡免于諱」，以官方文書和私家記載對勘，或可有求得歷史真相的可能。

傅斯年看待處理史料的觀念，也是吳晗同意並予力行的。吳晗處理明成祖生母是誰的問題，同樣相互對比各種官私史料的記載，論證史事，實和傅斯年的治史風格同拍互應。

吳晗為了要論證明成祖的生母實非明太祖朱元璋的元配馬皇后，他的取徑便是論證「馬后無子」，他說《明史・本紀》係本乎已被竄改的《太祖實錄》，「不值吾人信任」，即取用了俞本《皇明記事錄》、《明史・常遇春傳》、《明史・康茂才傳》、宋濂《宋文憲公全集》等等排比考斷，論證指出馬皇后在「乙未九月乙亥」即朱元璋長子朱標誕生時，人根本不在太平，所以她不曾為朱元璋生過兒子。

吳晗的論文，等於象徵了他也捲入這場論戰；與同在史語所工作並也對此題撰稿立說的李晉華一樣，他們都站在傅斯年這一邊，三人遂同成朱希祖批判的對象。因是，為了回應朱希祖的大批判，吳晗致函傅斯年，提供了自己儲備的「均未經人道」的「史料彈藥」，並提醒可以搜索史料的方向，「或可就地志等書別得一解決之途徑也」：

自舊筆記中錄出關於碩妃之記載一條，內《養和軒隨筆》及《夫陽隨筆》所載二事，

均未經人道，甚可注意。大報恩寺及塔似在南京（因陳氏為江寧人），或可就地志等書別得一解決之途徑也。二說雖小異，然均言碩妃死於非命，史雖言高后若干仁慈之故事，然妒忌或亦不免。在未得更強之確証前，此二說誠亦足廣異聞，錄上以備采用。

經此一「助」，傅斯年顯然提起了想要「回敬」朱希祖的勁頭，意欲繼續動筆，吳晗就致函傅斯年，表示有意對傅的文章「先睹為快」，他本人也願意「參戰」，打算「草數千言，藉以就教於朱君也」。目前皆未得見傅斯年與吳晗此後繼續與朱希祖論戰之公開文字，卻可想見雙方就這一問題上聲同氣求的學術情誼。亦且，兩人的治史風格更頗有同調：在研史求實，解決歷史問題的具體過程裡，他們都努力於廣涉文籍，不分官史私著，無論筆記小說或是地志，盡可能搜羅殆盡；對於這些材料，他們也都放在同等的地位上，同觀共察，審慎地互校相覈，以求史實。共同的學術興趣與研究取向，顯然是傅斯年與吳晗結緣締交的重要因素。

一九三七年，吳晗遠去雲南大學任教。未幾，第二次中日戰爭爆發，傅斯年被迫轉徙西南，兩人竟得重逢於昆明，論史言學，依舊興味盎然。當時正是日軍瘋狂轟炸中國「大後方」的時候，在日軍空襲威脅之下，人民的日常生活受到嚴重影響，「跑警報」、「躲

警報」猶如家常便飯，吳晗與傅斯年當然也難逃此「劫」。只是，他倆一起躲避警報的時候，彼此之間依然不忘記談學問，談話的重點之一還是明史事。兩人在空襲無止時分的交流所得，竟更誘發吳晗追索大明帝國與明教因緣的念頭，撰成〈明教與大明帝國〉，討論明朝建立與明教的關係。雙方談話的範圍廣泛之至，也包括了「靖難」的問題，讓吳晗在戰火無常之際，還有意地翻查相關史料，而後始寫信給傅斯年，報告檢索史料之所得，以為口說之佐證。炸彈無情，偏偏在這樣的歲月裡，兩人尚且論史而不輟，實可想見雙方的相契之深。

傅斯年固然對明史興趣濃厚，卻沒有太多的具體業績，如他曾經打算以明太祖朱元璋為題寫一傳記，卻未能成功。反而是吳晗綜合自己研究明史的心得，完成了眾所推譽的傳世之作：《朱元璋傳》（前身為《明太祖》或名《由僧缽到皇權》，一九四四年出版）。不過，推本溯源，吳晗書寫這部書的過程裡，不乏傅斯年的點撥。

吳晗會願意動筆撰寫朱元璋的傳記，純以經濟因素，「著書都為稻粱謀」。當他於一九四二年底受邀撰寫一部《明太祖傳》後，即向傅斯年侃侃而談對朱元璋這個人的看法：

打算用斯出來轍的《維多利亞女王傳》的寫法，當作一個「人」去寫，——我始終覺得這人晚年害『老人狂』，這一病症遺傳給成祖、世宗和思宗。其他各帝多少也有這

遺傳，不過不大顯明。次之，他和周顛和其他和尚鬼混，不但他自己曾經是和尚，和他的岳父這一系統作巫師的怕也有關係，至於他自己的祖先更不用說。

他並擬就了一份寫作大綱請傅斯年指教，並要求傅斯年幫忙找一些寫作時必須參考的史料。目前還不知道傅斯年對吳晗的要求，則是盡己之能，竟願意將自己的藏書借給他，充分顯示了熱絡支持之意。吳晗對傅斯年的熱情好意，深表謝忱，既表示暫時不需要借閱傅的個人藏書，也對自己基於經濟理由而動手撰寫這部書「自我解嘲」：

……作此文之唯一目的為吃飯。……寫成後希望不至於不通，使一般人能看，至學術上之意義，則固談不到也。……

傅斯年對《明太祖》這部書有何評價，不得而詳；事實上，它是廣受學界好評的，如史學家顧頡剛在一九四〇年代末期回顧當時中國史學研究的業績，就評譽此書「敘述生動而翔實」，甚表贊賞。那麼，傅斯年對吳晗撰述此書的支持，顯然以這樣的公評形式得到了另一種回報。

在傳斯年的生命史裡，吳晗不是他最重要的朋友，更不能算是他的得意門生。兩人的交往因緣，吳晗得為傅斯年青睞有加，首先建立在學術的基礎之上：雙方對大明帝國之史都有興趣，兩人的治史風格亦堪稱同調，而且也就自身覽閱史籍所得與涉想所及，相互傾囊以告，共享切磋琢磨之樂，情誼深厚。身為前輩的傅斯年，對吳晗這位後起之秀，一直照拂有加；吳晗也從不掩飾自己遭難遇劫的生命處境，往往向傅斯年傾吐心懷，甚至於平添前輩無數麻煩，傅斯年則總是善意以應。

然而，在一九四〇年代國共鬥爭的大場景之下，因為生活處境益形困頓，對現實國民黨政權漸趨不滿等多重因素，大約從一九四三年起，吳晗的政治觀念大有改變，他於是年七月加入中國民主政團同盟，便是重要的標誌。此後，吳晗積極地參與各式各樣把抗爭矛頭對準國民黨政權的政治活動，也屢屢取讀馬克思主義的作品，世界觀逐漸左傾，愈形激進，終而在戰後國、共對立的態勢中，選擇了站在支持共產黨的立場上。

相對地，傅斯年向來反共立場堅定，世所同曉。即令他雖然痛斥國民黨政府在戰爭期間未可力行改革的惡劣結果，但他對國民黨權貴如孔、宋家族的抨擊，也不遺餘力。例如，傅斯年於一九四七年陸續公開發表〈這個樣子的宋子文非走開不可〉等論著，**轟動一**時，世稱「傅大炮」。然而，傅斯年不會因此而改變了他支持國民黨政府、反對中國共產黨的基本立場。自稱「自由主義者」的傅斯年，曾告訴胡適同道中人應當持有的立場是：

一、我們與中共成勢不兩立之
　勢，自玄學至人生觀，自理
　想至現實，無一同者。他們
　得勢，中國必亡於蘇聯。

二、使中共不得勢，只有今政府
　不倒而改進。……

對比於傅斯年，吳晗的立場完全兩
樣。他動輒批判國民黨統治是「從以
黨治國，搞成以特務治國」，控訴國
民黨查禁期刊等行為是「文化殺
戮」，是「一個政權沒落前的喪
鐘」。顯然，兩者立場之相去，不可
以道里計。可以說，在一九四〇年代
末期這段「非楊即墨」的歲月裡，傅
斯年和吳晗彼此之間的政治抉擇既大

《世紀評論》第七期封面（民國三十六年二月十五日），《觀察》第二卷第一期封面（民國三十六年
三月一日）。
民國三十六年二月十五日，傅斯年在《世紀評論》發表〈這個樣子的宋子文非走開不可〉長文，舉國
震動，他指國民政府的行政院長，前有孔祥熙，後有宋子文，是不可救藥的事，他認為當時政府應做
的第一件事是「請走宋子文，並且要澈底肅清孔宋二家侵蝕國家的勢力」。他說「國家吃不消他了，
人民吃不消他了，他真該走了，不走一切垮了」。此文一出，監察院在次日舉行全體監委緊急會議，
立法委員群起質詢，宋子文遂於三月一日辭去行政院長之職。

相逕庭，雙方之間顯然已無可調和了，兩人從此恩斷情絕。一九四九年以後，吳晗棄學從政，擔任北京市副市長的職位，成為廁身「新中國」既成體制的知識分子的一員。遠赴臺灣的傅斯年，則擔任臺灣大學校長，最後以身殉職，竟然「歸骨於田橫之島」。

回顧傅斯年和吳晗的情誼歷史，啟始於學術相知，終結於政治相異。從這則個案觀察可以想見，學術上的共同愛好、相知相惜，固然是形構中國現代知識分子社群的黏合劑，但現實政治抉擇的差異，則分解了讓知識分子社群長久凝聚結合的可能。傅斯年和吳晗的「戰友」情誼，只是學術上的；這等情誼，卻不能轉化為兩人在政治領域裡同樣能夠「相濡以沫」的動力。讓人無所逃於天地之間的政治，總是戕殺知識分子情誼猶如參商的根本力量。新世紀的知識分子，能夠突破超越這樣的困境嗎？歷史將會給出答案。

原題〈「戰友」：傅斯年和吳晗的一段學術交誼〉，收錄於潘光哲，《「天方夜譚」中研院：現代學術社群史話》（臺北：秀威資訊，二〇〇八），頁一五一至一六〇。

14 漂向南方：顧頡剛離開北京

自序甫畢，何去何從

顧頡剛放下了筆，看著攤在自己面前厚厚一疊的稿紙，最後一張紙上的墨跡還沒全乾，他不敢照順序把它放在最下面。他有股想再寫下去的衝動，實在很想繼續提筆，在一旁的妻子殷履安卻已然笑著說：你這篇文字不成為序文了！一篇《古史辨》的〈自序〉，如何海闊天空，說得這樣的遠？

顧頡剛想想也笑了。《古史辨》第一冊早在一九二五年九月就已付印，「萬事皆備，只欠東風」，就只差做為編者自己的一篇序言。為了讓書早日出版，從一九二六年一月十二日起，開始動手寫這篇〈自序〉，前後三個月，不知增補修改了多少次，洋洋灑灑近七萬字，堪稱平生所寫篇幅最長的文章。述說所及，不僅是「古史辨」運動的來龍去脈，連自己的童年往事都坦白地說了出來，連自己青年時分怎麼熱心於社會黨的黨務也寫了進去，實在和《古史辨》扯不上關係。不過，想想自己平常讀書的時候，也最愛看作者帶有傳記性色彩的序、跋，現在好不容易有機會，當然得把自己的心路歷程告訴讀這部書的讀

者才是。只是，顧頡剛反省了一下，覺得近來這種下筆不能自休的「毛病」，還是得改

才好，終於還是抑制住想再寫下去的衝動。

他站起身來，看看四周的藏書，卻又不由自主地嘆了一口氣：什麼時候才有真正的空

閒，好好研究一下這些書呢！又想到最近老是領不到薪水，想再買些書，想同去年調查

妙峰山廟會一樣，再到山海關探尋孟姜女的遺跡都不太可能，心裡更不好受了。又想起前

一些時候，魯迅他們跑到國務院索薪，還鬧了個亂子，心裡越發難過。

經濟困窘如此，偏偏軍閥混戰，似無止時，北京竟為戰場；長日處於恐怖的空氣之

中，上午看飛機投彈，晚上則飽聽砲聲。每天飛機一來的時候，大家只覺得死神就在自己

頭上，老是盤旋不去。自己與家人的生活，已經給飛機、炸彈騷動得幾無安寧，從天而降

的炮彈，落點離自己住處最近者，竟不到百步之遙（《顧頡剛日記》，一九二六年四月三

日）；驚恐之餘，連開闔水缸蓋和門戶的聲音，也變成了彈聲、砲聲的幻覺。生活不安定

如此，如何是好？

就在這樣危險、緊張與困窮兼而有之的氣氛裡，相關的活動都停止了，更沒有人來催稿

子，顧頡剛居然得到難得的空閒，可以從容不迫地為《古史辨》第一冊寫這篇〈自序〉。現

在既已寫畢，看來《古史辨》確實可以出書了。只是，轉念一想，書出來了，會不會累得靠

大夥兒的基金才成立得起來的樸社虧了本？越想越多，顧頡剛開始有些煩悶了。

北京居，大不易

一九二五年四月三十日早上六點，顧頡剛便起床了，為的是準備調查參觀離北京城西北八十里遠的妙峰山廟會的活動情況。八點一刻，約定同行的容肇祖、容庚、孫伏園還有莊嚴都來了，一行人遂一齊出發。事隔多年，容肇祖回憶起這趟旅程，依復記憶如新。容肇祖說，參加這趟調查活動的都是二十、三十歲的小夥子，偏偏就數顧頡剛最是遊興勃勃，走得比誰都快。在進香的隊伍裡，他忽焉在前，忽而在後，忙個不停；一下子抄錄沿途的進香碑記全文，一下子又同進香者談話、照相，進香者沿途叩拜的情態，他也不願輕易放過，為的只是詳細記錄民間風俗信仰（容肇祖，〈回憶顧頡剛先生〉，頁二一）。顧頡剛說自己「素甚害羞」的人，這回會如此活躍，「敢冒眾人之疑詫」，則由於數年中渴望之逼迫也」。當然，顧頡剛也付出了「左足曲筋」的「代價」：夜裡休息的時候，不論用了多少「燒酒」擦腳，始終都好不了。五日二日是調查活動的最後一天，腳疼未癒，「步履極艱難」的顧頡剛，只好坐轎子繼續這趟活動了。

顧頡剛一直對這樣的調查活動充滿興致，他說：

我們一班讀書人和民眾離得太遠了，自以為雅人而鄙薄他們為俗物，自居於貴族而呼

斥他們為賤民。弄得我們所知道的國民的生活只有兩種：一種是做官的，一種是作師的⋯⋯此外滿不知道（至多只有加上兩種為了娛樂而聯帶知道的伶伶和娼妓的生活）。⋯⋯這幾年中，「到民間去」的呼聲很高，⋯⋯然而因為智識階級的自尊自貴的惡習總不易除掉，所以只聽得「到民間去」的呼聲，看不見「到民間去」的事實。

顧頡剛終於獲得了「到民間去」的機會，雖然只有短短的三天，他自然全力以赴。特別是調查同仁之一的孫伏園正擔任《京報》副刊主筆，這次調查的材料結果，不愁沒有發表的園地，顧頡剛更覺得興奮起來了。只是，轉念一想，發表這些調查資料，會不會引起非議：《京報》提倡起迷信來了！顧頡剛又突然感覺有些沮喪。

想要「到民間去」，竟陷於這樣的精神困境，是顧頡剛始料未及的。然而，更讓他難過的，是知識人的經濟困境。這趟妙峰山之旅，調查的費用「僅僅領到五十元」，不禁令他嘆息不已：「堂堂的中華民國，為什麼在學術方面的供應竟缺乏到這樣呢？」不要癡想國家政府會支持這樣的調查活動，顧頡剛自己的生計都大有問題了。

在北京大學工作的顧頡剛，基本上得仰賴薪水過日子。可是，財政困窘的北京政府沒有辦法按時發薪。一九二五年一月的薪水，得拖到六月才領得到第一筆，要到七月才能全

部領齊。幸而顧頡剛在孔德學校兼職之所得，倒還可以按時全部收到，不致完全困窘無門。一九二五年十二月底，因為前妻之父吳壽朋去世，顧頡剛為了喪事「出款浩繁」，已經吃緊，不料到了一月初，不僅北大這個月不能發薪，連孔德學校「亦僅半薪」，讓他大嘆「如何得了」，妻子為此，亦是「肝火甚旺」。一月六日，好不容易請「長官」北大研究所國學門主任沈兼士向學校借了八十八元，「可還許多小債」，然此終非長久之計。妻子因為鬧窮的關係，「不懌之色，萃面盎背」，更讓顧頡剛大為「不歡」（《顧頡剛日記》，一九二六年四月二日）。顧頡剛自己更是「債台高築」，結算一下，「負債幾及二千元」（《顧頡剛日記》，一九二六年五月十六日）。「手頭乾涸已極」，甚至於房租都沒法子付了，「沒有法子」，只好向恩師胡適開口，「承借六十元」。本來，顧頡剛蘇州老家「非無錢」，可是他「以種種牽阻，終不能向家中取錢」，反而得「有賴於師友之濟助，思之悲憤。回家後哭了一場」（《顧頡剛日記》，一九二六年六月六日）。雖然顧頡剛可以賣文救急，卻總覺得自己不該把學問之事當成生計的奴僕，更覺得這樣一來，做學問就不忠實了，不免內疚。生活窘迫既然如此，「北京居，大不易」，這樣的環境，還能待下去嗎？

開書店找出路

這時候在北京大學任職的顧頡剛，同時也邁出了經營與學術文化息息相關的社會事業的腳步。

原先，顧頡剛在一九二二年夏祖母病重時曾回原籍蘇州照料，並且進了上海商務印書館當編輯員。在上海的他，同一起任職於商務印書館的沈雁冰（茅盾）、周予同、鄭振鐸等人交往密切，常常聚在一起討論、閒談、聽留聲機。一九二三年一月初，鄭振鐸在聚會的時候發言道，「我們替商務印書館編教科書和各種刊物，出一本書，他們可以賺幾十萬，我們替資本家賺錢太多了，還不如自己來辦一個書社的好」。眾議皆諾。於是，除了鄭振鐸與顧頡剛之外，聯絡了沈雁冰、周予同、胡愈之、王伯祥、葉聖陶、謝六逸、陳達夫與常燕生，組成書社，約定每個人每月繳十元，十個人共一百元，由顧頡剛存入銀行。周予同提議將這個組織命名為樸社，也得到眾人的同意。樸社的發展很快，接著又有俞平伯、朱自清等人的加入。

顧頡剛十分在乎樸社的前景，與妻子談到它，居然「太快意，精神提上，竟致失眠」（《顧頡剛日記》，一九二三年六月廿四日）。可是，一九二四年上海發生戰事，在滬同仁極需用錢，議決解散樸社；當時人在北京的顧頡剛大怒，卻已「鞭長莫及」。收到上海樸社

同仁寄來的款子之後，他找了老同學蔣仲川等人入社，仍舊約定存下錢來，決意繼續維持下去。一九二五年六月廿八日，顧頡剛當選為樸社的總幹事，肩負起更大的責任。

身為樸社總幹事的身分，激起了顧頡剛更當選為樸社的總幹事，肩負起更大的責任。

馬神廟附近並無書店，樸社如果可以在那裡開家書店，必可獲利。經過他親自視察（《顧頡剛日記》，一九二五年十月八日、十五日）由同仁決議利用共同基金在彼處租房，從此創辦景山書社。顧頡剛耗費了不少精神力氣在景山書社的成立雜事上，既參與招考「學徒」與伙計（《顧頡剛日記》，一九二五年十一月一日、九日），當十一月十五日景山書社開幕，顧頡剛更親自照料店務。只是，那時他還拉不下臉來，「見人頗覺不好意思，想不到我也會做商業的」，對自己的這等行為感到害羞。可是，書社的確賺錢，一九二六年六月的贏餘有九十餘元，「可見營業之有起色，將來可有發展之望也」（《顧頡剛日記》，一九二六年七月六日）。

準備出書，是樸社的另一目標。本來，顧頡剛與錢玄同、胡適等人討論古史的函件文稿，早就得到大家的注意，樸社同仁一直要顧頡剛把這些文章編輯成書出版的，不料，「有一個久居上海的曹聚仁，把它們編了一本《古史討論集》出版了」。大家看到這部《古史討論集》，錯字太多，印刷又粗劣，就開始埋怨顧頡剛：「為什麼你要一再遷延，以致給別人家搶了去」。顧頡剛心下也是挺難過的，因為他一直覺得自己的文字還不成

熟，又苦於雜事過多；想定心研究幾個大題目，作成一篇篇幅較長的文字，把自己胸中積蓄的想法、提出的論題，建立起一個系統，或真能揭露中國過去兩三千年的古代歷史本相。可是，現實的環境卻不給顧頡剛這等機會。他悲哀地寫道：

我的環境太不幫助我了。它只替我開了一個頭，給了我一點鮮味，從此便任我流浪了，飢餓了！

然而，不能否認的是，往經營與學術文化相關的社會事業這條路上走，是顧頡剛自己的決定。由此帶來的各等雜事，引來的各種牽連，其實是自己邁開這一步的必然結果。

株連漸至

飽受生計逼迫滋味的顧頡剛，想要找條出路的時候，也不由自主地捲進了一九二○年代中期的時代浪濤裡。這時，反抗帝國主義的「革命」浪頭，已然拍打到北京。一九二五年「五卅慘案」之後，北大成立了救國團，顧頡剛亦參與其事，並應推為出版部主任，負責編輯《救國特刊》，刊登在《京報》副刊；顧頡剛更寫了不少純粹學術以外的文字，想

要編集成一部通俗的「國恥史」，喚醒民眾。

一九二六年三月十八日，北京鐵獅子胡同國務院前，又聚集了扛著「反帝」旗幟的人群。遺憾的是，這場運動卻以鮮血收場，四十七人不幸罹難，史稱「三一八慘案」。翌日，段祺瑞為臨時執政的中華民國政府，下令逮捕通緝徐謙、李大釗、易培基、李煜瀛、顧孟餘等人。顧頡剛未曾參加這場運動，對於名列「黑名單」的這些人也不是很有好感，因為他們「實在鬧得太利害了」（《顧頡剛日記》，一九二六年三月十九日）。

沒有想到，株連的網羅越來越廣，連沈兼士都聽到自己被通緝的風聲，所以躲到東交民謝法國醫院避難去了（《顧頡剛日記》，一九二六年三月卅日）。未幾，《京報》社長邵飄萍被槍斃，在那裡工作的老友孫伏園則已經南旋。傳聞北京政府「準備通緝之二百零八人，內北大有一百六十人」，朋友也來勸顧頡剛「暫避」風頭；他雖認為自己過去「發表之文字，未嘗及於政治，想不致牽入」（《顧頡剛日記》，一九二六年四月廿六日），心下卻不能說不緊張。北京這個人文薈萃的古都，在當時看來已非可堪久留之地。

終斷戀捨，決議南行

就在幾天之後，顧頡剛到中央公園的長美軒，參加了《語絲》社為林語堂餞行的餐

宴。因為林語堂「以北京站不住，將往就廈門大學文科學長」。席間林語堂即邀請他一起同行去辦研究所。顧頡剛想到自己「窮困至此，實亦不能不去」，卻又覺得自己在北京的「基礎剛布置好，捨去殊戀戀耳」（《顧頡剛日記》，一九二六年五月八日）。

正因為顧頡剛實在留戀北京的生活，所以即便得到了邀請，他還是舉棋不定。好比說，老友郭紹虞招往中州大學任教，被他拒絕了；反而，清華大學方面欲聘為「國文教授，月薪二百元」，即使「清華中空氣甚舊，取其用度較省，可以積錢還債」，就讓他心動不已。沒想到，清華大學評議會沒有通過他的聘任案（《顧頡剛日記》，一九二六年一日、五日），他也只好死心了。

胡適向來關照顧頡剛。五月，胡適訪問英、美回國，顧頡剛去拜見恩師。因為胡適參與英國退還庚子賠款的處理事宜，知悉內幕，他給顧頡剛帶來一則好消息：

……將來可在退還賠款內弄一筆留學費，我們可一同留學。這使我狂喜。我在國內牽掣太多，簡直無法進修。誠能出外數年，專事擴張見聞與吸收知識，當可把我的學問基礎打好（《顧頡剛日記》，一九二六年五月十三日）。

可是，這則讓顧頡剛「狂喜」的美事，不是馬上就能實現的；乾涸已極的他，需要的是及

時雨的滋潤。七月一日，北大「長官」、也獲聘為廈門大學國文系兼國學研究院主任的沈兼士，送來廈門大學的兩紙聘書，「一研究所導師，一百六十元，一大學教授，八十元」，合計起來是兩百四十元的薪水。這是在北京沒有可堪比擬的職事和收入，顧頡剛無奈之下，「只得允之」。

令人告慰的是，想到廈門大學去的，非僅顧頡剛一人而已。像是魏建功同樣因為「經濟困難」的關係，也想去廈門（《顧頡剛日記》，一九二六年七月四日）；當他到沈兼士處商量廈大國文系課程及研究院進行計畫時，同來者更有魯迅、張亮塵（星烺）、陳萬里與丁山（增熙）諸人（《顧頡剛日記》，一九二六年七月廿八日）。可以想見，這趟旅程，他不會孤單南行。

況且，顧頡剛還想像著胡適帶來的好消息。他寫信給胡適說，一旦庚子賠款的事能夠「夢想成真」，這趟廈門之行只去一年就好，「如身體不慣，則半年。明年如庚款方面可以使我得一正當之職業，決計仍回北京」。所以在北京的「書籍什物，一切不動，只算作一旅行而已」（引自：顧潮，《歷劫終教志不恢──我的父親顧頡剛》，頁九九）。此志已決，顧頡剛伸了一下腰，終於準備離開北京，展開到廈門去的旅途。

述說顧頡剛決意南行的故事，正可想見，在時局紊亂的時代裡，一介書生何去何從，難關重重。他或是必須仰仗既有的人際關係網絡，又必須已經在學術文化界裡享有一定的

聲名，才有可能繼續生存下去。倘若不像顧頡剛那樣得以「辨古史」而名聲驟起，又欠缺前此北大師長同學的照應，恐怕連南行的可能性都沒有。廿世紀的中國知識人的人生選項，確實不多。

原題〈顧頡剛離開北京〉，收錄於潘光哲，《「天方夜譚」中研院：現代學術社群史話》（臺北：秀威資訊，二〇〇八），頁一六一至一七一。

15 老虎亦有打盹時：何炳棣的「小辮子」

一九六六年當選為中央研究院院士的何炳棣，雖然不常在中研院工作，但他身為研究院人文社會科學研究中心（簡稱人社中心）通訊研究員，每每在兩年一度召開的院士會議前夕，總會先到人社中心待上一陣子。梁其姿教授是人社中心行政工作的領導，因此和他有比較密切的往還。彼此相交，何炳棣的行止，讓梁其姿教授等同仁在背地裡給他取了一個「老虎」的外號。這固然是對他「具備老虎的戰鬥精神與頑強意志」的讚譽（梁其姿，〈何炳棣先生晚年在「中研院」的日子〉，頁三〇），但其實，何炳棣臧否人物，較諸老虎之兇猛，不遑多讓。如他對另一位考古學名家長期任教於美國哈佛大學的張光直院士，全無好評，說張「舊學根基不足，成見甚深，瑕瑜莫辨」，對哈佛大學的漢學及傳統中史教研之中衰，是要負相當責任的」（《讀史閱世六十年》，頁二九七至二九八）。「老虎院士」之名，不脛而走。

然而，何炳棣絕對不是「書呆子」；他在學界裡的應對進退，自有「本領」。還只是加拿大溫哥華的英屬哥倫比亞大學副教授的他，一九五三年中旬首度拜見已經是美國哈佛大學名牌教授的費正清之際，就「極度誠懇地恭維他是蔣廷黻之後，舉世第二位學者研究

引用《籌辦夷務始末》的」。不料，費正清卻回答他說，因為張德昌比他早半年引用了這部書，所以他只能排到第三位（何炳棣，《讀史閱世六十年》，頁四四五）。

只是，回到歷史的現場，回顧《籌辦夷務始末》的引用史，無論是何炳棣的「恭維」，或是費正清的回顧，費正清和何炳棣的定位，都不是歷史事實。

奉大清帝國咸豐皇帝之「帝命」而開始纂修的《籌辦夷務始末》，基本總匯了帝國對外關係的檔案文獻。一九二九年夏天，北京故宮博物院於景陽宮後殿學詩堂發現道光、咸豐二朝的《籌辦夷務始末》，復由昭仁殿尋得同治朝的《籌辦夷務始末》，後經外交史名家、爾後從政的清華大學教授蔣廷黻建議，於一九三〇年一月影印出版（張志雲、侯彥伯、范毅軍，〈瞭解中西交往的關鍵史料——《籌辦夷務始末》的編纂與流布〉），從此就如蔣廷黻所言，掀起了「中國外交史的學術革命」。

回顧費正清本人的學術生涯，他就讀於哈佛大學大學部最後一學期的時候（一九二九年春），遇到了以研究外交史而著稱的韋布斯特（Charles K. Webster），他在印章社（the Signet Society）的午餐會上向費正清等聽眾宣告了《籌辦夷務始末》的出版及其意義。在韋布斯特的建議下，不懂漢語的費正清，以初生之犢的勇氣做出了研究中國近代外交史的決定，開展了讓他覺得興奮刺激的冒險歷程（exciting enterprise）。不過，費正清首先捧讀的是馬士（Hosea B. Morse）三卷本的《中華帝國的國際關係》（*International Relations*

of the Chinese Empire⋯一九一〇至一九一八年間出版）。一直要到一九三二年，費正清抵達中國「留學」以後，他（透過韋布斯特的介紹）與蔣廷黻接上線，方始看到了這套書；在蔣的指導下，讀之覽之，竟爾在一九三三年發表了第一篇結合使用中英文檔案的學術研究論文"The Legalization of the Opium Trade before the Treaties of 1858"，從此開展了他在（近代）中國研究領域的學術事業。

費正清的學術生命，固然與《籌辦夷務始末》關係密切，但在具體的歷史場景裡，他引用這部書的自我定位，卻是大謬不然。

先就史料整理與發表的面向言之。《籌辦夷務始末》始終是選擇去取的標準範本。當故宮博物院的工作人員從故宮裡發掘出各式各樣的資料，即以《籌辦夷務始末》做為是否應公之於世的權衡標準。故宮博物院文獻館整理軍機處檔案，「時復發現外交史料，有未載入《夷務始末》者」，故假《故宮週刊》之篇幅「陸續發表」；故宮於一九三〇年三月開始出版的《文獻叢編》也聲明曰，凡所刊布之文獻，亦都註明凡可見諸《籌辦夷務始末》皆不著錄。一般史學工作者遇見新的資料時，也會取之相覈，如燕京大學圖書館藏有〈道光年間夷務和約條款奏稿〉，關瑞梧即與《籌辦夷務始末》相比較，即發現有未見諸其書者。

再就《籌辦夷務始末》做為史學研究基本材料的面向言之。目前還不知道張德昌的哪

一篇文章引用了《籌辦夷務始末》；但是，在費正清的論文發表之先，在蔣廷黻以外，已有學者利用這部書撰寫學術論文了。像是陳文進述說總理衙門的成立源由和經費來源，即引用了咸豐與同治朝的《籌辦夷務始末》。就歷史教育的面向來說，如一九三〇年度武漢大學歷史系教授《中國外交史》課程的教師（可能是陳恭祿），就將《籌辦夷務始末》列為參考書。它還可以是史學後進開展史學訓練歷程的對象，如燕京大學歷史系一九三二年的畢業生張漢臣，以〈清代籌辦夷務始末指南（咸豐）〉做為學士論文的題目，應該也對這部書花了一番功夫。

美國史學界很快就揭示了《籌辦夷務始末》出版的消息。中國留學生郭斌佳（Pin Chia Kuo）即在一九三一年的《美國歷史評論》（American Historical Review）撰文簡介，說這份文獻提供了別處不能發現的豐富而寶貴的資料。翌年，任教於美國哥倫比亞大學的畢克（Cyrus H. Peake），同樣在《美國歷史評論》撰文述說一九二〇與一九三〇年代新發現的各種研究中國近代史的新資料，指出如果細心研究《籌辦夷務始末》，必然可以澄清中國國際關係裡許多幽黯難明的階段，也可以促成更為充分與詳盡的著述問世，他並舉蔣廷黻撰述的各篇英文著作為例證。

顯然，在費正清之先，《籌辦夷務始末》已然是（中國）學界廣泛利用的資料；在這波新起的「史學實踐」浪潮裡，「留學」中國的費正清，其實只是盛逢其會的弄潮兒之一

而已（參考：潘光哲，〈中國近代史知識的生產方式：歷史脈絡的若干探索〉）。

何炳棣於一九五四年得到任教於哈佛大學的楊聯陞捎來的好消息，知道自己「拚命」完成的英文巨著《明初以降人口及其相關問題：一三六八至一九五三》已被列為「哈佛燕京專刊」，為自己打進美國「第一流學府」增添無限機會。楊聯陞在這封信裡，復且諄諄勸告何炳棣對於「某位誤釋明代人口數字準確可靠的學人，評語不可太厲害」，因為「老虎亦有打盹時，若自己小辮子被人抓住，亦甚難受也」（何炳棣，《讀史閱世六十年》，頁二八六至二八七）。無論何炳棣是否接受了楊聯陞的勸告，一旦揭示歷史的本來面目，號稱「老虎院士」的他對費正清的「極度誠懇地恭維」，正是被後來者抓住了「小辮子」。

至於費正清，身為一代學界「霸主」，也不是無疵可議。任教哈佛的同事楊聯陞，曾經以「霸」字形容過他，又說過費正清擅於「縱橫捭闔」。和費正清當過同事的余英時則回憶說，當年在以費正清為領導人的哈佛東亞研究中心裡，收發櫃檯上的兩個文件盒上分別寫著「上諭」和「奏章」，凡是由費正清發出去的文件叫「上諭」，收進來的文件則是「奏章」。費正清做為研究中心的「大家長」風範（余英時，〈費正清與中國〉，頁一四二），可見一斑。然而，「一言九鼎」的大家長，不會沒有失察的時候。費正清對中國共產黨的論斷，與他對批判國民黨政權時的義正詞嚴，「簡直判若兩人」（余英時，〈開闢美國研究中國史的新領域：費正清的中國研究〉，頁三七）。

何炳棣和費正清都是第一流的史學家。然而，嚴格地檢證兩人之間的答問，揭示歷史的樣貌，正可證明，不論是「老虎院士」抑或是「霸主」，他們的「夫子自道」，實非準確。「老虎亦有打盹時」。有志研史問學的後來者，豈可不慎。

SCENE 3

賢　師　記　往

1 劉廣京先生學述

史學耆宿，中央研究院院士劉廣京先生，於二○○六年九月廿八日（美國時間）在睡夢裡安詳辭世，享壽八十五歲。消息傳出，史學界同悼共哀。就筆者個人而言，方一九九三年春季就學於臺灣大學歷史系博士班之際，廣京先生恰來臺大擔任客座教授，由當時系主任張秀蓉教授引介，自彼時起，即得到追隨廣京先生讀書的機會，此後研讀史問學，長蒙指點；復得榮寵，由廣京先生擔任個人博士論文口試委員會主席（二○○○年），正我誤闕。驚聞噩耗，實是悲慟無已。哲人已遠，學術遺澤，長存天地。學界的後繼者可以從廣京先生的鴻篇巨帙裡汲取的智慧靈光，必然無窮無盡。筆者不才，無可報效先生者，謹此略述廣京先生的學術業績，以懷一代學人篳路藍縷，發凡起例之功。

治學海外，才氣洋溢

從整體的脈絡來說，近代中國史（特別是十九世紀中國史）領域，是廣京先生獨步史壇的貢獻。從一九四○年代末期起，廣京先生在這個領域裡上下求索將近一甲子，規模宏

大，氣象萬千，史界無有匹敵者。迴源溯流，廣京先生早於初涉史壇之際，便已打下深厚的學術功底，為學界前輩同稱共譽；此後持續猛進，既擅從精微個例詮覘世勢之變化，復長於宏觀視野釋論史跡之遷易，終成一代史學宗師。

胡適交誼滿天下，世所共知，楊聯陞則是他於一九四〇年代在美國哈佛大學結識的後輩學人裡「相知與日彌深而且終身不渝的一位」[1]，雙方之間書信往來不輟，論學言事，靈犀長通。胡適提攜後進不遺餘力，楊聯陞也樂此不倦，劉廣京先生便是他曾向胡適致函專門介紹推薦的一位：

哈佛中國同學學歷史的，又添了兩位，都是聯大來的。一位陳安麗小姐……一位劉廣京君，從三年級轉來，非常聰明，據說在聯大有很多先生賞識他。我已經見過，實在不壞。兩位大概都是專攻西洋史的。……[2]

那時的廣京先生，還只是方入哈佛大學之門的大學部學生[3]，英姿勃發，已然引起前輩的注意。楊、劉同在哈佛大學研史治學，交還無已，特別是當廣京先生的治學轉向近代中國史的研究領域以後，更有密切交流；像是楊聯陞有意進行「胡光墉與光緒九年之經濟危機」之寫作，搜集材料時，便得到廣京先生之助[4]，可見一斑。

廣京先生在哈佛大學苦學多年，從學士（一九四五）到碩士（一九四七），迄於一九五六年榮獲博士為止，接受了完整的學術訓練。在大學部求學時期的廣京先生，以治英國史為專業，畢業論文以十九世紀英國哲學家格林（T. H. Green）的思想為主題[5]，深獲師長欣賞，日後費正清在回憶錄裡提到廣京先生時，首先便是讚譽他的這篇論文[6]。還只是哈佛碩士生的廣京先生，已積極向學術領域進軍，在專業期刊上發表論文，討論德國在一九〇四至一九〇五年間對三國聯盟的反應[7]，這篇初試啼聲之作，應也顯示了廣京先生治史方向轉變的軌跡。

特別是從一九四六年末起，當時正在哈佛大學全力拓展中國／東亞史領域的費正清，有意對哈佛燕京學社有關近代中國史的庋藏展開調查。身為費正清指導的研究生，廣京先生得與其業，師生聯手，完成了一部厚達六〇八頁的書目指南[8]。費正清回憶其事曰：

劉廣京是書目學方面的天才，史學家會怎麼利用那些可以入手的材料，他的想像力特別豐富[8]。

今日重行批閱這部大書，一切的漢字都應出自廣京先生之手，可以想見他付出的精力。其實，如此辛勤的文字勞動，乃是項「利己利人」的事業。恰如費正清的述說：

至今我捧讀這卷書的時候，仍然覺得興奮不已。只要我手頭上有這部書，我就能隨時告訴我的任何一個學生，他應該要找的漢語材料的相關知識，並且可以指示他要如何去找。它就像人多了一個大腦一樣，不僅可以隨身攜帶，而且還要來得可靠得多[10]。

對廣京先生個人而言，經此全盤地毯式的史料調查勞作，他對相關的史料著述，顯然成竹在胸；基礎既實，涵養愈深，所可建構的宏偉史學殿堂，自是遠邁群倫。

廣京先生在一九四八年取得博士候選人的資格，偶然間考取了聯合國祕書處中文翻譯的工作，遂於是年秋天暫離哈佛，赴紐約任職，至一九五五年始重回劍橋。廣京先生曾經告訴筆者，在聯合國工作期間結識了蔣廷黻先生，嘗獲邀擔任他的祕書，但廣京先生以對此等工作毫無興趣而予婉拒。廣京先生在一九五六年獲得博士學位後，始終留在哈佛，全力向學術衝刺，努力將博士論文修改為專書出版，亦且開始開拓「中美關係史」、「基督教在中國」等學術領域。至一九六三年，廣京先生終於告別哈佛，橫越北美大陸，來到加州的戴維斯，在臨近太平洋濱的這方靜謐大學城，開闢近代中國史研究的新天地。

多方涉獵，史學實踐

在研究十九世紀中國史的漫長征途上，廣京先生成就的業績猶如百科全書，涵括廣博，內容精確。十九世紀的中國大地，動盪紛擾，內亂外憂，無時而已。廣京先生追溯描摹世局變動的歷史圖像，既注意「西風東碰」引發的結果，更重視大清帝國自身內部的動力因源。

從一九四〇年代末期起，身為史壇初生之犢，廣京先生首先開展的是航運史研究。經由述說英美在大清帝國的航運競爭歷程[11]，並及探索輪船招商局（與其相關人物如唐廷樞）歷史的系列論文[12]，廣京先生對於現代帝國主義「侵略」與大清帝國自身經濟變遷之間的關係，提供了應該如何具體勾勒這幅錯綜複雜的歷史圖景的示範。

廣京先生也是開拓十九世紀「中美關係史」與「基督教在中國」等學術領域的帶頭人之一。以「中美關係史」領域而言，廣京先生既與艾文博（Robert L. Irick）、余英時等合編這一課題的漢語書目[13]，復獨力編纂涵括英語原始史料及文獻的書目，並撰有提綱挈領的導論[14]，嘉惠學林。積此功力，廣京先生述說十九世紀「中美關係史」的專文[15]，自成格局。廣京先生將「基督教在中國」的歷史視為理解十九世紀中國史的入手之方，所以深為重視基督教對中國的社會影響。如基督教在中國創辦的大學的畢業生，對中國教育界和

其評論前輩史家畢乃德（K. Biggerstaff）的 *The Earliest Modern Government Schools in*

廣京先生治史論學，贊賞的是對材料文獻搜羅殆盡、並從事具體史事重建的功夫。方

家傳統內部的靈活性」（the flexibility within the Confucian tradition）[21]。

自發之精神與思想為基礎」[20]；他也透過對李鴻章仕途史的研究，提醒我們應該注意「儒

「中國近代史上之不斷創新，原為因應多方面之內在需要，絕非僅由外來之刺激，而實有

身為則，扭轉歷史的認識維度。如廣京先生藉由對魏源思想的探究提出宏觀的反思，指陳

的領域。基於這樣的認識，廣京先生提倡晚清「自強運動」和「經世思想」的研究，並以

同一時期，他也開展李鴻章及鄭觀應變法思想的相關研究[19]，等於又涉足政治史和思想史

（the new tendencies and movements born of indigenous as well as external forces）[18]。約略

解及其結果之際即特別指出，應該同時注意由本土和外來因素合力引發的新趨勢和新運動

闡釋大清帝國自身內部回應世局變動的「內在動力」。他在探討十九世紀「舊秩序」的崩

在述說這些「西風東碰」的課題之外，廣京先生早於一九六○年代中末期起，即開始

化，具體展現基督教思想對晚清士人思想之影響的起伏[17]。

廣京先生也以基督教傳教士主編的《萬國公報》為史源，勾勒這等論說的起源依據和變

廣京先生所曾致力的課題[16]。至於在晚清思想界流傳甚廣的論說：「人人有自主之權」，

醫界的貢獻；基督教傳教士的著述，又對晚清思想的變遷提供了什麼樣的動力來源，都是

China 一書，即欽贊有加，指出他甚至於利用了林樂知（Young John Allen）和傅蘭雅（John Fryer）的未刊文獻，可以精確刻畫同文館的歷史[22]。當廣京先生自身探討一八六七年同文館初設天文算學館時的爭議，即綜合既有成果與原始史料，對倭仁和恭親王等人的爭鋒場景，做出更精致入微的史實重建[23]。廣京先生的治史技藝精細綿密，猶如繡花功夫。像是研治晚清史的學界同仁始終聲言晚清「督撫集權」，甚或指稱曾國藩、李鴻章為「軍閥」，此等成論說甚囂塵上；廣京先生為反駁此等似是定論的流行言說，即以大量的圖表統計督撫任期，論證清廷中央如何控制地方[24]；對於晚清地方社會的官吏紳民關係，廣京先生則無意提出宏觀理論，僅以具體的史料鋪陳勾描[25]，讀之引人入勝。

即令已然是一代學宗，廣京先生對歷史真實的追求，精益求精，儼然沒有盡頭。

一九八八年，廣京先生以漢語發表了探索一七九六年湖北白蓮教起事的研究[26]，猶不為已足；隨著相關史料的不斷刊布，兼及後起之秀的研治成果頻出，他仍孜孜不息，經過吸收轉化，成為他擬撰英語新稿之張本[27]。然而，在二〇〇四年間世的這篇論文，並不是廣京先生計畫的「封筆之作」。廣京先生曾興致勃勃地告訴筆者，因為盛宣懷檔案關於招商局的部分終於面世[28]，所以他打算依據這份期盼已久始始公開的史料，修改前此發表述說輪船招商局歷史的諸篇論作，特別是為紀念對他有重大影響的邵循正先生而撰述的論文[29]；廣京先生表示，「非改不可」。已然年逾八旬的廣京先生，在史學實踐的道路上依舊衝勁

十足，不知疲倦地邁步直行。

前輩風範，學林永式

在廣京先生寬廣的學術世界裡，自有學術標準的堅持，卻又「兼容並蓄」。像是廣京先生對何偉亞（James L. Hevia）那部引起爭議的著作[30]，固然指稱是書「有不少翻譯上的錯誤，所論亦不精」，仍贊譽他「能利用大量英國檔案（包括東印度公司檔案）」，也以為他「提供的研究方向還值得參考」[31]。前輩學人嘉許後繼者自展身手的風範，學林永式。

身為開拓十九世紀中國史的研究領域的先行者之一，廣京先生的學術組織能力，亦稱卓越群倫。他與費正清領銜主編的《劍橋中國史·晚清編》第二卷，學術貢獻厥偉，世有定評。然而，廣京先生向來強調中國漫長歷史遺產的重要，因此在一九八〇年代之始，即發動了探討清以來的正教和異端（orthodoxy and heterodoxy）的研討會；歷經長久的積累，成果方始面世[32]。長期以來，西方學界探索中國的宗教和思想（兼及相關社會組織和活動等面向）往往籠罩在韋伯（Max Weber）論說的陰影之下，廣京先生和同儕在這兩部大書裡的努力，當具燭照之明的提醒作用[33]。由此而言，在「中國研究」的海洋裡，廣京先

生扮演的領航者角色，豈僅十九世紀中國史一端而已。

廣京先生認為，就解釋整個中國近代史而言，「中心問題是為什麼古代中國會變成近代中國」[34]。為求其解，廣京先生投注了畢生的心血，無慚無怠，營擘了宏偉壯麗的知識殿堂。一代大師的生命旅途，固然畫上句點；廣京先生披荆斬棘奮力而拓的學術方向，則必永遠指示著後繼者的前行道路；廣京先生費精耗神涵泳提煉的知識智慧，也必在後代的心版上刻鏤永恆的印記。

發表於：「劉廣京院士（一九二一至二○○六）紀念會」

（臺北：中央研究院近代史研究所，二○○七年十月廿八日）。

附註

1　余英時，〈論學談詩二十年——序《胡適楊聯陞往來書札》〉，胡適紀念館（編），《論學談詩二十年——胡適楊聯陞往來書札》（臺北：聯經出版事業公司，一九九八），頁viii。

2　《楊聯陞致胡適（一九四四年三月十四日）》，《論學談詩二十年——胡適楊聯陞往來書札》，頁三一一。

3　劉廣京先生於一九四三年十二月聖誕節前夕，方始抵達哈佛大學，翌年二月正式入學，見：蘇雲峰，《學人專訪：劉廣京院士》，收入：郝延平、魏秀梅（主編），《近世中國之傳統與蛻變：劉廣京院士七十五歲祝壽論文集》（臺北：中央研究院近代史研究所，一九九八），頁一三一〇。

4　〈楊聯陞致胡適（一九五〇年六月十五日）〉，《論學談詩二十年——胡適楊聯陞往來書札》，頁一〇二。不過，楊聯陞先生未成斯篇，反而廣京先生後來就此題撰有專文行世：劉廣京，〈一八八三年上海金融風潮〉，收入：氏著，《經世思想與新興企業》（臺北：聯經出版事業公司，一九九〇），頁五七一至五九三。

5　Kwang-Ching Liu, "T. H. Green and His Age" (Thesis [A. B., Honors], Harvard University, 1945★Harvard Archives: HU 92.45.525 [003882734], Harvard Depository)；廣京先生回憶曰，題為："T. H. Green: The Evangelical Revolt in Philosophy"（蘇雲峰，《學人專訪：劉廣京院士》，頁三一二），應非實錄。

6　John K. Fairbank, Chinabound: A Fifty-Years' Memoir (New York: Harper & Row, Publishers, 1982), p. 328。

7　Kwang-Ching Liu, "German Fear of a Quadruple Alliance, 1904-1905," The Journal of Modern History, Vol. 18, No. 3 (1946), pp. 222-240.

8　John King Fairbank and Kwang-Ching Liu, Modern China: A Bibliographical Guide to Chinese Works, 1898-1937 (Cambridge, MA: Harvard University Press, 1950)。

9　John K. Fairbank, Chinabound, p. 328。

10 John K. Fairbank, *Chinabound*, p. 328。

11 主要代表是：Kwang-Ching Liu, *Anglo-American Steamship Rivalry China, 1862-1874* (Cambridge, MA: Harvard University Press, 1962)：其餘單篇論文，不詳舉例。

12 代表著作是：《唐廷樞的買辦時代》，《經世思想與新興企業》，頁三三七至四〇〇：其餘論文，不詳舉例。

13 Robert L. Irick, Ying-shih Yü and Kwang-Ching Liu, eds., *American-Chinese Relations, 1784-1941: A Survey of Chinese-Language Materials at Harvard* (Cambridge, MA: Harvard University Press, 1960).

14 Kwang-Ching Liu, *Americans and Chinese: A Historical Essay and a Bibliography* (Cambridge, MA: Harvard University Press, 1963).

15 Kwang-Ching Liu, "America and China: The Late Nineteenth Century," in E. R. May and J. C. Thomson, Jr. eds., *American-East Asian Relations: A Survey* (Cambridge, MA: Harvard University Press, 1972), pp. 34-96.

16 Murray A. Rubinstein 即贊譽廣京先生對「基督教在中國」研究領域的先導之功，也認為廣京先生主編的這部論文集：Kwang-Ching Liu, edited, *American Missionaries in China: Papers from Harvard Seminars* (Cambridge, MA: Harvard University Press, 1966)，乃是研究這個課題的靈感泉源和起始點，見：Murray A. Rubinstein, "Christianity in China: One Scholar's Perspective of the State of the Research in China the Mission and China Christian History, 1864-1986," 《近代中國史研究通訊》，第四期（臺北：中央研究院近代史研究所，一九八七年九月），頁一一一。

17 劉廣京，〈晚清人權初探——兼論基督教思想的影響〉，《新史學》，第五卷第三期（臺北：一九九四年九月），頁一至二三。

18 Kwang-Ching Liu, "Nineteenth-century China: The Disintegration of the Old Order and the Impact of the West," in Ping-ti Ho and Tang Tsou, eds., *China in Crisis* (Chicago: University of Chicago Press, 1968), volume 1, book 1, pp. 93-178.

19　李鴻章研究方面，自以與朱昌峻合編的專著，最稱重要：Samuel C. Chu and Kwang-Ching Liu, eds., *Li-Hung-chang and China's Early Modernization* (Armonk, NY: M. E. Sharpe, 1994)，漢譯本：劉廣京、朱昌峻（編），陳絳（譯校），《李鴻章評傳：中國近代化的起始》（上海：上海古籍出版社，一九九五）；鄭觀應方面，廣京先生則以他的《易言》為主要史料，分析討論1870年代初期的變法思想：劉廣京，〈鄭觀應《易言》——光緒初年之變法思想〉，《經世思想與新興企業》，頁四一九至五二一。

20　劉廣京，〈魏源之哲學與經世思想〉，原刊：《近世中國經世思想研討會論文集》（臺北：中央研究院近代史研究所，一九八四），《經世思想與新興企業》，頁二五五至七六。

21　Kwang-ching Liu, "The Confucian as Patriot and Pragmatist: The Formative Years of Li Hung-chang, 1823-1866," *Harvard Journal of Asiatic Studies*, 30 (1970)，also in Samuel C. Chu and Kwang-Ching Liu, eds., *Li-Hung-chang and China's Early Modernization*, p. 18.

22　*Harvard Journal of Asiatic Studies*, 25 (1964-65), pp. 279-284.

23　劉廣京，〈變法的挫折——同治六年同文館爭議〉，《經世思想與新興企業》，頁四○三至四一八。

24　劉廣京，〈晚清督撫權力商榷〉，《經世思想與新興企業》，頁二四七至二九三。

25　劉廣京，〈晚清地方官自述之史料價值——道咸之際官紳官民關係初探〉，《經世思想與新興企業》，頁一八九至二四五。

26　劉廣京，〈從檔案史料看一七九六年湖北省白蓮教起義的宗教因素〉，收入：中國第一歷史檔案館（編），《明清檔案與歷史研究：中國第一歷史檔案館六十周年紀念論文集》（北京：中華書局，一九八八），頁二八一至三三○。

27　Kwang-ching Liu, "Religion and Politics in the White Lotus Rebellion of 1796 in Hupei," in Kwang-ching Liu and Richard Shek, eds., *Heterodoxy in Late Imperial China* (Honolulu: University of Hawai'i Press, 2004), pp. 281-320；廣京先生引證的是李健民和Blaine Gaustad等人的後出研究成果。

28 陳旭麓、顧廷龍、汪熙（主編），〈輪船招商局・盛宣懷檔案資料選輯之八〉（上海：上海人民出版社，二〇〇二）。

29 劉廣京，〈從輪船招商局早期歷史看官督商辦的兩個形態〉，收入：張寄謙（編），《素馨集：紀念邵循正先生學術論文集》（北京：北京大學出版社，一九九三），頁二五八至二八九。

30 James L. Hevia, *Cherishing Men from Afar: Qing Guest Ritual and the Macartney Embassy of 1793* (Durham & London: Duke University Press, 1995).

31 黎志剛，〈再訪劉廣京先生〉，《近世中國之傳統與蛻變：劉廣京院士七十五歲祝壽論文集》，頁一三三三。

32 Kwang-Ching Liu, edited, *Orthodoxy in Late Imperial China* (Berkeley, CA: University of California Press, 1990)、Kwang-Ching Liu and Richard Shek, eds., *Heterodoxy in Late Imperial China* (Honolulu: University of Hawaiʻi Press, 2004).

33 參考：Stephen R. MacKinnon, Kai-wing Chow and Chi-Kong Lai, "Kwang-ching Liu: In Appreciation," 《近世中國之傳統與蛻變：劉廣京院士七十五歲祝壽論文集》，頁二八一至二八四。

34 蘇雲峰，〈學人專訪：劉廣京院士〉，頁一三二三：他又謂「中國近代史的中心問題」就是「古代中國如何變成近代中國、現代中國」，見：劉廣京，〈三十年來美國研究中國近代史的*趨勢*〉，《近代史研究》，一九八三年第一期（北京：一九八三年一月），頁二九一。

2 張忠棟教授傳

戰亂與蕭條歲月裡的顛沛和成長

一九四九年，正是東亞局勢激烈轉變的一年。中國大陸的漫天烽火，似乎將要在中國共產黨的勝利之際，暫時畫下一個句點；然而，這個句點對絕大多數的中國人來說，卻是生命旅程的另一個起點。

張民熙一家人在這樣的背景之下，踏上了臺灣的土地。在戰火中流亡，對張家來說，早就不是陌生的經驗；身為一家長子，時年十六歲的張忠棟尤其有著深刻的體會。畢竟，搬家到一個完全陌生的地方，戰火與顛沛交織的困頓，都是他飽嚐過的滋味。

江蘇無錫是張忠棟的出生地，這兒留下了他童稚的身影。但是，日本帝國主義的鐵蹄聲響，讓張忠棟沒有在旖旎水鄉長大的福分；反倒是霧氣濃重的巴蜀盆地，才見證了他逐漸茁壯的歲月。民族之間的戰爭，激發了人類最素樸的民族主義情懷。一九四四年，進巴蜀中學讀初一的張忠棟，看到高班的同學響應「十萬青年十萬軍」的號召，他和夥伴們竟也突發奇想，「相約在日本人一旦到來之時，拿童軍棍上山打游擊」[1]。不過，長達八年

的戰爭在隔年就結束了，他的「想像」沒有實現的機會。當舉國沉浸在「漫卷詩書喜欲狂」的氣氛時，張忠棟一家人到了南京，他成為金陵大學附屬中學的學生。可是，國共內戰的砲火，在鍾山之麓與秦淮河畔，竟也隆隆作響，擾亂了張家才稍稍平復的生活秩序，他們被迫又邁開了千里飄泊的步伐。一九四九年的冬天，終於在臺南安頓下來，找到了好像可以暫時喘口氣的地方。

當時張民熙在臺北的中央通訊社任職，收入還算固定。可是，上有岳母大人，下有七個子女，還有追隨他們的老媽子，一家十一口。「臺北居，大不易」。中央通訊社臺南分社的宿舍比較寬敞些，精打細算之下，張民熙留在臺北上班，一家人暫時南北分居，看來是比較好的選擇。至於張忠棟則進入了臺南二中，在南臺灣的炙熱環境裡，苦讀勤學，完成了高中學業。而從一九五一年開始，臺大的椰林道上開始出現了他的腳步痕跡。

一九五〇年代初期的臺大校園，白色恐怖的陰影似有若無；畢竟，那是威權體制正開始將自己的每一根觸角伸進臺灣所有領域裡的時代。然而，那也是臺大校園裡出現了「傅園」這樣一個饒富意味的區域的時代。來自中國的自由主義種子，並不因為威權體制的建立而被撲殺殆絕。張忠棟正是在這樣的時代氣氛裡，走完了四個年頭的學習歲月，戴上了方帽子。

離開臺大校園，服完兵役，張忠棟馬上投入了就業市場。早先，他在臺大苦讀英文，

也通過了留學資格考試，總希望有出國留學的機會，可是他不能為了自己的前途，讓父親一個人扛起的家計重擔更形沉重。因此，才剛卸下戎裝的張忠棟，馬上就去臺南女中報到了。

此外，當時在臺南，帶領飛虎隊援助中國對日戰爭而名噪一時的陳納德開了一家民航空運公司。到那兒上班，待遇比當吃粉筆灰的教書匠好太多了，但張忠棟卻不此圖。他踏出了化育英才這樣的人生旅途的第一步。

在臺南女中教書的張忠棟，還兼任導師職務。冬天來了，他發現班上一位學生沒錢買校方規定的制式外套，學校也不准穿非制服之外的衣物禦寒，小女生被凍得直發抖。這實在是毫無彈性的管理方法，張忠棟大為不平，便向校方直抒己見。年輕人好打抱不平、仗義直言的率真，讓他吃了大虧。春去夏來，結束第一年教書生涯的張忠棟，沒接到續聘的聘書。百般無奈，他打算到得換上好幾班車的曾文中學去。這時大學同窗閻沁恆伸出了援手，介紹他到新竹中學去教書。

到了新竹中學，張忠棟的「毛病」不改，校長辛志平有時會私下檢查導師批閱的作業，這項舉動又惹毛了以敬業自期的張忠棟。還好，辛志平校長不在意張忠棟的「反應」，還是約張忠棟繼續來自己家裡吃飯打橋牌。從辛志平校長的身上，張忠棟看見了一位嚴謹辦學、寬容待人的校長的風範。他的教學更為努力，也更深受學子愛戴。他的師長

形象，甚至被深有文采的學生寫成了小說。

張忠棟在新竹中學的日子是愉快的，但是，他不曾放棄過繼續上進的念頭。既然沒有機會出國深造，他決定投考母系的研究所，並在一九五九年如願以償。成為研究生的張忠棟，還是得顧及生計。在《中央日報》的編譯工作，在中山女高的兼任教職，是他取得碩士學位的經濟支柱。張忠棟師從勞榦教授，完成了《東漢的教育與士風》的碩士論文，讓他終於有機會回母系服務，臺大歷史系就此注入了一股新血。

鸞宮新影

一九六三年十二月起，張忠棟開始成為臺大歷史系的一員，一直到一九九三年提前退休為止，他為這個系奉獻了三十年。同年十月，系務會議通過推舉他為臺灣大學名譽教授。

初始任教大學，張忠棟擔任的是共同科目的教學工作。一九六〇年代的臺大歷史系，開始計畫培植可以教授外國史領域的學術新秀。苦習英文的張忠棟，正適合系方的政策需要。於是，一九六五年八月起，得到美國在華教育基金會的資助，張忠棟終於一償留學的宿願，他的身影開始出現在美國密西根州立大學的校園裡。

張忠棟在密西根又拾起了書本，苦讀勤思；取得博士候選人資格之後，他匆匆束裝返臺。在美國的這四年裡，張忠棟不但深化了讓自己得以在學術體制裡立足的學術本領，去時一身孤子的他，也在異國和通信交往已久的林真真小姐締結良緣，建立了自己的家庭。返臺沒有多久，他們的愛情結晶張益嘉呱呱墜地。為人父，為人師，加上日常研究工作與博士論文的壓力，張忠棟的日子繁忙至極。一九七三年二月，他的博士論文得到了以指導教授柯恩（Warren I. Cohen）為首的評審團的好評，順利通過。翌年八月，他升等為教授，也成為臺大與新設未幾的中央研究院美國文化研究所（現歐美研究所）的合聘研究員。經過多年的奮鬥，張忠棟終於抵達了學院建制裡的資格的終點。

身處學院裡的張忠棟，化育英才是他的重要使命之一。轉向研治美國史領域之後，他在臺大歷史系陸續開授《美國通史》、《美國外交史選讀》、《美國對華政策》、《美俄關係史》等課程，期間也一度在國立中興大學歷史系兼任教職[2]。在臺大歷史系學生的心目中，張忠棟是位好老師。學生經濟上有困難，他幫忙找尋可能的資助管道；學生想要發表學術論文，他字斟句酌，詳細批改；想出國進修的學生，請他寫介紹信，也從來不曾失望過。可惜的是，張忠棟在臺大歷史系教了那麼多年的書，「張門弟子」卻屈指可數。在他指導下完成碩士論文寫作的只有兩位學生[3]；也只有一位博士班的學生請他擔任指導教授。

身為教授美國史領域課程的大學教授，張忠棟也發表了不少這個領域裡的專業學術論文，像是引述美國學界關於冷戰起源的各種解釋趨向[5]，就是漢語世界裡少見的作品。張忠棟在美國史領域投注的心力，也在他的著述裡清楚地顯現。例如，他從美國「進步主義」（Progressivism）思潮的寬廣脈絡裡來討論孫中山民生主義的思想淵源，就是對學界既有業績的重要突破[6]。一般學者都著眼於亨利・佐治（Henry George, 1839-1897）與孫中山的思想關聯；張忠棟卻別具慧眼，明確指出如貝萊梅（Edward Bellamy, 1850-1898）這位「烏托邦」社會主義者[7]，他對孫中山的思想也有相當的影響。張忠棟明確論證，孫中山在《實業計畫》裡倡言為了避免「大公司」在經濟領域裡的「壓迫」，應該「將一切大公司組織歸諸通國人民公有」[8]，孫的主張不但同貝萊梅契合，連《實業計畫》英文本對於「大公司」使用的辭彙 "the Great Trust"[9]，也與貝萊梅使用的辭彙完全一致[10]。張忠棟對美國的文化思想史的熟稔，可見一斑。

中美關係史則是另一個也耗費了張忠棟無窮心力的研究領域。要進入這個領域，有資料上的限制，例如外交檔案取得不易，往往讓學者重建相關的史實時，困頓頻生。但張忠棟不以此為苦，他在可能查閱得到的史料披沙揀金，務求盡到忠誠於學術的學者本分。像是他討論中國對於「圍堵」政策的回應[11]，就翻閱了不少一九四〇年代末期的報紙期刊；甚至新出土的史料，如蔣匀田的回憶錄《中國近代史轉捩點》，也不放過[12]，清楚顯

現他做為研究中美關係史專業學者的治學功力。

然而，外在的國家及社會局勢變動，讓張忠棟不會只扮演孤處於象牙塔內的學者的角色。從一九七〇年代初期開始，張忠棟承負起「大學教授的言責」。

學院與現實之間的驚蟄

一九七二年三月，張忠棟再度赴美，打算把博士論文一氣呵成。可是，臺灣外在環境的巨大變動，卻讓他很難靜下心來，只專注在博士論文的寫作之上。聯合國的中國代表權席位易手了，美國總統尼克森展開了「打開鐵幕」的中國之旅，「美中關係正常化」的調調喧鬧不已。臺灣，正處於一個「風雨飄搖」的時刻。這一連串的變動，激動了張忠棟的心緒，他暫時放下了博士論文的寫作，忍著牙痛，寫出了長達萬字的〈奮起圖強〉一文，寄回國內發表，力言：

國際形勢逆轉之後，我們的外交暫時不易有大作為，此刻要想奮起圖存，不讓外面的人看笑話，最急切的就莫過於在經濟上站穩腳跟，在政治上力求革新[13]。

發表這篇文章之後，張忠棟的筆就停不下來了。此後的幾年裡，他陸續寫了大量的文章，筆鋒所及，卻刺痛了不少人的神經。像是在鄉土文學論戰的過程裡，他發表了〈鄉土、民族、自立自強〉，批判那種「排外傾向的發展」，對於「認為資本家、留學生、知識分子以及討論現代化和行為科學的學者，都與西方有關，都該在批判打倒之列」的觀念，更深不以為然。結果，他卻被扣上「反對民族主義」、「背叛民族、崇洋媚外的漢奸」之類的「帽子」。面對各式各樣的誣蔑和栽贓，張忠棟不以為意，他對自己所該承負起「大學教授的言責」的理由，有清楚的認知：

身為大學教授，平日受國家的栽培奉養，今天不容沉默不語，好像國家的存亡安危都是別人的事情，都和他們沒有關係[14]。

所以，張忠棟激切地要求自己，從學術的正業裡抽出時間和精力，執筆為文，「希望在各種議論中提出一些自認比較平實的看法」[15]，畢竟：

國家多事，真正的醇儒固不妨埋首書齋，繼續做藏之名山的事業，少數幾個人滿腔熱血，滿懷孤憤，從書齋裡挪出一點精神來，管一點「閒事」，仰無愧於天，俯不怍於

地，有何不可，誰曰不宜[16]？

張忠棟的自我認知，更隨著他進入現代中國／臺灣自由主義人物的研究領域，益發清晰。

學術與政治之間的結合：舉起自由主義的薪傳火炬

一九七八年十月，張忠棟到美國史丹佛大學訪問研究，得到了當時新始問世的大量第一手史料（像是三大冊的《胡適來往書信選》[17]），觸動了他為研究中美關係史另闢蹊徑的機緣；在第二次中日戰爭期間擔任駐美大使的胡適，開始成為他致力探討的對象。然而，臺灣局勢在這個階段又歷經了更形重大的變動。行旅美國才兩個月，那年的十二月，中華民國與美國斷絕了官方外交關係；翌年返臺，臺灣內部又發生了高雄美麗島事件。現實上的發展，讓張忠棟暢論時政的一枝筆，舞動得越發勤快。也就在這個時候，同處於動盪歲月的胡適，關於現實處境的政論意見，更在激動了他的心靈共鳴。知識領域裡的學術冒險工作，與現實的關懷同行共生，張忠棟直道而行，結合學術與政治，都繳出了可觀的成績。

從一九八〇年代初期起，張忠棟的學術研究工作轉向探索現代中國／臺灣自由主義的人物與思潮，他以進一步探索胡適的政論為起點，並且追源窮末，為前一個世代的自由主義者，如殷海光、雷震等人艱苦寂寞的生命旅程，勾勒出清晰的軌跡。他費心耕耘，最後集結成《胡適五論》[18] 與《胡適·雷震·殷海光：自由主義人物畫像》[19] 兩部專書（後者因絕版之故，於一九九八年增訂改版，添加兩篇文章：描摹夏道平與殷海光交誼的〈夏道平與殷海光〉、悼念傅正先生的〈永遠活在眾人心中〉，更易書名為《自由主義人物》[20]，再度問世），為深化這個課題的研究，奠定了深固的基石。

張忠棟步入這個領域的時候，秉持著史家本分，不尚空言，在嚴格的史料基礎上論史立說。例如，所謂「吳國楨事件」爆發後，胡適與吳國楨之間往來書翰，各持己見，各有立場。當時身在美國的殷海光曾致函胡適，表示對吳國楨對臺灣政情的批判言論「如飲瓊漿」。胡適即致函殷，並將他與吳的往來書信副本都寄給殷海光。胡適的這封信目前並不難得[21]，吳國楨給胡適的信、胡適致殷海光的信，卻只見於香港出版的《中華月報》[22]；殷海光給胡適的信，則尚莫知其蹤[23]。張忠棟即引據《中華月報》的資料，進行析論[24]。

然而，目前世面可見的最稱詳盡的《胡適著譯繫年目錄》[25]，或是搜羅胡適致殷海光的這封信尚稱完備、提供相當便利的三大卷本的《胡適書信集》[26]，都未收錄胡適的這封信；後進學人描摹胡適和殷海光的關係的新作，也不曾使用這批文件[27]。其實，張忠棟的這篇文

章原先刊載在一九八九年出版的《文史哲學報》[28]，後繼者若能細讀他的文章，自當可循線探訪，查出原刊出處而登錄、收編或引用的。由此可見，張忠棟在這個領域裡的學術業績，還沒有被學界融會吸收；有意於這一領域耕耘的後繼者，以他的成果為基礎，邁開的治學步伐，必然可以更穩健些。站在巨人的肩膀上，人類當然能看得更遠。

張忠棟的研究，既以嚴謹的學術規範為基礎，引據直書，自當無所忌、無所諱，揭穿黨國威權體制一貫「英明偉大」的真相，從而讓讀者得到了可以跳脫出政治神話囚籠的思想刺激。然而，對先行一輩自由主義者的探索，更讓張忠棟自己對現實的關懷，和他個人的生命歷程緊密地結合在一起。因此，當中也積蘊著中國脈絡裡的自由主義如何在臺灣這塊土地上生根永固、開花結果的潛在動力。

一九八〇年代正是臺灣歷經重大轉變的年代。政治、社會、經濟等等領域，已然不堪忍受威權體制的重重桎梏，各種簇新的生命力奮起以爭，都想要冒出根芽，在青天下怒放迎春。可是，既存的威權體制卻還看不清楚時代的浪潮究竟是往那個方向奔騰的，依然率由舊章，甚至採取更粗暴的手段壓抑／扼殺新生命降臨的喜悅。例如，崛起中的民主力量「黨外」政團，被威權體制醜化為中共的「同路人」，張忠棟就毫不客氣地指陳其過，怒斥威權體制玩弄「無恥的政治栽誣」手段[29]。當威權體制以國家機器踐踏、鎮壓民意代表的言論免責權，「黨外」首當其衝，張忠棟也甘冒大不韙，結合學界同志的力量進行聲

援，為的只是希望國家的民主政治可以步入坦途，司法不要成了政治整肅的幫兇[30]。當威權體制要以「醜化政府」的理由逮捕「黨外雜誌」的編輯人員，張忠棟更率直言之：

今天真正醜化政府的，絕不是什麼政治批評或偏激言論，而是政府內部一些權力機關和有權的人物。……江南案絕對醜化了政府，應該負責的絕對是國防軍事機關和首長；十信國信案絕對醜化了政府，應該負責的絕對是財政金融的機關和首長。如果這點還看不清楚，還要在枝節的問題上做文章，還要轉移大家的視線，以為可以維護政府的機關和首長，可以維護政府的形象，結果只有愈描愈黑，適得其反[31]。……

張忠棟的言論，是再也平實不過的公道話。然而，在不應該默爾而息的時代裡立論作文，批評威權體制的種種誤失，就是「萬馬齊瘖」時代裡的嘹亮清啼，就不免「激烈到對抗政治權威的程度」；這當然讓威權官僚緊皺眉頭，更引人側目，為世俗之見所難容，「忠黨愛國」之士就說他「比黨外更黨外，比臺獨更偏激」[32]。他還屢屢接到知名不具的一些單位發起的、無數的恐嚇信函與威脅電話。張忠棟的公子益嘉那時只是高中生，時時在三更半夜，接到口出穢言的威脅電話。張益嘉初生之犢，每每罵將回去。張忠棟的反應則是一笑置之。士人清議，本來就不是為了要討人喜歡的，卻可以感動社會的良心，張忠棟的老

師輩耆宿臺靜農就揮毫如意，寫了一副對聯送給他：「栗里奚童亦人子，東山女妓即蒼生」[33]。

威權體制的觸角讓臺灣的各個領域都麻木了，又歷經那般長久的一段時間，使得應該以追求／實踐真理為唯一目標的學術教育界，對各式似是而非的觀念／政策的製造和傳布，往往竟扮演了「幫閒」的角色。張忠棟對待學院前輩如中央研究院院長吳大猷的公開談話裡，顯現了「大學獨立和學術自由無助於學術水準的提升」這樣的觀點，張忠棟也要力駁其非：

大學是講學術的地方，也是講是非的地方，如果整天爭是非而不管學術，那樣固然不好，如果只管學術而不論是非，那也會丟掉大學的靈魂[34]。

張忠棟寫文章公開支持各種追求大學獨立和學術自由的行動，也肯定學界與大學生的社會關懷，自己也力行不輟。一九八○年代的臺大校園，衝撞威權體制，意欲掙脫重重束縛，追求學術自由的波濤，猶如怒放時的杜鵑，令人驚豔，事件頻起。諸如臺大政治系學生李文忠因故被退學的調查事件，學生刊物文稿評閱辦法的修改過程裡，都留下張忠棟率領群倫、竭心盡力的軌跡。一九八七年七月，張忠棟當選臺灣大學教授聯誼會第一任理事

長，為落實教授治校、學術獨立的理念，樹立了第一座里程碑。

張忠棟透過前輩自由主義者艱難歷程的探索，讓他自己的生命實踐活動得以找尋自我認同的依據；先行者的關懷所在和努力所求，則也是他寄託所嚮與奮鬥所祈的歷史根源。

張忠棟的治學與論政，都勾起了先行前輩的情懷。像《自由中國》時代的言論主力夏道平，就把他收藏的胡適手跡送給了張忠棟，還在私人信函裡這樣評價了張忠棟的努力：

胡適先生一生爭取言論自由的業績是你近年來用力搜證和陳述的現代史實之一。而且你自己也一向為爭取言論自由——平實而負責的言論自由——所作的努力亦不遜於當年的胡適。

月前我在多年積存的文件中，清理出胡適先生所寫的〈寧鳴而死，勿默而生〉手稿十四頁，我想今後有興趣而且有資格保存此稿的，在我的朋友中，你是數一數二的人物。茲連同胡先生在另紙所寫的玉田詞一併寄奉，以供存念[35]。

自由主義的火炬，薪傳相繼。只是，在前一世代的自由主義者常常就此止步的行動實踐層次上，張忠棟卻顯現了根本的突破。他以具體的關懷與行動，和臺灣本土相連共持，徹底地超越了先行者，樹立了新一代自由主義者的典範。

濡羽灑火的鸚鵡：自由主義和民族主義的實踐者

　　張忠棟的生命旅程無愧於自由主義者的桂冠；但是，他更進一層，以言論和行動證明了他的自由主義立場是必須和臺灣這塊土地結合在一起的。在自由主義者看來，個體的成就與發展，當然是促使人類自由、推動文明進步的關鍵。可是，要想落實思想層面的關懷，建構人類社群的理想秩序，在在不能脫離現實的生活世界。所以，真正的自由主義者，對個人與群體之間的從屬關聯，極為敏感。在張忠棟的思想世界裡，他早已清楚地意識到威權體制的存在，必定只會破壞個體的成就與發展，他的批判，對臺灣走向去威權化的道路，提供了多樣的思想資源。

　　然而，臺灣的現實處境，不僅僅是內部的威權體制對個體的殘害，也是外在的中共霸權可能帶來的威脅。國族認同的抉擇，是每一個生活在這片土地上的人都需要面臨的理性精神挑戰。出生在中國的張忠棟，在那兒生活了十數年，他的思維方向也逐漸朝著國族認同這個課題上轉移。本來，對於張忠棟而言，民主自由的生活方式是第一義的，早在一九八四年，他就針對香港回歸的問題，說過這樣的話：

　　民族統一是中共最大的考慮，香港居民的民權、民生是次要的。如果香港居民的民

權、民生，暫時無害於民族統一，那就讓他暫時維持，一旦與民族統一不能相容，就要隨時取消。這種性質的民族主義，令人頗生疑義。

顯然，在張忠棟看來，民權與民生，本身就是目的，而不是任何其他「主義」的手段或是附屬品。言外之意，沒有民權、民生的民族主義，是不容許存在的。然而，張忠棟對於自己的桑梓之地中國，確實懷抱著深厚的感情。所以，他既會倡言道：

我們深切相信，中國的統一不能單憑空洞的民族主義。惟民權的充實，民生的繁榮，才能提高民族的自信，才能增進民族的和諧，然後民族自然合而為一，才能成為真正強大的國家[36]。

另一方面，他也會希望以政治改革來化解臺獨的主張：

政治改革有希望，中華民國的前途有希望，主張臺獨的人自會減少[37]。

他對於臺灣與中國之間的關聯的思考，毋寧是以自由主義的立場為去取的：

如果為臺獨犧牲民主是不智之舉，為統一犧牲民主同樣是不智之舉[38]。

然而，自由主義者的理想不能懸空虛構地被履踐，在現實的生活世界裡，必然需要確立個體的成就與發展的主體性，而不是被「異己」來決定個體的生命前景。張忠棟清楚地意識到：

我們恐怕應該要跳出中國統一的圈子，在臺灣考慮的問題，就是臺灣問題……我們應該盡我們的力量來做我們的事情。不要以為我們所做的一定會影響大陸，甚至認為長期以後因此就可以解決中國統一的問題，這樣的願望恐怕是過分美好。將來海峽兩岸是可能有些共同的地方，但是在未來兩岸的競爭關係中，希望對方要絕對尊重我方的發展，這是根據臺灣居民自己的選擇，不是根據大陸或海外中國人的選擇，來做最好的發展。相同的，我們也尊重大陸十億人民自己的選擇[39]。

在懷抱「統一」立場的人看來，臺灣的發展可以影響中國的前景——張忠棟本人也曾經有過這樣的想法——可是，這只會消抹臺灣自身的主體性；威權體制不正是打著「反攻大陸」的旗幟，而為自己的作為找尋正當性的依據嗎？臺灣本土民主自由體制的確立和鞏

固，為的是要確立個體的成就與發展的主體性，而不是屈從於「異己」的其他目標──當然包括「統一」在內──張忠棟轉向做出「獨」的抉擇，是他堅持自由主義立場的必然邏輯結果。張忠棟不但在思想上做出了這樣的選擇，並且以行動展現了他的意向。

一九九〇年十二月，張忠棟應邀加入第一個主張臺灣獨立政治立場的學界團體：臺灣教授協會。在參與章程擬定的時候，會眾想要標舉「認同」臺灣獨立的宗旨，他則明言，「認同」是靜態的，要展現獨立建國的行動力，應該以「促進」取代「認同」[40]。翌年四月，臺教會與學生團體合組「制憲聯盟」，在臺大校門口展開絕（禁）食，抗議「老賊修憲」，在活動的最後一夜，張忠棟與其他二十七位教授共同宣布退出國民黨。一九九一年八月，張忠棟應邀加入民進黨，並且積極參與獨派團體與民進黨合作的人民制憲會議，及要求廢除刑法第一百條的一百行動聯盟。是年年底，他當選為第二屆國民大會民進黨籍全國不分區代表。一九九二年八月，又成為「『外省人』臺灣獨立協進會」的會員[41]。

當張忠棟積極參與各式政治社會運動的時候，他已經被診斷出身罹肝癌絕症。數度進出手術房，並與院方療程密切配合，臺大醫院的長廊留下他的無數形影。他在奮力搏抗病魔侵擾的同時，精神上卻絕無懈怠，每每拖著病弱瘦小的身軀，以堅強的意志力，為臺灣的光明前景，盡一切可能的奉獻。他的身體狀況與類似的「外務」，固然不免延擱了必須投注持續而大量精神的學術研究工作，他卻仍舊努力不懈，以病弱之軀，完成了最後一篇

力作，詳縝描述《自由中國》的兩大言論台柱：夏道平與殷海光的交誼[42]，特別著重敘說夏道平在殷海光逝世後，持續宣揚自由主義理念的工作成績，成為理解夏道平先生晚年志業的最佳憑藉，也回報了夏道平對他的期許。

張忠棟在一九九六年五月卸任二屆國代的職位。然而，翌年第三屆國代召開之際，他對於民進黨與國民黨合作通過一些很有爭議的修憲條文[43]，深致不滿，就在「民間監督憲改聯盟」召開記者會並邀張忠棟發表評論的場合上，又宣布退出民進黨。他的這項行動，無疑是對民進黨參與修憲卻未堅持理想，所提出的抗議。在他看來，政黨必需秉持理想，耐心說服選民，以待將來成為大多數人民支持的對象，從而掌握政權執政，這樣的做法才是「民主」正道。相形之下，當時的民進黨領導階層如施明德、許信良等人高舉轉型旗幟，從而企求「聯合」以提早執政時間，張忠棟顯然對於這樣的政治路線不以為然，他說那是「革命」[44]。對張忠棟而言，轉向於「獨」，是臺灣脈絡下的自由主義者必然的思想抉擇。然而，張忠棟既然是以自由主義為思想基底轉向堅持臺獨的民族主義，所以在實現臺獨理想的過程裡，自由主義的根本預設及其實踐，絕對不可以被放棄。如果為了現實的政治權力，竟容許實踐自由主義的制度性架構遭受了扭曲，那麼，民族主義只會是破壞自由主義的意識形態。張忠棟退出民進黨的決定，清楚顯現他自身做為自由民族主義的獨特立場。

為自由主義招魂

張忠棟在生命的最後階段，發起了《現代中國自由主義資料選編紀念「五四」八十周年》的纂輯工作。當學術研究工作逐漸朝向現代中國／臺灣自由主義的探索時，張忠棟在臺大歷史系開授的課程也隨之轉變，他陸續開出了《中國近代自由主義專題》、《胡適研究》等等課程。經過多年的研究，他對於這個領域裡的原始文獻都相當熟悉，在他的構想裡，便計畫以各種期刊與現代中國／臺灣自由主義者的個人文集為對象，全面搜集、整理與選編現代中國／臺灣自由主義的資料。在他的計畫裡，這套大書計有九個主題，依類相從，各分子題，希望可以呈現自由主義思潮在現代中國歷史脈絡裡的變遷，顯示現代中國／臺灣自由主義者對各種議題的關懷，以提供學術界研究現代中國／臺灣自由主義思潮的基本資料，並為本土學界經營撰述一部理想的《現代中國自由主義史》儲備豐碩的土壤與種子，所以，這項學術工作事實上也深具開拓一個嶄新的學術領域的意義。[45]

身罹絕症的張忠棟，發起的這項學術工程，得到臺大歷史系李永熾教授與哲學系林正弘教授的襄贊。他本人為籌畫這套文獻的纂輯事宜，費盡心力，在這個過程裡，他更嚐到了因為自己的政治立場而衍生的意外挫折與打擊。一九九九年春天，病魔再度囓蝕他的身軀；在病床上，他依舊掛念著這套文獻的纂輯和出版。他想要為現代中國／臺灣自由主義

研究的領域撒播新種子，可是，他卻再也看不到這方天地裡百花齊放的絢麗畫面了。

一九九九年六月十一日，正當這套書的第一冊送廠印刷，即將問世之際，張忠棟竟猝然告別人間。他的肉體固然已經走了，不過，早在生前，他就意識到要讓自己的軀殼發揮到最大效用，所以他叮囑家人，願把遺體捐獻出來，以供研究。不能再昂步直行的張忠棟，其實還是和我們永遠在一起的。

張忠棟的一生，凸顯了現代中國／臺灣自由主義歷史命運的轉折。他和前行出身於學界的自由主義者一樣，在專業領域裡有其卓絕的貢獻。然而，面對著外在國家、社會局勢的變動，他們不以書齋裡取得的成就為人生的一切，他們都有意識地要脫離象牙塔的圈圈，意欲承負起「大學教授的言責」。但是，張忠棟卻「衝決網羅」，以具體的政治／社會／文化實踐，證成了知識分子必須和鄉土相連共結才能落實理想世界的道理。像張忠棟這樣最終以自由民族主義形象在臺灣脈絡裡出現的知識分子，他的立身行事，可以被轉化為以改變現實為目標例如，揭穿臺灣社會的權力關係的荒誕面貌，為顛覆任何形式的既存支配體制而提煉思想戰鬥元素的「思想資源」。因為，他不是為了知識分子在社會裡的權力位置，也不是為了現實的權力需要而立論，因此能突破知識分子必須關懷國是／社會這樣的道德命令的拘泥，從而擴充了知識分子和社會發展的正面意義，使他的言論／行動都具有真切而可待深掘的資源意義。

張忠棟不輟無悔，以身體力行的現實生命力量，為自由主義者翹望以待的理想生活世界，得以挺立在真實並且可以碰觸得到的土地上。他的生命旅途，啟示著臺灣未來的道路，也是鼓舞著後代奮力以進的精神泉源與法式對象。

原刊：國立臺灣大學歷史學系（編），《遨遊於歷史的智慧之海：臺大歷史學系系史》（臺北：國立臺灣大學歷史學系，二○○二年六月）；

發表時，署名與李永熾合撰；原附「張忠棟教授著作目錄」，未錄。

附註

1　張忠棟，〈有何不可？誰曰不宜？〉，收入：氏著，《鄉土、民族、國家》（臺北：聯經出版公司，一九七九），頁二○九。

2　《史原》，第四期（臺北：臺灣大學歷史系，一九七三），頁二一一。

3　沈正柔，《一九六二年古巴飛彈危機》（一九七七學年度）；吳翎君，《晚清中國朝野對美國的認識》（一九八六學年度）。

4　一九九二年入學的潘光哲。

5　張忠棟，〈冷戰起源的各種解釋〉，《美國研究》，六卷二期（臺北：中央研究院美國文化研究所，一九七六年六月），頁七三至九六。

6　Chung-tung Chang, "Dr. Sun Yat-Sen's Principle of Livelihood and American Progressivism", 《美國研究》，一一卷二、三期合刊（臺北：中央研究院美國文化研究所，一九八一年九月），頁五九至七五。

7　Edward Bellamy在「烏托邦」社會主義思潮裡的地位，參見：Krishan Kumar, *Utopia and Anti-Utopia in Modern Times* (Oxford: Basil Blackwell, 1987), pp. 132-167。

8　孫中山，《實業計畫》，《國父全集》（臺北：中國國民黨黨史委員會，一九七三）第五冊，頁三三一至三三二。

9　孫中山，"The International Development of China"，《國父全集》第一冊，頁六五三。

10　Edward Bellamy, *Looking Backward* (New York: Lancer Books Inc., 1968), p. 61。

11　Chung-tung Chang, "China and Containment, 1947-1949"，《美國研究》，第十二卷四期，一九八二年十二月，頁九五至一二一。

12　蔣勻田的回憶錄《中國近代史轉捩點》一書於一九七六年出版，張忠棟在一九八二年發表的文章便已徵引，尤

可反映他蒐集資料的心力，見：Chung-tung Chang, "China and Containment, 1947-1949", note34（p. 112）。

13　張忠棟，〈奮起圖強〉，收入：氏著，《大學教授的言責》（臺北：牧童出版社，一九七七），頁二七。

14　張忠棟，〈大學教授的言責〉（代序），《大學教授的言責》，頁五至六。

15　張忠棟，〈自序〉，《鄉土、民族、國家》，頁三。

16　張忠棟，〈有何不可？誰曰不宜？〉，《鄉土、民族、國家》，頁二一一。

17　中國社會科學院近代史研究所中華民國史研究室（編），《胡適來往書信選》（香港：香港中華書局，一九八三）。

18　張忠棟，《胡適五論》（臺北：允晨文化事業股份有限公司，一九八七）。

19　張忠棟，《胡適‧雷震‧殷海光：自由主義人物畫像》（臺北：自立晚報社文化出版部，一九九〇）；以下引用，簡稱《胡適‧雷震‧殷海光》。

20　張忠棟，《自由主義人物》（臺北：允晨文化事業股份有限公司，一九九八）；以下引用，簡稱《自由主義人物》。

21　如：胡頌平（編著），《胡適之先生年譜長編初稿》，第七冊，頁二四三三至二四三六、胡適，〈致吳國楨〉（一九五四年八月三日），收入：耿雲志、歐陽哲生（編），《胡適書信集》（北京：北京大學出版社，一九九六），下冊，頁二三三四至二三三七。

22　〈胡適與吳國楨、殷海光的幾封信〉，《中華月報》，一九七三年八月號（總第六九五期；香港：一九七三年八月），頁三六至三九。

23　張忠棟認為，殷海光給胡適的信，可能還藏在胡適的私人文件之中。

24　相關論述，見：張忠棟，〈胡適與殷海光〉，《胡適‧雷震‧殷海光》，頁一八至二〇（《自由主義人物》，

頁三三至三六）；論述之史源，見此文的註三四、三五、三六（《胡適・雷震・殷海光》，頁六二、《自由主義人物》，頁七二）。

25　季維龍（編），《胡適著譯繫年目錄》（合肥：安徽教育出版社，一九九六）。

26　耿雲志、歐陽哲生（編），《胡適書信集》（北京：北京大學出版社，一九九五）；全書三冊。

27　如：黎漢基、《殷海光與胡適》，收入：王元化（主編），《學術集林》，卷九（上海：上海遠東出版社，一九九六），頁二一七至二四五。

28　張忠棟，〈胡適與殷海光——兩代自由主義者思想風格的異同〉，《文史哲學報》，第三七期（臺北：國立臺灣大學文學院，一九八九年十二月），頁一二三至一七一。

29　張忠棟，〈選舉之後看黨外〉，收入：氏著，《政治批評與知識分子》（臺北：自立晚報社，一九八五），頁四九。

30　張忠棟，〈狂風暴雨之後的說明〉，收入：氏著，《一年一年又一年》（臺北：自立晚報社，一九八八），頁七三至七七。

31　張忠棟，〈何謂「醜化政府」？誰在「醜化政府」？〉，《政治批評與知識分子》，頁一〇〇至一〇二。

32　張忠棟，〈自序〉，《政治批評與知識分子》，頁一。

33　張忠棟，〈一連串的災變〉，《政治批評與知識分子》，頁七五。

34　張忠棟，〈重學術也要講是非——對中央研究院院長吳大猷談話的反省〉，《一年一年又一年》，頁一五五至一五九。

35　劉季倫，〈跋張忠棟老師收藏的胡適手跡〉，《張忠棟教授紀念文集》（臺北：允晨文化，二〇〇〇），頁一九一。

36 張忠棟，〈面對香港問題再談民族主義〉，《政治批評與知識分子》，頁八一。

37 張忠棟，〈臺獨爭論與國會改選〉，《一年一年又一年》，頁一〇五。

38 張忠棟，〈臺灣政局的再思考〉，《中國論壇》第二九九期（一九八八年三月十日）。

39 張忠棟，〈中國的21世紀——知識分子的期待〉座談會發言，《中國論壇》第三三二期（一九八九年二月廿五日），頁二一。

40 李永熾，〈理想是永遠的堅持懷念孤獨的歷史學者張忠棟教授〉，《張忠棟教授紀念文集》，頁四三。

41 陳儀深，〈張忠棟的「自由民族主義」思想初探〉，《張忠棟教授紀念文集》，頁九七至九八。

42 忠棟，〈夏道平與殷海光——《自由中國》的兩支健筆〉，《當代》，第一二二期（臺北：一九九七年九月一日），頁八四至一〇三、《當代》，第一二三期（臺北：一九九七年十月一日），頁一一六至一二九。

43 詳見：陳儀深，〈偶然或必然？一九九七年臺灣修憲過程中的政黨合作路線的檢討〉，國民大會（編印），《中華民國行憲五十年學術研討會論文暨研討實錄》（臺北：一九九八），頁九七至一〇八。

44 張忠棟，〈民進黨要革命？還是要民主？〉，《中國時報》，一九九七年十二月廿八日，第二版。

45 相關資訊，參見：薛化元，〈張忠棟教授的最後「志業」〉，《當代》，第一四三期（臺北：一九九九年七月一日），頁七〇至七三。

3 張玉法教授的史學人生

一九九二年七月廿九日夜晚的北京，和平常時候沒什麼不同，街上人來人往，熙熙攘攘。來自臺北的佳賓，老伴郭廷以的入門弟子之一：張玉法，捎來中央研究院近代史研究所同仁的無數關懷與情誼，讓她激動地不能自已。結褵近半個世紀的老伴，早在十七年前就已經告別人間了；他當年播下的種子，精心呵護的幼苗：中央研究院近代史研究所，於今則綠樹成蔭，儼然國際學術重鎮。但是，她還是期盼殷殷，對著十幾年沒見面的學生、方始卸下近史所所長重擔的張玉法，問道：和北京的近代史研究所比較比較，我們能贏嗎？張玉法恭敬而自信地回答道：師母，您放心，我們能贏［1］。這一番話，逗得老人家笑逐顏開。

張玉法先生的這番話，不是為了討老人家歡心的門面話，而是篤誠懇切的自信許諾。當時在近史所工作已將三十年的張玉法先生，一步一腳印，早就繳出可觀的學術成績；他在近史所的同仁們，亦復如是，敬業勤進，無時無已，為描摹中國近現代的歷史圖象，各獻智力。就在這一年，張玉法先生榮膺中央研究院第十九屆院士的學術桂冠，成為在臺灣本土的學院裡工作不懈，必然獲得肯定的指標人物之一。在二○○二年方甫開春的時分，

張玉法先生從近史所專任研究員的工作職位上退休；他的史學人生，卻遠遠還沒有達到退休的時候。

潛心向學終所成

張玉法先生是在戰亂裡成長和鍛鍊出來的史學家。一九三五年二月一日，張玉法先生誕生於山東嶧縣台兒莊附近的農村，這處老家，是片飢寒和恐怖交織成的土地，壓迫著他從童年起，就得嚐受戰火動盪的苦澀滋味。方始僬倖進入中學之門，內戰的砲火，就逼促他走上流亡萬里的道路。一九四九年的夏天，少年張玉法的飄泊步伐來到了澎湖，緊接著到了員林，在員林實驗中學的校園裡，他找到了好像可以暫時喘口氣的地方。在中臺灣的一隅，張玉法勤學苦讀，想要為自己的生命尋找一條出路[2]。

一九五五年，懷著可以通曉「古今中外」的憧憬，張玉法以第一志願考進了臺北的臺灣師範大學的史地系。在史地系龐雜而多樣的課程裡，張玉法逐漸伸出了知識的觸角。王德昭和張貴永教授的系列西洋史課程，讓他眼界大開；李樹桐、朱雲影與曾祥和三位老師平易近人的風範，以及他們對於學生的關懷，也使他念念不忘。郭廷以先生的《中國近代史》課程，更是一絕。長相威嚴的郭先生，讓學生望而生畏，上課的時候，沒有學生敢坐

在前三排。不過，郭先生的特殊作風，卻讓張玉法由衷的佩服。有一回考試，郭先生出了四道考題，他只答完一個半題，下課鐘響，只好交卷，張玉法心想，這一科一定不及格。沒想到成績出來，竟然得了八十六分。張玉法主動向老師查問原因，郭先生居然答覆道：「我是依程度打分數，只要有見解，就算答一題也可以拿滿分」。郭先生獨特的學術標準，深切地刻鏤在張玉法的知識心靈上。

年輕的張玉法已經有心於研究工作，在寬廣的知識世界裡，探索著自己的未來道路。

但是，他還不曾步入中國現代史的無涯領域。東漢史、唐史和以鄭成功為中心的南明史，都一度是他的研討主題。一九五九年，張玉法以史地系歷史組第一名的優異成績畢業。在戴上學士方帽子的前夕，為了報考臺大歷史研究所，陳寅恪的幾部名著成了張玉法的案頭書，他更苦心完成了三萬多字的《唐代藩鎮論》，編了十萬多字的藩鎮年表。可惜，他失敗了，無緣進入杜鵑花城。始終心繫於研究、不願在中學「誤人子弟」的張玉法，自以為對新聞有興趣，轉而以政大新聞研究所為目標，一戰成功。他的身影，也就開始出入在指南山畔，道南橋頭。

進入新聞研究所之後，張玉法的知識興趣和研究熱情，卻無法從當時偏重於新聞實務技術層域的課程裡得到滿足；幾經思量，他決定還是回到歷史研究的本行，要以新聞史領域做為碩士論文的題目。他原本打算研究近代新聞史，指導老師趙鐵寒教授則認為，在當

時的環境與氣氛下研究近代史難免動輒得咎，他只好以傳播學的觀念來整理中國古代傳播史，在一九六四年完成了題名為《先秦時代的傳播活動及其對文化與政治的影響》的碩士論文。[3] 取得碩士學位後，張玉法仍然面臨著志業未竟，何去何從的問題。百般無奈之下，得到朱雲影老師的指點，他決定「毛遂自薦」，大膽的寫信給郭廷以先生，表明自己的研究志趣，想要到近史所工作。幾經曲折，他的治學心願，終於得到郭先生的肯定，而告實現。從一九六四年七月起，近史所的殿堂，成為張玉法先生此後的安身立命之地；集結在這座殿堂裡的研究隊伍，也多了一位生力軍。

在近史所工作期間，和其他同輩同仁一樣，張玉法先生也得到福特基金會的贊助出國進修，遠赴美國哥倫比亞大學「取經」的歷練。師從韋慕廷（C. Martin Wilbur）和唐德剛等先生的經驗，使他的治史視野愈加寬闊，並完成了《西方社會主義對辛亥革命的影響》（The Effects of Western Socialism on the 1911 Revolution in China）為題的論文，再取得另一個碩士學位（一九七〇年）。

隻身踏入近史所

身為近史所的「新鮮人」，張玉法先生初時承擔的工作相當瑣碎，既標點整理檔案，

也跟著沈雲龍先生做口述歷史訪問，還奉命「遠征」到是時仍位居南投草屯的中國國民黨黨史會的史料庫調查近代史資料。就像方始入門的小沙彌一般，白天洒掃應對，夜裡念佛誦經，近史所的研究室天天都是不夜城，所裡那群新進的年輕研究人員，都嚐過這一段「蹲馬步」的滋味。

在郭廷以先生的指點下，中國現代史開始成為張玉法先生上下求索的知識領域。畢竟，時代的變動，是他的親歷經驗，追溯這場變動的歷史根源，正是為自己的生命歷程與時代動盪找尋答案。何況，向這個領域進軍，「有報紙可讀、有檔案可查、有當事人可資尋訪」，未及而立之年的張玉法先生，更覺得信心滿滿。只是，在他蓄勢待發的一九六〇年代中期，中國現代史這個研究領域還不是臺灣史學界的「顯學」；即使到了一九七〇年代中期，在政治禁忌的壓力之下，這個領域的學術意義還需要深切呼喚，即如張玉法先生當時的述說：

從世界的史學眼光來看，現代中國史的研究已無需提倡，但從國內的史學界來看，仍然需要大聲疾呼⋯請正在從事現代中國史研究的學者設法提高水準，請在門外徘徊不決的學者勇敢地走進來。說簡單一點，現代中國史的研究需要量的增加和質的提高。⋯⋯4

然而，「初生之犢不畏虎」，張玉法先生還是毅然地投身其間，百折無悔。身為開拓深化中國現代史研究領域的先行者之一，他以身作則，以自己豐實的研究成績做為示範，為提升中國現代史研究成果的質與量，猛進無已。在整理和纂輯中國現代史領域的文獻資料方面，張先生奉獻了無數的心力。他領導主編《中國現代史論集》十大冊，與張瑞德教授合編《中國現代自傳叢書》這套大部頭的叢書系列，推動《清末民初期刊彙編》的影印出版等等，都是厚植中國現代史研究的基礎資料；他與陶英惠教授等合編《山東文獻》，又與同鄉通力合作編纂《山東人在臺灣》系列，也是為刊布與流傳家鄉文獻的壯舉。張玉法先生投注的心血，是現今中國現代史研究顯現一片璀璨局面的主要動力來源之一。

立著為論，堪為表率

在研究中國現代史領域的漫長征途上，張玉法先生的工作起點是現代政治史這個課題，出於對政治史的興趣，他決定先展開「民國初年的政黨」的研究。但張玉法先生意識到，民初政黨做為政治現象的一幕，更有著長遠的歷史脈絡，是「鴉片戰後數十年中西洋文化衝擊與感受的結果」，如果僅僅切取民國初年的片段來理解，並不能全面掌握這個來自中國域外的制度的「移殖和成長的過程」[5]。因是，為了深化這個主題的歷史脈絡和意

義，張先生追本溯源，從更寬廣的歷史背景入手，先後完成了《清季的立憲團體》

（一九七一年）和《清季的革命團體》（一九七五年）兩本巨形專刊，為描摹「革命黨」和

「立憲派」的歷史圖象，建立了比較全面而紮實的基礎。歷經二十年的苦心經營，至

一九八五年，連附錄合計，全書厚達五百六十餘頁的《民國初年的政黨》始告竣工，才為

這個研究主題畫下句點。

《清季的立憲團體》、《清季的革命團體》和《民國初年的政黨》三部大書合為一

璧，是學界研討清末民初政治史的必讀經典。張先生寫作這三部書的基本理念，以大規模

而全面性地自清末民初的報刊文獻或是檔案裡調查材料、積累資料為起點[6]，持精密細緻

的「史實重建」為原則，不尚空談，更不以轉販或依傍某種社會科學理論為鵠的，從「革

命黨」與「立憲派」的對立爭鬥，又如何轉折為民初政黨分合不已的詭譎局勢，描摹出逼

近於歷史原來場景的多彩圖象。因此，這三部大書實如各個主題的「百科全書」，資料性

強，可信度高。

舉例而言，《清季的立憲團體》裡對於「戊戌」前後中國境內風起雲湧的學會活動，

除了參考既有的成果之外，並且另外依據調查到的新資料，表列出六十三個學會的成立時

間、地點、主持人、宗旨及活動等內容[7]，為當時的士人結社風氣增添了有力的註腳[8]。

又如，興中會做為革命的第一把火炬，整體的情況究竟何若，史家眾說紛紜，張先生則就

所能掌握的史料，企圖勾勒全貌，對於興中會時期參與革命活動的眾多先驅，即一一臚列籍貫、出身與活動、入會地點與年代等資料，得出綜合結論：「以興中會為結合中心的人物，來自社會各階層」，「革命的事業是全民的，沒有什麼階級之分」；他亦將自己的成果和其他研究者（如薛君度等）的調查述說比較，以示獨樹新意之所在[9]。《民國初年的政黨》的附錄一〈民初黨會調查表〉，則依政治、軍事等十一大類為序，分別註明各黨會的成立時間、地點、重要人物、宗旨及活動等內容[10]。在這樣詳密資料的基礎上，有心探索清末民初歷史的後繼學人，自可依據己身獨特的關懷所在以及新近挖掘開發的史料，提出進一步的補充與討論[11]。

張先生在專題研究裡顯現的治史功力，猶如繡花功夫，精細綿密。例如，《天壇憲草》問世之前，袁世凱唆動地方封疆大吏「聲討」，一般憲法史家對此一局面大都一筆帶過[12]，張先生則以為事關重大，非但列表說明，並仔細分析各方意見趨向，如「明指憲草謬誤、箝行政權過甚者二十四次」等等[13]，足可具體顯現當時的政治風波。張先生在這個表裡，更展現了治史的基本工夫，如護理熱河都統舒和鈞等人的意見，在原據史料《憲法新聞》裡有錯漏，他即據《時報》的資料補入[14]，以見原貌。史學工作者都知道，史料未必能夠還原歷史的本來樣貌，史料有它的侷限所在；可是，在研究的實踐過程裡，我們卻很容易忘記了據以寫史的史料，也得經過一道批判審查的程序，張先生史學實踐的成果，

足式永代。

張先生的史學實踐，從史料的批判到史實的重建，即使有類於乾嘉考據的實證學風，卻不是為考據而考據，而是以歷史實相的還原，做為理解歷史脈絡的個別意涵與總體意義的基礎。所以，如《清季的革命團體》既涉入「辛亥革命史」的領域，與立場有別的學者（特別是中國大陸的學者）之間發生論爭，自是難以避免。從一九八二年四月兩岸學者在美國芝加哥的亞洲學會年會上，關於這個問題首度「交手」[15]以來，張先生始終強調「僅靠意識形態，無法了解辛亥革命」[16]，對於大陸方面以辛亥革命是「資產階級民主革命」的立論，絕無正面的肯認[17]。大陸學者，當然提出針鋒相對的觀點[18]，雙方之間的學術立場，沒有交集可言。

在這場很難有共同語言的「文字戰爭」裡，張先生幾乎是孤軍出征，以一人之力企圖描寫辛亥革命的歷史過程，並對其性質與意義，提出個人的見解。相對地，大陸學界打的是「群眾戰」，為營構辛亥革命是「資產階級民主革命」的歷史命題而群策群力[19]。以一人敵一軍，張先生的「勇氣」不言可喻。事實上，張先生的「勇氣」來自於他在堅實的資料基礎上，全面性地考察辛亥史事的經脈，他的《辛亥革命史論》一書，就是例證之一。這部書收錄辛亥革命時期的相關論文十八篇[20]，觀照的課題相當多元而深入，例如〈二十世紀初年的中國自由主義運動〉與〈民國初年的中國社會黨〉兩文，就精彩地展現出辛亥

革命時期的多彩面相；〈民國初年的中國社會黨〉另附有〈中國社會黨支分部一覽表〉，更是從大量的報刊史料裡披沙揀金的成果[21]；以此為例，正提醒我們研究辛亥革命時，應該拓寬視野，不要只注意居主流位置的同盟會或「立憲派」。

專題研究是現代史學的趨向，透過一個又一個的專題研究，歷史多元而複雜的本來面貌，逐漸浮現在人類的知識領域裡。身為專業史學工作者，張玉法先生在中國現代政治史這個課題方面的成績，是史學「專業化」的表率，也是後來者意欲更上層樓的基石。

普及史學的嘗試

然而，史學「專業化」的結果，也潛伏著讓史學著作與大眾讀者脫節的危機。史學工作者的學術成就愈高，學術成果的閱讀群體就越小，中外皆然。在一九六〇、七〇年代的臺灣，更還由於現實政權的壓制同意識形態的禁忌纏攪在一起，中國現代史領域的研究和寫作，存在著不少「禁區」；以求真存實為目標的史學研究，一旦還原歷史的真相，很難不被聯想為「以古諷今」。在「成王敗寇」這等深層歷史意識的支配下，意識形態更已成為人們理解思索歷史的桎梏，非僅以「革命」為「正統」，而且「正統」必須定於一尊，所謂的歷史著作其實是神話匯編。因是，中國現代史研究不僅在專業和普及之間徘徊，也

在學術和意識形態之間巡逡。在這樣的時代背景下，張先生的《中國現代史》於一九七七年問世之際，便有著獨特的意義；這部書的問世，也是張先生以個人的學養識見，用一己之力寫作中國現代史通史的濫觴。

張先生謙稱，《中國現代史》這部書是以教學講義為基礎而完成的。究其實際，那還是中國現代史的研究成果依舊相當匱乏的時代，既然欠缺可資依傍的寫作根據，張先生只好親自投入史料的浩瀚海洋裡，開展寫作。例如，關於「二次革命」失敗之後國民黨人的進退出處，即引徵《革命文獻》為據[22]。在戒嚴體制之下問世的這部書，依據嚴謹的學術規範，詳註出處，述事也儘可能地跳脫意識形態的牢籠，絕不編造歷史神話；而每章章末更附有堪稱詳縝的參考書目，對中國現代史的研究不識之無的後生小子而言，實無異於知識的海洋裡可以導引路向的燈塔，深受好評與歡迎。也正因為不隨波逐流的關係，這部書被有心人士一狀告到警備總部去，差一點被列入「儒以文亂法」的禁書書目裡。所幸，大江東流，勢不可擋，黨國威權體制終於被迫崩解，而《中國現代史》這部書的生命力，則長存永續到二十一世紀的今天。張先生不以這部書的廣受歡迎而自滿，精益求精，添寫了一九四九年之後的臺海兩岸發展史，於二○○一年推出了新版，以更精致豐富的面貌，與讀者見面。

全帙將近七百頁的《中華民國史稿》，問世於一九九八年（已有二○○一年修訂

版），是張先生的另一部中國現代史通史。這部大書，是前中央研究院院長吳大猷催生的《最近兩百年中國史》的一部分。在原先的構想裡，這部《最近兩百年中國史》由三冊構成，上冊是「晚清篇」，由中研院院士劉廣京撰寫；下冊是「中共篇」，由近史所同仁陳永發執筆；中冊「民國篇」即是本書。

寫出一部讓兩岸的國民與學者都能接受的《最近兩百年中國史》，是吳大猷院長和三位執筆者設定的寫作目標；立意雖佳，實踐起來，卻是高難度的學術工程。隨著時代的改變，政治干預和忌諱不再，學術自由的空氣清新而芬芳，張先生動筆之際，自是如意自在。然則，兩岸研究中國現代史的成果已是燦爛彰著，如何吸收眾家考辨史事的精華，凸顯自己縱橫史海多年的獨到見解，又能突破前著的業績，大為不易。單從張先生徵引大量原始及二手材料來述說中華民國國旗、國歌的起源和演變[23]，這等深具創意的寫法，便可想見他的巧思所在。

在中國現代歷史舞台上的演員，不知凡幾，一同粉墨登場，好比繁花齊飄；他們賣力地演出大大小小的事件，此來彼落，猶如山頭起伏。面對這麼繁複雜亂而又眾聲喧譁的史事，以一人之力要勾勒出一幅歷史圖象的好山好水，確實耗費張先生無窮的心力神智。在《中國現代史》裡，張先生採取專題的寫作形式，如在第四章〈軍閥的興衰〉裡，將國民政府建立之後的各路「諸侯」發動諸如「擴大會議」之類的作為，視為「軍閥之反動的末

路」；因而，在第七章〈十年建國〉的篇幅裡，他全意述說的是國民政府推動的建設事業，通篇不再敘及各式各樣的政治動盪。張先生在《中華民國史稿》裡，則又另闢蹊徑，採取依照時間序列，將史事「概念化」的寫作手法，像是自從民國建立之後到袁世凱告別人間（一九一二至一九一六年）的這段歷程，他以「政權競逐與外交難題」為總綱，分目敘說諸種政治勢力角逐政府權力的歷程，以及中國所面臨的諸多外交困局（第二章）；一九一六年到一九二八年間的軍閥混戰局面，則是以「國家由分裂走向統一」為總綱的第三章述說的對象。「史無定法」，關於中國現代史通史的寫作，也並不存在著典範式的作品。張先生在這兩部大書裡截然不同的寫作方式，無疑提供了後繼者思索玩味的榜樣。

中國現代史的領域涵括廣泛，舉凡政治、社會、經濟等等各個主題都可以自成單元，各有通史。在政治史通史方面，《中國現代政治史論》和《近代中國民主政治發展史》就是張玉法先生貢獻給史學界的重要成果。《中國現代政治史論》以概念化的取徑，敘論中國現代政治發展史裡的七種「政治形態」：「君憲政治論」、「政黨政治論」、「復辟政治論」、「軍閥政治論」、「訓政政治論」、「憲政政治論」、「派系政治論」，自成一說。以時間序列先後，分期述說自辛亥革命以降到一九九〇年代海峽兩岸為爭取實現「德先生」而奮鬥的血淚史，是《近代中國民主政治發展史》的主要內容。雖然，張先生是在參照許多研究成果的基礎上寫成這兩部書的，其中亦頗有足可顯示張先生個人獨特見解之

處。像是《中國現代政治史史論》裡對於民初政黨的基本立場，即分別提出「官權黨」（即政府黨；但非執政黨，因政權由袁世凱掌握）與「民權黨」（即反對黨）的概念[24]；在《近代中國民主政治發展史》裡，對於一九〇八至一九二八年間的民主政治的實際成就，則分成八個階段，依據民主化的六項指標，逐一列表計分，並提出「行政權獨高的趨勢」的論斷[25]。讀者可以不同意張先生的論說，但是不能不承認他努力自成一家言所耗費的心血。

在現代史學的發展脈絡裡，寫作任何形式的通史，總是吃力不討好的苦差事。十九世紀的英國名史家阿克頓爵士（Lord John Emerich Dalberg Acton, 1834-1902）想要撰作《自由的歷史》（History of Liberty）這部大書的雄圖，始終沒辦法實現。阿克頓爵士自己批評德林格爾（Döllinger）的話，則正可以解釋原因所在：

他不願依據不完備的資料來寫作，可是，對他而言，資料總是不夠完備[26]。

時代的禁忌和資料的限制，並沒有阻止張玉法先生寫作中國現代史通史的雄心壯志，他繳出了一份可觀的成績。不過，在這個「上帝不存在，萬事皆可為」價值多元的時代，他絕不認為自己寫下的這些大部頭通史，就是「最後的歷史」（the ultimate history），百代不易。然而，寫出有深度的通史性著作，讓比較逼近於實相的歷史知識得以普及於大眾，應

當是史學工作者務求盡其本分的努力之一。張先生的業績，正是「不容青史俱成灰」的明證。

開拓研究視野：現代化研究

在個人全心積極投入研究中國現代政治史與寫作通史著述的漫漫長途上，因緣際會，張玉法先生也參與了相關的集體研究隊伍，在廣袤的史學領域裡，又打下了另一方多嬌江山。

張先生在美國哥倫比亞大學「取經」期間，結識了李又寧教授，問學相契，於是通力合作，在婦女史研究領域裡稍有駐足，共同編出了《近代中國女權運動史料·一八四二～一九一一》以及《中國婦女史論文集》各兩大冊，成為開展研究基礎與積累研究成果的入門之書。就當下方興未艾的婦女史研究而言，張先生無疑也占有倡導風氣的先驅者的一席之地[27]。

「現代化研究」則是耗費張玉法先生許多學術精力的另一項主題。在李國祁與張朋園兩位教授的倡議下，近史所和師大的一時俊彥共組集體研究隊伍，要以「區域研究」和「專題研究」的取向，探索中國現代化的歷史軌跡。在這項曾經激起臺灣史學界千層堆雪

般回應的研究計畫裡，張先生承擔的課題有兩項：第一，以老家山東曲折的現代化歷程為對象，完成了《中國現代化的區域研究山東省，一八六○～一九一六》這部厚逾八百頁的專刊，是同一計畫裡最具「分量」的一部。其次，他探討了做為工業化後來者的中國，在發展現代工業的歷程裡，出現了什麼樣的狀況，遇到什麼樣的問題，分別就「外資工業」、「官辦工業」、「官督商辦工業」與「民營資工業」進行專題研究，各自發表論文，最後集結為《近代中國工業發展史（一八六○～一九一六）》一書出版。

「現代化研究」的理論基礎，當然借鏡於西方社會科學的果實。但是，張先生不囿於既有的理論，他依據大量的山東地方志為素材，詳盡地描述山東一隅如何跌跌撞撞地走上現代化的道路。「現代化研究」雖是集體研究的課題，也容許個人自有創意，張先生以一九一六年為定點，為傳統社會裡的「現代性」評分，政治部分四一％、經濟部分二四％、社會部分三四％[28]，即是同一群研究隊伍裡的其他學者沒有的估價[29]。於今，「現代化研究」的取向已若強弩之末，它在臺灣脈絡下的學術史意義也待闡揚總結；但是，當中國大陸正也號召開展現代化研究的時分[30]，張先生參與這群研究隊伍的既有業績，應有相當的借鑒意義。

身為曾經「出洋取經」的史學研究者，張玉法先生也嘗試恰如其分扮演好引介新知、激盪觀念的角色，參與《人與社會》、《新知雜誌》和《中國論壇》等雜誌的編務，是他

努力於結合學術和社會關懷的展現；而他在一九七〇年代推出的《歷史學的新領域》一書涵括的若干論文，更是具體的例證。舉凡「史學量化」、「心理史學」或「比較歷史」等一度相當新鮮的研討取向，張先生都「野人獻曝」，意欲有所引介[31]。雖然他自己承認，涉獵所及的相關作品大都「淺嚐即止」，這些文章也大都停留在「蜻蜓點水」的層次，然而，張先生的這些文字，扮演的毋寧是幫助史學界打開窗子的角色，也有相當的學術史意義。至於窗戶洞開視野大增之後，如何深化積累，就有待於接棒者的用心了。

從西方史學的新成果裡找尋靈感，一直是臺灣史學的主流趨勢，「現代化研究」與張先生引介的史學「新知」，則是一波時代趨勢的表徵之一。已經涉足於更為廣闊天地的後繼者，當然可以大言不慚地宣稱自己的認知視野，已然超越前行先賢。可是，「那有一筆畫成龍」，不要忘記了，人類的知識板塊的厚實，都仰賴於前輩學人的心靈結晶。在學術的殿堂裡，只有保持對先行者智慧的謙卑之心，才有超越他們的可能性。

治學施教

做為開拓中國現代史研究領域的先行者，張玉法先生的學術領導與行政能力，亦稱卓越群倫。在近史所的成長和發展歷程裡，先後擔任過副所長（一九八二～一九八五年）、所

長（一九八五～一九九一年）的他，是促使這方學術殿堂更上層樓的主要領航者；諸如推動國際學術合作，發起《近代中國史研究通訊》的創刊，《六十年來的中國近代史研究》的編纂等等事業，都讓近史所的學術地位，持續保持領導和開創性的優勢。

身為學術工作者，張玉法先生也以化育天下英才為任，先後在臺灣師範大學、政治大學與臺灣大學等校兼任教職，講授中國現代史的相關課程。新近問世的《中國現代史史料指引》[32]一書，就是他的教學心得之一；執此一編，無緣親聆先生聲欬的晚輩學子，也有在中國現代史領域裡漫步，知其宮室之美富的機會。張先生也投注了大量的時間指導學生撰寫博、碩士論文，使得臺灣的中國現代史研究隊伍增添了一批又一批的生力軍。張先生指導學生，從不吝於將自己獨特的見解傾囊以授，他也往往提示珍貴的原始資料，讓學生得到可以逕入寶山的鑰匙。張先生要求學生在研究某個問題時，最好有地毯式的搜索準備工夫，見樹也見林，如此既能加添知識的廣度，也厚植學術功力的基礎。他也認為，以人物為研究主題，在檢閱資料之始，不要以經過編輯加工程序的個人文集為起點，最好從期刊來看，這樣才能瞭解他的言論是在什麼樣的歷史脈絡下出現的，他著論立說的具體背景和對象是什麼，如此才能深化對於時代變易趨向的具體感受。如今，「張門」弟子之數，猶勝於孔門七十二賢，各在學術研究或歷史教學的工作崗位上稟承師教，默默耕耘。「張門」師徒共同為中國現代史的研究寫下燦爛的篇章，必然蔚為學術佳話。

悠遊史學的先行者

中國現代史的研究，漸次成為一門學科（discipline），是在二十世紀中葉才起步的。在這個學科的形成歷程裡，篤實的前輩學人篳路藍縷，為這個學術領域發凡起例，各盡其分，張玉法先生則是走在這列學人隊伍最前面的領先者之一。現下已經是政治黨派與意識形態的藩籬不再的時代，人們可以貪婪地閱讀各種文獻，窺探中國現代史這個領域之源流根脈，自由自在地開展知識探險的歷程。無限的天地，正等待後繼學人施展身手，好讓前行者的栽植，長青永茂。不過，想要扮演知識的創造者，是艱鉅的任務，任何有價值的研究成果，都必需投注無數的心力。張玉法先生的諸多著作，正為後生小子開展求知問學的路程，提供了無盡珍貴的示範。

在暫時揮別近史所的專職位置之後，張玉法先生仍將繼續完成以山東為主要對象的幾個專題，諸如以山東為例，探討民國時期中央與地方的關係，以及戰後國共在山東的軍事勢力消長等等。退休，絕對不是張先生悠遊歲月的開始。青年時期曾經涉足過的中國古代史領域，即使已經放下近四十年了，張先生仍未忘情。畢竟，他曾在那兒貫注過許多心血，那是他的生命不能拋卻的一部分，所以，未來他也可能進行如《中國通史》這樣更具規模的歷史寫作工程。史學界的朋友和後生小子都誠摯地祝禱張先生永遠福壽康樂，能夠

實現他的心願。對歷史的認識和沉思，可以幫助我們理解自己與自己的存在處境。張玉法先生的史學人生，正提供給我們這樣的無限智慧。

（原刊：《近代中國史研究通訊》，期三十三（臺北：中央研究院，近代史研究所，二〇〇二年三月）；本文發表時，署名與黃自進合撰；原附「張玉法教授著作目錄」，未錄。

附註

1　張玉法教授面告。

2　張玉法，〈走上研究中國現代史的道路〉，收入：《中國論壇》編輯委員會（主編），《我的探索》（臺北：《中國論壇》雜誌社，一九八五），頁二三三至二三七。

3　張玉法，《先秦時代的傳播活動及其對文化與政治的影響》（臺北：嘉新水泥公司文化基金會研究論文第四十三種，一九六六）；現易書名為：張玉法，《先秦的傳播活動及其影響》（臺北：臺灣商務印書館，一九九三）。

4　張玉法，〈拓展國內現代中國史研究的途徑〉，原刊：《人與社會》卷二期五（一九七四年十二月），收入：氏著，《歷史學的新領域》（臺北：聯經出版公司，一九七八），頁一八三。

5　張玉法，〈自序〉，《清季的立憲團體》。

6　從張先生的〈近代中國書報錄，一八一一～一九一三〉（文刊：《新聞學研究》，期七～九〔臺北：政大新聞研究所，一九七一〕，即可想見他涉獵的廣泛程度。

7　張先生的調查，係以王爾敏和湯志鈞的成果為基礎，另從《浙江潮》、《南社紀略》等材料裡搜得溫州農學會、吳江雪恥學會等等資料，參見：張玉法，《清季的立憲團體》，第四章第二節註九（頁二二○）。

8　張玉法，《清季的立憲團體》，頁一九五至二○六。

9　張玉法，《清季的革命團體》，頁一八一至二○二。

10　張玉法，《民國初年的政黨》，頁四六一至五三○。

11　例如，關於「戊戌」前後時段的學會，後繼學人即可依據新開發的史料，有所補充，例見：閔杰，〈戊戌學會考〉，《近代史研究》一九九五：三（北京：一九九五年六月），頁三九至七六、閭小波，〈變法維新時期學

會、社團補遺〉，《文獻》，一九九六：一（北京：書目文獻出版社，一九九六年一月十三日），頁一二六至一三一（不過，閔杰徵引過《清季的立憲團體》；而閻小波則無）；餘不詳舉。

12　例如：荊知仁，《中國立憲史》（臺北：聯經出版公司，一九八四），以不到一頁的篇幅進行描寫（頁二七九）。

13　張玉法，《民國初年的政黨》，頁四二八至四三四。

14　張玉法，《民國初年的政黨》，第五章第二節註一六二（頁四二九）。

15　關於當時的情況，章開沅有所憶述，見：章開沅，〈芝加哥會議：兩岸中國學者第一次正式會晤〉，收入：氏著，《實齋筆記》（上海：東方出版中心，一九九八），頁一〇六至一一〇；當然，這篇文章的述說，偏向於肯定中國大陸方面的立場。

16　張玉法，〈辛亥革命的性質與意義〉，收入：氏著，《辛亥革命史論》（臺北：三民書局，一九九三），頁三至二四。

17　張玉法，〈大陸學者對辛亥革命的看法——評介章開沅、林增平主編《辛亥革命史》〉，收入：氏著，《辛亥革命史論》，頁二四〇至四七。

18　章開沅，〈關于辛亥革命性質問題——答臺北學者〉，收入：氏著，《辛亥革命與近代社會》（天津：天津人民出版社，一九八五），頁一六七至二〇二。

19　例如，金沖及、胡繩武，《辛亥革命史稿》（上海：上海人民出版社，一九八〇）與章開沅、林增平（主編），《辛亥革命史》（北京：人民出版社，一九八〇）、林家有（主編），《辛亥革命運動史》（廣州：中山大學出版社，一九九一）等書，都是集體完稿的作品。

20　張玉法，《辛亥革命史論》（臺北：三民書局，一九九三），全書收錄相關論文十八篇，計六一七頁。

21　張玉法，〈二十世紀初年的中國自由主義運動〉、〈民國初年的中國社會黨〉，《辛亥革命史論》，頁四〇九

至四六九。

22 張玉法，《中國現代史》（一九七七年版），第三章，註一〇五～一〇八（二〇〇一年版同）。

23 張玉法，《中華民國史稿》，頁三九至四二（二〇〇一年修訂版同）。

24 張玉法，《中國現代政治史論》，頁五八至五九。

25 張玉法，《近代中國民主政治發展史》，頁二五五至三八。

26 引自：G. P. Gooch, *History and Historians in the Nineteenth Century* (Boston: Beacon Press, 1959 [paperback ed.]), p. 359。

27 後來，張先生撰有〈近代中國婦女史研究的回顧〉一文，見：陳三井（主編），《近代中國婦女運動史》（臺北：近代中國出版社，二〇〇〇）。

28 張玉法，《中國現代化的區域研究——山東省，一八六〇～一九一六》，頁八四五至八四六。

29 張朋園，〈中國現代化的區域研究：架構與發現〉，《近代中國區域史研討會論文集》（臺北：中央研究院近代史研究所，一九八六），頁八六六。

30 最明顯的例證，是已故北京大學教授羅榮渠的號召，參見：羅榮渠，《現代化新論》（北京：北京大學出版社，一九九三）；餘例不詳引。

31 均收入：張玉法，《歷史學的新領域》；不詳引。

32 張玉法（編集），《中國現代史史料指引》（臺北：新文豐出版公司，二〇〇〇）。

◆ 〈胡福林致傅斯年〉（一九四二年五月十八日），《傅斯年檔案》，檔號III：八三二一。

◆ 〈胡適致梅貽琦（一九六〇年一月廿九日／鈔件）〉，胡適紀念館藏「南港檔」，館藏號：HS-NK01-232-005。

◆ 〈夏鼐致傅斯年〉（一九四七年十月廿日），《傅斯年檔案》，檔號III：五三五。

◆ 《國立北京大學中國文學系課程指導書（民國二十一年九月訂）》（北京：北京大學圖書館「北大文庫」藏本）。

◆ 《蔣中正總統檔案：事略稿本》，一（臺北：國史館，二〇〇三）。

◆ 《濯心草堂札記・人物側寫：大玩家王世襄》：http://www.wretch.cc/blog/AnnaEric&article_id=16988771／讀取時間：二〇〇七年七月廿八日】。

◆ 《總統蔣公大事長編初稿》，卷一（臺北：財團法人中正文教基金會，一九七八）。

◆ Wang Fan-sen（王汎森），*Fu Ssu-nien: A Life in Chinese History and Politics*（Cambridge: Cambridge University Press, 2000）。

◆ 丁文江，〈中央研究院的使命〉，《東方雜誌》，卷三五號二（上海：一九三五年二月）。

◆ 千家駒，《從追求到幻滅：一個中國經濟學家的自傳》（臺北：時報文化出版企業股份有限公司，一九九三）。

◆ 中央研究院八十年院史編纂委員會（主編），《追求卓越：中央研究院八十年》（臺北：中央研究院，二〇〇八），三冊。

◆ 夏鼐，《夏鼐日記》（上海：華東師範大學出版社，二〇一一）。

◆ 王世襄，〈傅斯年先生的四句話〉，《文匯報》，二〇〇六年七月五日，十五版，轉引自：胡逢祥，〈現代中國史學專業機構的建制與運作〉，《史林》，二〇〇七年期三。

◆ 王汎森，〈「主義崇拜」與近代中國學術社會的命運——以陳寅恪為中心的考察〉，氏著，《中國近代思想與學術的系譜》（臺北：聯經出版事業有限公司，二〇〇三）。

◆ 王汎森，〈傅斯年對胡適文史觀點的影響〉，《漢學研究》，卷一四期一（臺北：一九九六年六月）。

◆ 王汎森，〈歷史研究的新視野：重讀「歷史語言研究所工作之旨趣」〉，《古今論衡》，期一一（臺北：二〇〇四年九月）。

◆ 王汎森、潘光哲、吳政上（主編），《傅斯年遺札》（臺北：中央研究院歷史語言研究所，二〇一一）。

◆ 王崇武，〈查繼佐與《敬修堂釣業》〉，《史語所集刊》，第十本（一九四八年）。

◆ 王無為，〈為北大「學閥事」與成舍我書（一九二〇年八月十一日）〉，《新人》，卷一期六（一九二〇年九月八日）。

◆ 王學珍、郭建榮（主編），《北京大學史料第二卷：一九一二～一九三七》（北京：北京大學出版社，二〇〇〇）。

◆ 史紹賓，〈吳晗投靠胡適的鐵證〉，《人民日報》（北京：一九六六年六月三日）。

◆ 朱元曙（整理），《朱希祖日記》，《朱希祖文集》（北京：中華書局，二〇一二）。

◆ 何炳棣，《讀史閱世六十年》（臺北：允晨文化，二〇〇四）

◆ 何漢威，〈全漢昇先生事略〉，廖伯源（主編），《邦計貨殖：中國經濟的結構與變遷：全漢昇先生百歲誕辰紀念論文集》（臺北：萬卷樓圖書，二〇一三）。

◆余英時，〈猶記風吹水上鱗〉，氏著，《猶記風吹水上鱗——錢穆與現代中國學術》（臺北：三民書局，一九九一）。

◆余英時，〈費正清與中國〉，氏著，《中國文化與現代變遷》（臺北：三民書局，一九九二）。

◆余英時，〈開闢美國研究中國史的新領域：費正清的中國研究〉，傅偉勳、周陽山（主編），《西方漢學家論中國》（臺北：正中書局，一九九三）。

◆呂芳上（主編），《蔣中正先生年譜長編》（臺北：國史館、國立中正紀念堂管理處、財團法人中正文教基金會，二〇一四）。

◆秦孝儀（主編），《總統蔣公大事長編初稿》，卷一一（臺北：財團法人中正文教基金會，二〇〇四）。

◆呂實強，《如歌的行板——回顧平生八十年》（臺北：中央研究院近代史研究所，二〇〇七）。

◆李又寧，《吳晗傳》（香港：明報月刊社，一九七三）。

◆李亦園，《本院耆老話當年》，《中央研究院週報》，期九九二（臺北：二〇〇四年十月廿一口）。

◆李濟，〈值得青年們效法的傅孟真先生〉，氏著，《感舊錄》（臺北：傳記文學出版社，一九六七）。

◆杜正勝、王汎森（主編），《新學術之路——中央研究院歷史語言研究所七十周年紀念文集》（臺北：中央研究院，歷史語言研究所，一九九八）。

◆沈松僑，〈一代宗師的塑造——胡適與民初的文化、社會〉，周策縱（等著），《胡適與近代中國》（臺北：時報文化出版企業股份有限公司，一九九一）。

◆那廉君，《臺大話當年》（臺北：群玉堂，一九九一）。

◆周一良，〈魏收之史學〉，杜維運、黃進興（編），《中國史學史論文選集》，冊一（臺

北：華世出版社，一九七六）。

◆ 季維龍，〈胡適與顧頡剛的師生關係和學術情誼〉，沈寂（主編），《胡適研究》，輯二（合肥：安徽教育出版社，二○○○）。

◆ 尚小明，〈中研院史語所與北大史學系的學術關係〉，《史學月刊》，二○○六年期七（鄭州：二○○六年七月）。

◆ 尚小明，〈抗戰前北大史學系的課程變革〉，《近代史研究》，二○○六年期一（北京：二○○六年二月）。

◆ 林損（著），陳鎮波、陳肖粟（編校），《林損集》，《溫州文獻叢刊》（合肥：黃山書社，二○一○）。

◆ 林損，《林損》，《民國珍稀短刊斷刊·浙江卷》（北京：全國圖書館文獻縮微複製中心，二○○六）。

◆ 林齊模、顧建娣，〈胡適出任北京大學文學院院長的經過〉，《安慶師範學院學報（社會科學版）》，卷二八期一（安慶：二○○九年一月）。

◆ 俞大綵，〈憶孟真〉，《傅斯年全集》（臺北：聯經出版事業公司，一九八○），冊七。

◆ 查曉英，〈「正當的歷史觀」：論李濟的考古學研究與民族主義〉，《考古》，二○一二年期六（北京：二○一二年六月）。

◆ 胡宗剛，《胡先驌先生年譜長編》（南昌：江西教育出版社，二○○八）。

◆ 胡頌平（編著），《胡適之先生年譜長編初稿》（臺北：聯經出版事業公司，一九八四）。

◆ 胡適（Hu Shih）, "China Seven Years After Yalta," 周質平（主編），《胡適未刊英文遺稿》（臺北：聯經出版事業公司，二○○一）。

◆ 胡適（等著），《懷念傅斯年》（臺北：秀威資訊科技出版，二○一四）。

◆ 胡適，〈易卜生主義〉，《胡適文存》（上海：亞東圖書館，一九二一），卷四。

◆ 胡適，〈俞平伯的《紅樓夢辨》〉，《胡適手稿》，集九卷二（臺北：胡適紀念館，一九七〇）。

◆ 胡適，〈致馬裕藻（一九三三年四月十三日）〉，潘光哲（主編），《胡適全集・中文書信集》（臺北：胡適紀念館，二〇一八），冊二。

◆ 胡適，〈致梁實秋（一九三四年四月廿六日）〉，潘光哲（主編），《胡適全集・中文書信集》，冊二。

◆ 胡適，〈這一週〉，《努力週報》，號二五（一九二二年十月廿二日）。

◆ 胡適，〈贈與今年的大學畢業生〉（一九三二年六月廿七日），《胡適論學近著》（上海：商務印書館，一九三五），集一。

◆ 唐德剛，〈寫在書前的譯後感〉，胡適（著），唐德剛（譯注），《胡適口述自傳》（臺北：傳記文學出版社，一九八一）。

◆ 夏鼐，《中央研究院第一屆院士的分析》，《觀察》週刊，卷五期一四（上海：一九四八年十一月廿七日）。

◆ 容肇祖，〈回憶顧頡剛先生〉，王煦華（編），《顧頡剛先生學行錄》（北京：中華書局，二〇〇六）。

◆ 徐泓，〈六十年來明史之研究〉，程發軔（主編），《六十年來之國學》（臺北：正中書局，一九七四），冊三。

◆ 桑兵，〈馬裕藻與一九三四年北大國文系教授解聘風波〉，《近代史研究》，二〇一六年期三（北京：二〇一六年六月）。

◆ 馬良春、伊滕虎丸（主編），《郭沫若致文求堂書簡》（北京：文物出版社，一九九七）。

◆ 馬裕藻，〈致胡適（一九三三年四月廿六日）〉，耿雲志（主編），《胡適遺稿及祕藏書

◆ 信》（合肥：黃山書社，一九九四），冊三一。

◆ 馬學良，〈歷史的足音〉，杜正勝、王汎森（主編），《新學術之路——中央研究院歷史語言研究所七十周年紀念文集》。

◆ 國立臺灣大學紀念傅故校長籌備委員會哀輓錄編印小組（編），《傅故校長哀輓錄》（臺北：國立臺灣大學，一九五一）。

◆ 張中行，《負暄瑣話》（哈爾濱：黑龍江人民出版社，一九八六）。

◆ 張存武，《浮光掠影憶校長》，布占祥、馬亮寬（主編），《傅斯年與中國文化》（天津：天津古籍出版社，二〇〇六）。

◆ 張志雲、侯彥伯、范毅軍，〈瞭解中西交往的關鍵史料——《籌辦夷務始末》的編纂與流佈〉，《古今論衡》，期二四（臺北：二〇一三年六月）。

◆ 張朋園，《梁啟超與民國政治》（臺北：中央研究院，近代史研究所，二〇〇六）。

◆ 張朋園，《梁啟超與清季革命》（臺北：中央研究院，近代史研究所，一九六四〔初版〕，一九九九〔二版〕）。

◆ 張朋園、陳三井、陳存恭、林泉（訪問），陳三井、陳存恭（紀錄），《郭廷以先生訪問紀錄》（臺北：中央研究院近代史研究所，一九八七）。

◆ 張政烺，〈獵碣攷釋初稿〉，《史學論叢》，冊一（北京：國立北京大學潛社編輯發行，一九三四年七月）。

◆ 張瑞德，〈遙制——蔣介石手令研究〉，《近代史研究》，二〇〇五年期五（北京：二〇〇五年十月）。

◆ 張德信，〈王崇武的明史研究〉，《大陸雜誌》，卷八〇期五（臺北：一九九〇年五月）。

◆ 梁其姿，〈何炳棣先生晚年在「中研院」的日子〉，《中國社會歷史評論》，卷一四（天

◆津：天津古籍出版社，二〇一三）。

◆陳寅恪，《朱延豐〈突厥通考〉序（一九四三）》，氏著，《寒柳堂集》，《陳寅恪先生文集（一）》（臺北：里仁書局，一九八一〔影印〕）。

◆陳寅恪，《魏書司馬叡傳江東民族條釋證及推論》，《中央研究院歷史語言研究所集刊》一一本一分（一九四四年九月）。

◆傅秉常（著），傅錡華、張力（校註），《傅秉常日記：民國四十七—五十年》（臺北：中央研究院近代史研究所，二〇一八）。

◆傅斯年，《史學方法導論》，《傅斯年全集》（臺北：聯經出版事業公司，一九八〇），冊一。

◆傅斯年，《中國上古史與考古學》，《傅斯年檔案》，檔號 I：八〇七。

◆彭廣澤【潘光哲】，《歷史本身就是啟示——費正清學案》，《中國論壇》，卷三三期二（臺北：一九九一年十一月）。

◆程爾奇，《朦朧的新舊易位：民國初年太炎弟子入職北大與「舊派」之動向——以朱希祖為中心》，《安徽史學》，二〇一六年期四（合肥：二〇一六年七月）。

◆馮友蘭，《三松堂自序》，《三松堂全集》，卷一（鄭州：河南人民出版社，二〇〇一〔第二版〕）。

◆黃艾仁，《由親而疏說變異——胡適與顧頡剛的交往》，氏著，《胡適與中國名人》（南京：江蘇教育出版社，一九九三）。

◆楊翠華，《胡適對臺灣科學發展的推動：「學術獨立」夢想的延續》，《漢學研究》，卷二〇期二（臺北：二〇〇二年十二月）。

◆楊樹達，《積微翁回憶錄》（上海：上海古籍出版社，一九八六）。

◆董作賓，《歷史語言研究所在學術上的貢獻——為紀念創辦人終身所長傅斯年先生而作》，

◆《大陸雜誌》，卷二期一（臺北：一九五一年一月）。

◆董作賓，〈關於丁文江先生的《爨文叢刻》〉，《丁文江這個人》（臺北：傳記文學出版社，一九六七）。

◆董作賓，《中國古代文化的認識》（臺北：大陸雜誌社，一九五一）。

◆雷震（著），傅正（主編），《雷震日記》，《雷震全集》（臺北：桂冠圖書股份有限公司，一九九〇）。

◆劉育敦（整理），〈劉半農日記（一九三四年一月至六月）〉，《新文學史料》，一九九一年期一（北京：一九九一年一月）。

◆劉廣定，《傅鐘55響：傅斯年先生遺珍》（臺北：獨立作家，二〇一五）。

◆歐陽哲生（主編），《傅斯年全集》（長沙：湖南教育出版社，二〇〇三）。

◆潘光哲（訪問），林志宏（紀錄），〈李亦園先生訪問紀錄〉，《思與言》，卷四一期三（臺北：二〇〇三年九月）。

◆潘光哲，〈丁文江與史語所〉，《新學術之路——中央研究院歷史語言研究所七十周年紀念文集》。

◆潘光哲，〈什麼是最好的歷史學〉（杭州：浙江大學出版社，二〇一五）。

◆潘光哲，〈中國近代史知識的生產方式：歷史脈絡的若干探索〉，裴宜理、陳紅民（主編），《國立臺灣大學文史哲學報》，期四二（臺北：一九九五年四月）。

◆潘光哲，《胡適與羅爾綱》，《二十一世紀》，期二九（香港：香港中文大學中國文化研究所，一九九五年六月）。

◆潘光哲，《郭沫若治古史的現實意涵》，《文史哲》，二〇〇五年期三（山東：山東大學，二〇〇五年六月）。

◆潘光哲，《傅斯年與吳晗》，

◆ 潘光哲，《蔡元培與史語所》，《新學術之路——中央研究院歷史語言研究所七十周年紀念文集》。

◆ 潘光哲，《學習成為馬克思主義史學家：吳晗的個案研究》，《新史學》，卷八期二（臺北，一九九七年六月）。

◆ 蔣介石，《對中央研究院院士會議致詞》，秦孝儀（主編），《先總統蔣公思想言論總集》（臺北：中國國民黨中央委員會黨史委員會，一九八四），卷二七。

◆ 蔣夢麟，《西潮》（臺北：世界書局，一九七一）。

◆ 鄧廣銘，《懷念我的恩師傅斯年先生》，《臺大歷史學報》，期二〇（臺北：一九九六年十一月）。

◆ 錢穆，《八十憶雙親・師友雜憶合刊》（臺北：東大圖書公司，一九八三）。

◆ 謝國楨，《明清史料研究》，氏著，《明清筆記談叢》（上海：上海古籍出版社，一九八一）。

◆ 藏暉（胡適），《論學潮》，《獨立評論》，號九（一九三二年七月十七日）。

◆ 魏斐德（撰），翟志成（譯），《遨遊史海：向導師郭廷以致敬》，《郭廷以先生門生故舊憶往錄》。

◆ 羅爾綱，《懷吳晗》，氏著，《困學叢書》（南寧：廣西人民出版社，一九八九）。

◆ 嚴耕望，《治史經驗談》（臺北：臺灣商務印書館，一九八一）。

◆ 顧潮，《顧頡剛與胡適》，耿雲志（主編），《胡適研究叢刊》，輯三（北京：中國青年出版社，一九九八）。

◆ 顧頡剛，《當代中國史學》（南京：勝利出版公司，一九四七）。

◆ 顧頡剛，《顧頡剛日記》（臺北：聯經出版事業公司，二〇〇七）。

國家圖書館出版品預行編目 (CIP) 資料

學術大師的漏網鏡頭／潘光哲著 ——初版——
新北市：臺灣商務，2021.1 面；公分——（人文）
ISBN 978-957-05-3301-9（平裝）
1. 中央研究院 2. 歷史 3. 臺灣傳記

062.1 109020163

人文

學術大師的漏網鏡頭

作　　者　潘光哲
發 行 人　王春申
選書顧問　林桶法、陳建守
總 編 輯　張曉蕊
責任編輯　洪偉傑
封面設計　賴維明
內頁設計　康學恩
內文排版　菩薩蠻電腦科技有限公司
業務組長　何思頓
行銷組長　張家舜
影音組長　謝宜華
出版發行　臺灣商務印書館股份有限公司
　　　　　23141 新北市新店區民權路 108-3 號 5 樓（同門市地址）
電話：（02）8667-3712
傳真：（02）8667-3709
讀者服務專線：0800-056193
郵撥：0000165-1

E-mail：ecptw@cptw.com.tw
網路書店網址：www.cptw.com.tw
Facebook：facebook.com.tw/ecptw

局版北市業字第 993 號
2021 年 1 月初版 1 刷
印刷　鴻霖印刷傳媒股份有限公司
定價　新台幣 400 元

臺灣商務官方網站　　臺灣商務臉書專頁